流れの中で

インターネット時代のアート

ボリス・グロイス

河村 彩 ＝訳

人文書院

流れの中で——インターネット時代のアート

イントロダクション──芸術の流体力学

二〇世紀の初頭にアヴァンギャルドの芸術家と作家達は、美術館と過去の芸術の保存全般に反対するキャンペーンを開始した。彼らが問うたのは簡単な疑問である。他のものが時間による破壊の力にさらされ、それらが最終的に崩壊して消滅することを誰も気にかけないのに対し、なぜ特定のものが特別扱いされ、社会はそれらに関心を向け、それらの保存と修復に資金を投入するのか？もはやこの問いに対しては、伝統的な答えでは不十分だった。たとえばマリネッティは、古くさいギリシア彫刻は近代的な自動車や飛行機ほど美しくないと主張した。しかし自動車や飛行機は壊れ、そのままの状態にされる。われわれは現在よりも過去をより価値のあるものと考えるが、これは不当であるばかりか馬鹿げてさえいる。なぜならばわれわれは現在に生きているのであって、過去に生きているのではないのだから。われわれよりも前に生きていた人々の価値よりも、われわれ自身の価値の方が低いと言えるのか？　アヴァンギャルドによる美術館の制度に対する論争は、近代の政治と同じく、平等主義と民主主義への衝動によって動かされていた。それは人間の平等と同じく、

7

もの、空間、さらにより重要な時間の平等を主張した。

現在ではものと時間の平等はふたつの異なった方法で実現されうる。一つは美術館の特権を現在のものも含めた全てに広げることによって、もしくはそれを完全に廃止することによってである。デュシャンのレディメイドの実践は前者の方向の試みである。しかしながらこの道筋によってデュシャンが十分先に進むことはなかった。民主化された美術館はあらゆるものを含むことはできない。たとえ限られた数の便器が、ある美術館に特権的な場所を得たとしても、無数の同じものが非特権的な通常の場所、つまり世界中のトイレの中に残されている。したがって二番目の道筋しか残されていない。しかし、美術館の特権を諦めることは、芸術作品を含む全てのものを時間の流れに晒すことを意味する。そうすると次の疑問が現れる。もし芸術作品の運命があらゆる他の日用品の運命と変わらないとするならば、われわれはそれでもまだ芸術について語ることができるのか？ここで私は次の点を強調すべきであろう。私は時間の流れへと入る芸術作品について語っているのだが、昔の中国美術で行われたように、美術がこの流れを描き始めたということを言っているわけではない。むしろ、美術そのものが流動的になったということを言っているのだ。あらゆる種類の流動体と流動性一般を研究する科学がある。それは流体力学と呼ばれている。私がこの本で試みることは芸術の流体力学、流れるものとしての芸術を論じることである。

近代および現代における流動体としての芸術という理解は、時間の流れに耐えるという芸術の元々の目的と矛盾するように思われる。実際に芸術は初期近代の文脈においては、失われてしまった永遠の観念と神の精神への信仰の、世俗的で物質主義的な代替物として機能していた。芸術作品

の鑑賞がプラトンのイデアもしくは神を思索することに取って代わった。近代人は芸術を通して、少なくともつかの間「活動的生活」の流れを放棄し、自分の誕生以前の世代と自分の死後の未来の世代によって鑑賞されるイメージの思索に少しの時間を費やす機会を手に入れる。美術館は存在論的にではなく、むしろ政治・経済的に保障された物質主義者の永遠性を約束する。二〇世紀にはこの約束が問題になった。政治および経済上の大変動、戦争、そして革命がこの約束は虚ろであることを示した。この美術館の制度は真に安全な経済的基盤を決して得ることができず、そのために安定した政治的意向に支援を求めた。平等への衝動は芸術のアヴァンギャルドが美術館に対する戦いを始めるきっかけとはならなかったものの、美術館は時間の力を免れることはできなかった。現代美術館のシステムはその証拠である。それは美術館が消えたことを示しているのではない。反対に美術館の数は世界中で増えつつある。むしろそれは美術館そのものが時間の流れの中に沈められたことを意味する。美術館はパーマネント・コレクションのための場であることをやめ、移り変わるキュレーションされたプロジェクト、ガイドツアー、上映、講演、パフォーマンス等の舞台となった。現代では、ある展示から別の展示へと、あるコレクションから別のコレクションへと美術作品は永遠に循環する。そしてこれは美術館が時間の流れの中へといっそう巻き込まれつつあることを意味している。同じイメージの美的な鑑賞へと立ち戻ることは、同じ対象に立ち戻ることを意味するのみならず、同じ鑑賞の文脈へと立ち戻ることをも意味する。とりわけ現代においては、芸術作品がその文脈に依存していることをわれわれは鋭く意識するようになった。現代美術館に関して何か他のことが言えるとするならば、現代美術館はこのようにして鑑賞と内省の場であることをやめ

たのである。だがこれは、同じイメージを繰り返し鑑賞するという目的を放棄することで、芸術は現在という牢獄を脱れる企図をも放棄したことを意味するのだろうか？　これは事実ではないということを私は議論したいと思う。

　たしかに、現代美術は時間の流れに抵抗するのではなく、時間の流れと協働することによって現在から脱れる。もしすべての現在のものが一時的で流れの中にあるのだとすれば、それらがいつかは消滅することはありうるどころか必然でさえある。近現代美術は、今現代的であるものが消滅している未来をまさに予示もしくは模倣することを実践する。そのような未来の模倣は芸術作品を生み出すことはできない。むしろそれは、アート・イベント、パフォーマンス、特別展を生み出す。

それらは現在のものの秩序と現代における社会的な態度を決定している規則が、一時的な性質のものであることを示している。予期される未来の模倣は、ものとしてではなくイベントとしてのみそれ自身を表明することができる。未来主義とダダの芸術家たちは、現在の堕落と退化を暴き出す芸術イベントを生み出した。しかし、パフォーマンスと参加の文化に関しては、芸術イベントの創出は現代美術により特徴的である。今日の芸術イベントが伝統的な芸術作品のように保存され鑑賞されることは不可能である。だがそれらは記録され、「カバーバージョンが作成され」、語られ、コメントされることは可能である。伝統的な美術は芸術作品を生み出した。現代美術は芸術イベントに関する情報を生み出す。

　それによって現代美術がインターネットと共存することが可能になる。この本の各章は芸術とインターネットとの関係を論じている。実際、伝統的なアーカイヴは、ある物（ドキュメント、芸

術作品など）を物質の流れから取り出し、救済して保護のもとに置く、という方法で機能していた。よく知られているように、ヴァルター・ベンヤミンはこの操作の結果をアウラの喪失として記述した。物質の流れから取り出されることで、物はそれ自身のコピーとなり、物質の流れの「いま、ここ」の中にもともと書き込まれていたものを超えて鑑賞される。美術館にある作品はその（見えない）オリジナリティ（空間と時間の中での物の最初の位置付けとして理解されるオリジナリティ）のアウラを差し引いた物である。反対に、デジタルによるアーカイビングは物を無視し、アウラを保存する。残っているものはそのメタデーター物質的な流れの中にもともと書き込まれていたものの「いま、ここ」についての情報、つまり写真、ヴィデオ、文章による証拠——である。美術館の物は常にその失われたアウラに代わる解釈を必要とした。デジタルによるメタデータは物なしでアウラを創造する。それゆえに、記録されたイベントを再演すること——アウラの只中で空虚を埋める試み——がこのメタデータに対する適切な対応となるのである。

これら二つの収蔵の方法——アウラのない物の収蔵と物のないアウラの収蔵——はもちろん新しくはない。プラトンとディオゲネスという古代ギリシアの二人の有名な哲学者を考えてみよう。プラトンはわれわれに解釈を要求する多くのテキストを生み出した。ディオゲネスはわれわれが再演することのできるいくつかの哲学的パフォーマンスを始めた。もしくはトマス・アクィナスとアッシジのフランチェスコの違いを考えてみよう。前者は多くのテキストを書き、後者は服を脱ぎ、神を求めて裸になった。ここでわれわれが直面しているのは現行の慣習に反抗するパフォーマンス——古代の哲学でもあり、中世の信仰でもあり、そしてわれわれの時代の近現代美術のものでもあ

るとみなしうるパフォーマンス——である。一方でわれわれにはテキストとイメージがあり、もう一方で伝説と噂話がある。極めて長い間、テキストとイメージは伝説と噂話よりも信頼できるメディアだった。今日ではそれらの関係は変化してしまった。インターネットに匹敵する図書館や美術館はなく、インターネットはまさに伝説や噂を増殖させる場所なのだ。今日もし時代についていくことを望むなら、絵を描いたり、本を書いたりするのではなく、かわりにディオゲネスを再演するべきである。広範な日の光のもと照明で武装し、読者や鑑賞者を探しに行くべきだ〔奇行で知られるディオゲネスが日中に明かりを灯して誠実な人間を探し回ったが見つからなかった、という逸話から〕。

もちろん、多くの現代の芸術家はいまだに作品を制作している。しばしば彼らは様々な種類のデジタル・テクノロジーを用いてそれらを制作する。これらの芸術作品はいまだ美術館や美術展で展示されている。またアナログな芸術作品のデジタルコピーや、サイトで見られるよう特別に制作されたデジタルイメージを見ることのできる専門的なウェブサイトもある。唯一問題なのは、伝統的な芸術のシステムはそのまま残っており、芸術作品の制作も続けられている。われわれの現代美術市場の中で商品として循環するにマージナルなものになりつつあることである。このシステムが次第る芸術作品は、主として、購買者となりうる人々、つまり裕福で影響力があるが比較的小さい社会層を対象としている。このような芸術作品は贅沢品として機能する。最近ルイ・ヴィトンやプラダによって私立美術館が建てられたことは偶然ではない。特別なアートウェブサイトの鑑賞者もまた限定されている。その一方でインターネットは情報と記録を広めるための強力な媒体となった。かつては芸術イベント、パフォーマンス、ハプニングの記録は粗末であり、芸術に関わる内部の者の

みがアクセスできた。今日では芸術の記録は芸術作品よりもはるかに多くの鑑賞者に届けることができる（ニューヨーク近代美術館でのマリーナ・アブラモヴィッチのパフォーマンスと、モスクワの救世主ハリストス大聖堂でのプッシー・ライオットのパフォーマンスのような、異なってはいるが比較可能な現象を思い出そう）。つまり、今日の流動的な芸術はかつてよりもよく記録されており、記録は伝統的な芸術作品よりもよく保存され、流通している。

ここで重要なのは、広まった誤解を避けることである。情報はインターネットを通して「流れる」としばしば言われる。しかしながら、この情報の流れは上記で議論した物質の流れとは本質的に異なる。物質の流れは戻らない。時間は後ろ向きには流れない。ものの流れに浸っていると、かつての瞬間に戻り、過去の出来事を経験することはできない。唯一の回帰の可能性があるとすれば、それは永遠のイデアや神の存在、もしくは美術館の「物質的」で世俗的な永遠性によってもたらされる、それらの代理物であるだろう。もし永遠の本質の存在が否定され芸術の制度の永遠性が崩壊するならば、物質的な流れの外には何も残らないし、したがってまた戻ることもなく回帰する可能性もないだろう。けれどもインターネットはまさに回帰の可能性の上に構築されている。あらゆるインターネット上の操作はたどることができ、情報を修復し再生産することができる。もちろんインターネットもまた徹底して物質である。そのハードウェアとソフトウェアは劣化とエントロピー（トータリティ）の力にさらされている。インターネットがその全体性の中で溶解し、消滅するのを想像することはたやすい。しかし、インターネットが存在し機能している限り、かつて非デジタルのアーカイヴと美術館によってわれわれが同一の物に回帰することが可能だったように、それはわれわれが同じ情報に回帰す

ることを可能にするだろう。つまりインターネットは流れではなく流れの反転なのである。

それは、インターネットによって、他のどのアーカイヴよりも簡単に過去のアート・イベントの記録にわれわれがアクセスできるようになることを意味する。全てのアート・イベントは、現代の生の秩序が未来において消滅し消失することを模倣する。私が未来の模倣について語るとき、とうぜんSF的方法で想像された新しい物についての「空想的な」描写を意味しているわけではない。

芸術は未来を予言しない。むしろ現在の移り変わる性質を示し、そのようにして新しいものへの道を開く。流れの中の芸術はその独自の伝統を発生させ、新たな存在、未来の先取りや実現としてアート・イベントを再上演する。その未来においては、われわれの現在を決定している秩序は力を失い消滅するだろう。そしてもちろん、流れについて思考することに関してはあらゆる時代が等価なので、そのような再上演はどの瞬間にでも実現されうるのだ。

第1章　流れに入る

伝統的に人間文化の主要な仕事は全体性を探求することだった。この探求は、人間自身の特殊性を克服し、人間の「生活形態」によって決定された特定の「視点」を取り除き、どこでもいつでも有効な一般的で普遍的な世界観にアクセスしたいという人間主体の欲望によって決定された。この人間自身の特殊性を超越しようとする欲望は必ずしも主体そのものの存在論的構成に起源を持つわけではない。われわれは特殊なものは常に組み込まれていて、全体に従属しているということを知っている。したがって全体性への欲望は単に自由への欲望なのである。そしてこの欲望もまた、なんらかの形で人間に生まれつき備わっているものとして理解される必要はない。われわれは全体性の名の下での自己解放の歴史上の例を知っており、われわれが他の生活形態を模倣できるように、それらの例を模倣することができる。

こうして、われわれは世界の出現、世界が機能する様子、そして避けることのできない世界の終わりを記述した神話を聴き、読む。これらの神話の中でわれわれは神、半神半人、預言者、英雄た

ちに出会う。しかしわれわれはまた理性の原則に従って世界を記述する哲学や科学の論文も読む。これらのテキストの中で、われわれは超越的な主体、無意識、絶対精神、そして多くの同じような他のものと出会う。今やこれらの叙述と言説の全ては、人間の物質的存在のレベルを上昇させ、神もしくは普遍的理性へと達する道を見つけようとする、つまり人間の有限性、死を克服しようとする人間の心の中にある能力を前提としている。全体性へと達することと不死に達することと同じなのである。

しかしながら、近代の間に、人間は救い難く死すべき存在であり、有限であり、したがって取り返しのつかないほど人間存在の特殊な物質的条件に決定されているという見方にわれわれは慣れてしまった。人間は想像を飛翔させるときでさえ、これらの条件を逃れることができない。なぜならばそのような飛翔は全て、つねに人間の存在の現実性を始点としているからである。いいかえれば、唯物論者による世界の理解は、宗教および哲学の伝統によって人類に保障されていた世界の全体性に人間が接近することを否定しているように思われる。この見方に従えば、われわれはわれわれの存在の物質的条件を改善することができるだけであって、それらを克服することはできない。われわれは世界全体の内側にましな位置を見つけることができるが、われわれが世界の全体性を見る／見渡すことができる中心の位置を見つけることはできない。この唯物論の理解は何らかの文化的、経済的、政治的な意味を持つものの、当面着手するつもりはない。むしろ私は次のことを問いたい。この理解は正しく、真に唯物論的なのだろうか？

それは違うということを示しておこう。主としてマルクスとニーチェによって発展させられたよ

うに、唯物論の言説は世界を永遠の運動として、流れとして記述し、世界を生産力もしくはディオニソスの衝動であるダイナミックなものにする。この唯物論の伝統によれば、すべてのものは有限であるが、それら全ては無限の物質の流れの中に巻き込まれている。したがって、唯物論者の全体性、つまり流れの全体性が存在する。そうすると、問いは次のようになる。人間はその全体性に接近するために流れの中に入ることはできるのか？　特定の極めてありふれたレベルでは、答えはもちろんイエスである。人間は世界の他の物の間に存在する物であり、それゆえ同じ普遍的な流れに従う。人間は病気になり、歳をとり、死ぬ。人間の体は常に流れの中にある。古めかしい形而上学的な普遍性には、極めて特別でめんどうな努力も代価もなく到達可能であるように思える。たしかに、われわれは、でにそこにあり、なんの努力も通してのみ達成できる。唯物論の普遍性は常にすでにそこにあり、なんの努力も代価もなく到達可能であるように思える。たしかに、われわれは、生まれたり、死んだり、あるいは一般的に流れとともに進むのに何の努力もする必要はない。それゆえ唯物論の全体性つまり流れの全体性は、純粋に否定的な全体性として理解することができる。つまりこの全体性に到達することは、物質的世界を超えた想像上の形而上学的・精神的空間の中へと逃れるあらゆる試みを拒否すること、不死、永遠の真実、道徳的完全性、理想的な美といったすべての夢を断念することを単に意味する。

　しかしながら、たとえ人間の身体が加齢、死、物質的プロセスの流れの中へと溶解していくことの支配の下にあるとしても、それは人間もまた流動状態であることを意味するわけではない。人は同じ名前で生まれ、生き、死に、同じ市民権、同じ経歴、同じウェブサイトを持ち、同じ人物でいることが可能である。われわれの身体はわれわれが人物でいるための唯一の物質的な支持体ではな

17　第1章　流れに入る

い。われわれの誕生の瞬間から、われわれの同意なしに、あるいはそのような事実に対する知識さえなしに、われわれは特定の社会的規範の中に書き込まれている。われわれが人物であることの物質的な支持体は、国の公文書館、医療記録、あるインターネットサイトのためのパスワードや他の記録である。もちろん、これらの公文書館もまたある時点で物質的な流れによって破壊されるだろう。しかしこの破壊はわれわれの身体とは比べ物にならないほど時間がかかる。われわれのパーソナリティはわれわれの寿命よりも長く生き、われわれが流れの全体性に直に接近するのを妨げる。

われわれの寿命の間に人物としての自分を物質的に支える公文書館を破壊するため、もしくは少なくとも転換させるためには、革命を起こさなければならない。革命とは世界の流れを人為的に加速させることである。それは既存の秩序が自然に崩壊し、人間をパーソナリティから解放するまで待てない、あるいは待つことを望まないことの帰結である。それゆえ革命の実践は、ポスト形而上学的な唯物論者が流れの全体性への通路を見つけることができる唯一の方法となる。しかしながら、このような革命の実践は実践者の側の真剣な努力を前提とし、精神的な全体性を獲得するのに必要とされるのにも匹敵する知性と鍛錬を要求する。

自己流動化とはその人独自の人物、独自のパブリック・イメージの崩壊として理解される。この自己流動化を目指す革命の努力は、自己永遠化を目指す努力が伝統的な芸術によって記録されているのと同じように、近現代の芸術によって記録されている。特別な物質的な客体（オブジェクト）としての芸術作品、いわゆる芸術の本体は滅びうる。しかしそれらを公にアクセスすることのできる、可視的な形態とみなすとき、それらが滅びることはない。芸術作品の既存の物質的な支持体は腐敗し分

解するので、作品は複製され、インターネット上でアクセスできるデジタル化されたイメージのような、異なる物質的な支持体の上に置かれる。修復や復元という努力に見られるように、芸術の歴史は古い支持体を新しいもので置き換えてきたことを示している。こうして、美術史のアーカイヴに登録される限り芸術作品の個別の形態は無傷で残り、物質の流動体の影響を受けないか、もしくはわずかしか影響されない。流れに接近するには、形態を流動体にしなければならない。形態はそれ自身では流動体にはなれない。そしてこれが近代の芸術革命の理由なのである。芸術形態の流動化は、近現代の芸術がそれによって世界の全体性へと到達しようとする手段なのである。しかしながら、このような流動化は自らは生じず、それはまたもやさらなる努力を必要とする。それでは流動化および自己流動化の芸術的実践のいくつかの例を議論し、それらの実践のいくつかの条件と限界を示そう。

ワーグナーの「総合芸術」の見解についての短い考察から始めよう。ワーグナーはこの見解を彼の問題含みの論文「未来の芸術作品」（一八四九─五〇）で紹介した。彼はこれを一八四八年のドイツでの革命の高揚が終わったのち、チューリヒで亡命生活をしていた間に書いた。その中でワーグナーは、ルートヴィヒ・フォイエルバッハの唯物論哲学に強く影響を受けた（未来の）芸術作品の計画を展開している。まさに論文の冒頭でワーグナーは、当時の典型的な芸術家は、自分の芸術を裕福な人の贅沢のために実践する、完全に人々の生活から孤立した利己主義者であると述べている。未来の芸術家はそのように振る舞ううちに、芸術家はもっぱら流行の命令にのみ従うようになる。未来の芸術家は徹底的に違ったものにならなければならない。

いまや彼がなおも求めるのは、ひとえに普遍共同的なるもの、真実なるもの、制約されざるものである。つまり、あれやこれやの対象への愛にではなく、愛そのものに自己自身を没入することである。こうして、エゴイストはコミュニストとなり、単独者は万人に、人間は神に、芸術の種類は芸術そのものになる。

こうしてコミュニストになることは、自己放棄、集団の中への自己消滅をとおしてのみ可能なのである。ワーグナーは書いている。

一人の人間は、自分個人のエゴイズムの最終的で完全な放棄＝外化 Entäußerung を、また自分が共通普遍な場へ完全に没入したことの陳述を、自身の死をもってのみ表明する。しかも偶然的ではなく必然的な、その存在の充実に発する行動によって規定された自身の死をもってのみ表明するのである。

こうした死の祝祭は、人間が挙行しうる最も荘重な祭典である。

個人は共産主義社会を打ち立てるために死ななければならない。明らかに、人生において自分自身を犠牲にする英雄と、この犠牲を舞台上で演じる者、つまりワーグナーによって楽劇として理解された総合芸術との間には違いがある。それにもかかわらず、ワーグナーはこの違いは保留されていると主張する。演技者は、

このようにして賛美されている英雄の行為を、いわば芸術作品の中で表出するだけでなく、その行為を自己自身によって、すなわち彼がその人格の放棄を通して、それによって道徳的に反復する[3]。

演者はその芸術家としての個性を、英雄が彼の命を共産主義の未来のために犠牲にするように、総合芸術全体の中に消滅させる。ワーグナーは総合芸術を「芸術の全ジャンルを包括」する「偉大な総合芸術作品」と呼んだ。総合芸術作品は「万人の全体目標を達成するために、こうしたジャンルの各々を手段として、いわば使い果たし消滅させるのである」。ここでは、個人が自分自身を社会全体の中で消滅させているだけでなく、個人の芸術家としての貢献と特定の芸術手段もまた、その個別性を失い、全体の物質性の中で消滅しているのである。

それにもかかわらず、ワーグナーによれば、主人公の役の演者は自分自身が亡くなる演出全体、物質世界への転落——つまり舞台上での主人公の象徴的な死によって表される転落——をコントロ

（1）Richard Wagner, The Artwork of the Future and Other Works, trans. W. Ashton Ellis (Lincoln and London: University of Nebraska Press, 1993), p.94.〔リヒャルト・ワーグナー「未来の芸術作品」『友人たちへの伝言』三光長治監訳、法政大学出版局、二〇一二年、九三頁。〕
（2）Ibid. p. 199.〔同書、二一〇頁。〕
（3）Ibid. p. 201.〔同書、二一二頁。〕

ールする。全ての他の演者と共同制作者は、主人公によって演じられるこの自己犠牲の儀式に参加することを通じてのみ、自身の芸術家としての意味を達成する。ワーグナーは主人公である演者を、共同制作者の集団の名の下に自分自身を犠牲にすることを上演するというまさにその目的によって、集団を動員する独裁者として示している。犠牲のシーンが終わった後には、主人公である演者は次の独裁者によって取って代わられる。いいかえれば、主人公（したがって、その演者）は初めから終わりまで自己犠牲をコントロールする。ワーグナーの総合芸術は、流れそのものではなく物質の流れの中に主人公が転落するのを見せるのである。共産主義は遠い理想のままである。ここでは世界の無形の物質性の中に転落する出来事が形式そのものとなる。その形式は、繰り返され、再上演され、再興される。

ワーグナーの総合芸術では、楽劇全体に統合されているとしても、歌手個人の声は区別可能である。のちにフーゴ・バルは個人の声を音の流れの中に溶解させた。バルは（ワーグナーが『未来の芸術作品』を書いた）チューリヒのキャバレー・ヴォルテールで、ワシリー・カンディンスキーと彼の「抽象」劇《黄色い響き》に触発されて、ある種の総合芸術を着想した。バルはカンディンスキーについて書いている。「彼が没頭していたことは、芸術上のあらゆる手段と力の統合による社会の新たな誕生であった。[…]われわれが出会うことは避けられなかった。」この日記『時代からの逃走』でバルは一九一六年の春に次のように書いている。

〈同時詩〉では、声の価値が問題になる。人間の声が、デモーニッシュな同伴者たちの間をさ迷

22

う特殊な性質に、つまり魂に、とって代わるのである。騒音はその背景となり、まだ分節されていない、宿命的、規定的なものを表す。この詩は、機械的なプロセスの中に呑みこまれている人間の状態をはっきり示そうとする。人間らしい声（vox humana）と、それを脅かし、巻き添えにし、破壊する世界、つまりこの避けることのできない調子と騒音の流れをもつ世界との抗争を、典型的に切り詰めて示すのである。[5]

約三ヶ月後の一九一六年六月二三日、バルは「新しい詩のジャンル、つまり「音響詩」を発明したと書いている。バルの記述によれば、音響詩は伝統的な詩の自己破壊として解釈される。つまり個人の声の失墜と消滅にさらされることとして解釈され、人間の形式が物質の流れの全体性の中へ転落することとして解釈される。バルはキャバレー・ヴォルテールでの彼の最初の音響詩の朗読について想起している。「そのとき、あらかじめ頼んでおいたとおりに、電灯が消され、わたしは[6]汗びっしょりになって演壇から降り、まぼろしの司祭のようにせり出しの中に運び込まれた。」彼は自分の作品の朗読を、悪魔のような騒音の力に人間の声を疲弊しながら晒すこととして経験し、

────────────

（4）Hugo Ball, *Flight out of Time* (Berkeley: University of California Press, 1966), p. 8.〔フーゴ・バル『時代からの逃走　ダダ創立者の日記』土肥美夫、近藤公一訳、みすず書房、一九七五年、一五頁。〕

（5）同書、一〇九─一一〇頁。〔訳注〕

（6）同書、一三五頁。〔訳注〕

記述している。バルは（魔術の司教となることで）この戦いに勝ったが、過激にもそれらの悪魔のような力に自分自身を委ね、それによって自分の声を純粋な騒音、意味のない、純粋な物質のプロセスへと単純化させることによってのみ勝ったのだ。

ここでは物質のカオスへの転落は、革命のカオスや社会騒乱の時代、もしくはたとえばロジェ・カイヨワやミハイル・バフチンによって記述されたカーニヴァルのように、まもなく秩序へと回帰することを報せる予備段階としては示されていない。ヴァルター・ベンヤミンの「暴力論」の用語では、古い秩序の破壊が新しい秩序の出現をもたらさない限り、物質の流れの暴力は神的なものであり、神話的暴力ではない。しかしこの神的暴力は神ではなく芸術家によって実践される。したがって、始まりと終わりを持ち、コピーされ、繰り返されることが可能な詩のみが残される。流れの中への転落の記録はあるが、流れそのものへの通路はない。同じことが後の物質のカオスへの根源的な転落の試み――芸術形式の流動化とそれに対応する自己流動化の試み――に関しても当てはまる。私がここで意味しているのは、ギー・ドゥボールの「漂流」、フルクサスの芸術実践、もしくは、主人公および女主人公の人物像が脱中心化され、脱構築され、流動化されるテキストと映画――たとえばクリストフ・シュリンゲンシーフの映画――である。これら全てのテキストとイメージは、芸術家が芸術形式の流れへの転落を設定する際に必然的に到達する限界を示している。最後にカオスと流れの中への転落の記録のみが生産され、流れのイメージそのものは捉えどころのないままである。

こうして、主体が物質の流れの中に転落することは、神や永遠のイデアについての思索へと主体

が上昇することと運命を共有していることが明らかになる。宗教および哲学の伝統はこの思索への到達の繰り返される試みを示しているが、決定的な形でその結果を提示することは決してない。あらゆる信仰による啓示と科学的証明は、われわれ自身の想像の産物として解釈されるが、それはわれわれの存在の物質的条件によって決定される。そして同じ理由で、同様にわれわれがかつて物質的な流れの中に入ったことについてのいかなる証拠も求めることはできない。この点において物質的な流れは永遠のイデアとして到達不可能なのである。しかし同時にわれわれには流れに入る試みを集めたものがある。これらの試みの記録がアーカイヴ、つまり自己流動化のアーカイヴに加えられるのである。

しかし、われわれの美術館はもはやパーマネント・コレクションの場ではなく、これらの流れの記録をかろうじて固定することのできるアーカイヴの場でもない。その代わりに、美術館は一時的なキュレーションされた企画の場となった。現代美術のキュレーション的転回を主導したハラルド・ゼーマンが、総合芸術の理念に魅了され、一九八四年にその理念を元にした展覧会「総合芸術作品への傾向」に着手したのも偶然ではない。[7] しかし、キュレーションされた企画と伝統的な展示の違いは何なのか？　伝統的な展示はその空間を匿名でニュートラルなものとして扱う。展示された芸術作品は潜在的に不滅で、永遠でさえあるものとした芸術作品のみが重要である。それゆえ、芸術作品は潜在的に不滅で、永遠でさえあるものとして

（7）　Harald Szeemann, *Der Hang zum Gesamtkunstwerk*, Katalog zur Ausstellung am Kunsthaus, Zurich, 1983.

扱われ、それらが内容として存在する空間は偶然の単なる停泊所として扱われる。そこでは、不滅でそれ自体自明な芸術作品が物質世界の彷徨からの一時的な休息をとる。いっぽうインスタレーションは、芸術作品としてのインスタレーションであれ、キュレーションされたインスタレーションであれ、展示された芸術作品をこの偶然の物質空間に記入する。キュレーション企画は「総合芸術」である。なぜならば、それは全ての展示された芸術作品を道具化し、それらをキュレーションによって定められた共通の目的のために奉仕させるからである。同様に、キュレーション企画は、あらゆる種類のもの——それらのあるものは時間やプロセスに基づく芸術作品としてのインスタレーションは、あらゆる種類のもの——それらのあるものは時間やプロセスに基づく芸術作品であったり、またあるものは日用品、記録、文書などであったりする——を含むことができる。これらの要素全ては、空間構成やそこでの音と光と同じようにそれぞれの自立性を失い、全体の創造に奉仕し始める。そこには訪問者と鑑賞者もまた含まれる。このようにして究極的にはどのキュレーション企画も、その不確定で偶然的で波乱にとみ、限定された性質、つまりその不安定さを示すことになる。

事実、どのキュレーション企画もかつての伝統的な美術史の言説を否定するという目的を持っている。もしそのような否定が起こらないならば、キュレーション企画はその正当性を失う。すでに知られた言説を再生産し説明するだけの個人によるキュレーション企画は、単純に何の意味もなさない。同じ理由でそれぞれのキュレーション企画は前のものを否定することになる。新しいキュレーターはかつての独裁の痕跡を消去する新しい独裁者である。こうしてますます、現代美術館はパーマネント・コレクションの場から一時的なキュレーションのプロジェクト、つまり一時的な総合

26

芸術の舞台へと変えられていく。そしてこれらの一時的なキュレーションによる独裁の主な目標は、美術館を流れの中へともたらすこと、つまり美術を流動体にし、時間の流れと同期させることである。今日美術館は鑑賞の場であることをやめ、むしろものごとが起こる場になった。現代美術館はキュレーション企画のみならず、講演、会議、朗読、上映、コンサート、ガイドツアーもまた行ってしまった。美術館内でのイベントの流れは、今日ではしばしば美術館の壁の外の流れよりも早い。こうしてわれわれは自分自身にこの美術館やあの美術館で何が行われているのか問いかけることに慣れてしまった。そして関連する情報を美術館のウェブサイトだけでなく、ブログやソーシャル・メディアのページや、ツイッターなどでも検索する。われわれは美術館を訪れるよりも頻繁に美術館の活動をインターネットでフォローする。インターネット上では美術館はブログとして機能する。このようにして今日では美術館は普遍的な美術史ではなく、むしろ美術館自身によって上演される一連のイベントにおいて美術館自身の歴史を提示する。

近頃では美術館の劇場化がしばしば語られる。実際に現代では、かつて人々がオペラや演劇の初日に訪れたのと同じように、展覧会のオープニングに訪れる。この美術館の劇場化は現代のエンターテイメント産業に巻き込まれていることのしるしとしてしばしば批判される。しかしインスタレーションの空間と劇場の空間の間には決定的な違いがある。劇場では観客は舞台の外に位置しているが、美術館では観客は舞台の中に入り、スペクタクルの内部に位置することになる。こうして現代美術館は、舞台と鑑賞者の空間との間の明確な境界がない劇場というモダニストの夢——演劇自体は決して完全には実現できなかった夢——を実現しているのだ。ワーグナーは舞台と

観客との間の境界を消す出来事として総合芸術を語っているにもかかわらず、ワーグナーの指示のもとで建設されたバイロイトの祝祭劇場はこの境界を消さなかっただけでなく、それを激化させてすらいる。バイロイトを含む現代の劇場は、よりいっそう美術、特に現代美術を舞台上で利用しているが、いまだに舞台と観客との間の差異を取り除いてはいない。現代の劇場の中の現代のインスタレーション・アートは、伝統的な背景画の役目にとどまっている。しかしながら、芸術作品としてのインスタレーションもしくはキュレーションされたインスタレーションでは、公衆は芸術の文脈——インスタレーションの空間——の中に統合されており、その一部となる。

さらに、物の場所でありイベントの場ではない伝統的な美術館は、同様に美術市場の一部として機能していることを非難されることがある。この種類の批判は極めて簡単に定式化でき、それはあらゆる芸術政策に適用できるほど普遍的である。しかし知ってのとおり、伝統的な美術館は特定のものやイメージを展示するのみならず、歴史的比較という手段を提供することによって、分析と理論的考察へとそれらを開いた。モダンアートはものとイメージを生み出しただけでなく、ものの物性とイメージの構造を分析した。美術館はイベントを上映するだけでなく、イベントのイベント性や、その境界と構造を探求するための媒体でもある。この探求は様々な形をとるが、私にはその焦点はまたもやイベントとその記録の関係を考察することであるように思われる。それは、オリジナルと複製の関係の思考、モダニズム芸術とポストモダニズム芸術についての中心をなす考察と同様の、芸術的意図、社会的な力、もしくは芸術のものである。伝統的な美術に対する解釈学的な立場は、外部の鑑賞者の眼差しが芸術作品に浸透すること作品にその形式を与える生命力を発見するために、

とを求めた。したがって、伝統的には鑑賞者の眼差しは芸術作品の外側から内側へと向かっている。現代美術館の訪問者の眼差しはむしろ芸術イベントの内側からその外側へと向けられている。このイベントとイベントの記録のプロセスに対しての存在しているかもしれない外部からの監視、メディア空間および文化のアーカイヴにおけるこの記録の最終的な位置付け、つまりイベントの空間的境界へと訪問者の眼差しは向けられている。そしてまた、現代美術館の訪問者の眼差しは時間的境界にも向けられている。なぜならば、イベントの内部に位置していると、われわれはこのイベントがいつ始まったのか、もしくはいつ終わるのか分からないからである。

芸術のシステムは通常、芸術作品の制作者の眼差しと芸術の鑑賞者の眼差しの間の不均衡な関係によって特徴付けられる。これら二つの眼差しはほとんど一致することはない。かつては芸術家が芸術作品を一度展示すると、彼らは鑑賞者の眼差しに対するコントロールを失った。ある芸術理論家たちが何を言おうと芸術作品はただのものに過ぎず、鑑賞者の眼差しと一致することはない。したがって、あらかじめの選択、配置、対比、照明などの特定の戦略を通してこの主権が美術館のキュレーターによって間接的に操作されるとしても、伝統的な美術館の状況のもとでは鑑賞者の眼差しは主権的にコントロールできる位置に置かれている。しかしながら、もし美術館がイベントの連鎖として機能し始めるならば、眼差しの配置は変わる。美術館の訪問者はあからさまに主権を失う。今や訪問者はイベントの内部に押し込まれ、このイベントを記録するカメラの眼差し、記録に対して事後の制作を行う編集者の二次的な眼差し、もしくは記録を後日鑑賞する者の眼差しと一致することはありえない。

これが、現代美術館の展示を訪問すると時間の不可逆性に直面する理由である。われわれはこれらの展示が一時的に過ぎないことを知っており、もし同じ美術館を後日訪れたならそれらを見つけられないであろうことを知っている。残された唯一のものは、カタログ、映画、もしくはウェブサイトといった記録だろう。しかしそれらの記録がわれわれに提供するものは、われわれ自身の経験とは決して比較にならない。なぜならばわれわれの見方、われわれの眼差しはカメラの視線と非対称であり、われわれの見方は、もしオペラやバレエが記録された時にそうなるものと一致することはあり得ないからだ。それは、われわれの見方もしくは記録されたパフォーマンスといった過去の芸術イベントの記録を前にした時に必ず感じる、ある種のノスタルジーの原因である。記録された芸術作品によって呼び起こされるノスタルジーは、イベントを「真にそうだった」状態で再活性化させたいという欲望をわれわれに引き起こす。記録によって呼び起こされる芸術作品もしくはイベントに対する今日のノスタルジーは、芸術作品によって呼び起こされる、自然に対する初期ロマン主義のノスタルジーを想起させる。当時芸術は、「自然＝造物主」の中で生きて動くものに対して提供される、美しい美的経験もしくは崇高な美的経験の記録とみなされた。しかしそれらの経験を記録した絵画は本物に忠実であるというよりも、がっかりさせるものと思われやすかった。いいかえれば、かつては時間の不可逆性と出来事の外部ではなく内部にいるという感覚は自然の只中で見出される特別な経験だったのに対し、現在ではそれらは現代美術のイベント性に取り囲まれる中で見出す特別な経験なのである。それはまさに、現代美術がイベントのイベント性——イベントの直接的な経験の知的および感情的状態、イベントの記録や保存に対する関係、記録に対するわれわれの関係の異なったモード、イベントの記録や保存に対する関係、記録に対するわれわれの関係の知的および感情的状態

——を探求する手段となったことの理由である。いまや、イベントのイベント性をテーマ化することが実際に現代美術一般およびとりわけ現代美術館の仕事になったとすれば、アート・イベントを上演するという理由で美術館を批判することは意味がない。逆に、今日では美術館は、デジタルによってコントロールされたわれわれの文明の中で、偶然で不可逆なものを探求するために用いられる主要な分析ツールである。われわれのデジタル的にコントロールされた文明は、あらゆるものをコントロール可能で復元可能にするという希望のもとに、われわれの個人的経験の印を取り消し、保証することを土台としている。美術館は、普通の人間の眼差しと、テクノロジーによって武装した眼差しの間の非対称的な戦いが発生するのみならず、テーマ化され批判的に理論化され得るために、その戦いが明らかになる場なのである。

第2章　理論の眼差しのもとで

近代の最初から芸術はある程度理論に依拠していることを明確にし始めた。その時、そしてはる
か後になってからも、アーノルト・ゲーレンがこの理論の希求を特徴づけたように、芸術の「注釈
の必要性」(Kommentarbeduerftigkeit) は、モダンアートは「難しい」[1]、つまり大部分の公衆には近
寄りがたいという事実によって今度は説明されるようになった。この見方によれば、理論はプロパ
ガンダとして、もしくはむしろ宣伝として機能する。理論家は美術作品が制作された後にやってき
て、驚き、疑いを抱く鑑賞者に対してこの美術作品について説明する。知っての通り、多くの芸術
家は自分の芸術の理論的解釈について複雑な感情を抱いている。彼らは自分の作品を紹介し根拠づ
けるという点で理論家に感謝してはいるものの、芸術家にとってはしばしばあまりに狭く、教条的

（1）Arnold Ghelen, *Zeit-Bilder, Zur Soziologie und Aesthetik der modernen Malerei* (Frankfurt: Athenaeum,
1960). [アーノルト・ゲーレン『現代絵画の社会学と美学　時代の画像』池井望訳、世界思想社、二〇〇四年。]

で、脅迫的でさえあるように思われるある理論的パースペクティヴのもとで、自分の美術が公衆に紹介されるという事実に苛立ってもいる。芸術家たちはより多くの鑑賞者を求めるが、理論に明るい観客の数はむしろ少なく、実際には現代美術の鑑賞者よりも少数である。このようにして、理論的言説は宣伝には逆効果の形式となることがおのずから明らかになる。鑑賞者を幅広くする代わりに狭める。そしてこのことは現在かつてよりもいっそう真実となっている。近代（モダニティ）の冒険以降、一般公衆はその時代の芸術としぶしぶ和解してきた。今日の公衆はこの芸術を「理解している」と常に感じていないときでさえ、現代美術を受け入れている。こうして芸術の理論的説明の必要性は決定的に過去のものであるように思われる。

しかし理論は、現在そうであるように、芸術にとって決してそれほど中心的なものではなかったのか？ そこで疑問が生じる。どうしてこれが事実なのか？ 今日芸術家は彼らが何をしているのか説明する理論を、他の人々のためではなく自分自身のために必要としているのではないだろうか。この点に関しては芸術家だけではない。あらゆる現代人は絶え間なく次の二つの問いを投げかけている。何がなされるべきなのか？ そしてもっと重要なのは、私はすでに行なっていることをどうすれば自分自身に説明しうるのか、という問いである。これらの問いが切迫したものとなったのは、今日われわれが経験している伝統の崩壊に由来する。再び芸術を例として取り上げよう。かつては芸術を制作することは、かつての世代の芸術家が成し遂げたことを絶えず修正された形で実践することを意味した。近代においては、芸術を制作することはこのかつての世代が行ったことに反抗することを意味する。しかしどちらの場合でも、その伝統がどのように見えるか、そしてそ

の伝統に対しての抵抗がどのような形をとりうるかは多かれ少なかれ明らかであった。今日われわれは世界中に漂う何千もの伝統に直面しており、それらに対する何千もの違った形式の抵抗に直面している。したがって、もし誰かが今日芸術家になり芸術作品を作ることを望んでも、芸術が実際のところ何なのか、もしくは芸術家は何をすることを期待されるのかは、当人にとってすぐに明確にはならない。芸術家は自分の芸術作品を普遍化させ、グローバル化させることが可能になる。理論にたよることで、芸術家たちの文化的アイデンティティから、つまり彼らの芸術がローカルで物珍しいものとしてのみ受容される危険から自由になることができる。これがわれわれのグローバル化した世界で理論が興隆する主な理由である。ここでは、理論つまり理論的な解釈の言説は、芸術の後に到来する代わりに芸術に先んじる。

しかしながら、一つの疑問がまだ解決しないままである。もしわれわれが、あらゆる活動がその活動は何かという理論的説明とともに始まらなければならない時代に生きているとすれば、われわれは芸術の終焉の後を生きているという結論を引き出すことができる。なぜならば、芸術は伝統的に理由、合理性、論理に対立し、非理性的で感情的で理論的には予測できず説明できないものの領域を扱うと言われてきたからである。

実際、まさに始まりからして「西欧」の哲学は芸術に対して極端に批判的であり、フィクションとイリュージョンを製造する機械以外の何ものでもないとして芸術を完全に拒絶した。プラトンにとって世界を理解することは世界の真実を手に入れることであり、想像ではなく、むしろ理性に従

わなければならない。理性の領域は、論理、数学、道徳、市民法、善と正しさの理念、国の統治のシステムといった、社会を統制し形作るあらゆる方法とテクニックを含むと伝統的には理解されていた。これらの考えはすべて人間の理性の実践として理解されうるが、芸術の実践としては表わすことはできなかった。なぜならばそれらは抽象的であり、したがって見えないからだ。こうして哲学者は、現象の外部の世界から彼自身の考えの内部の現実へと転換すること、この思考を探求し、思考の過程の論理をそのようなものとして分析することを期待された。哲学者はこの方法においてのみ、エトムント・フッサールが言うところの神、天使、悪魔そして人間を含む、あらゆる理性的な主体を統合する普遍的な思考の様態としての理性の状態に到達するだろう。したがって、芸術の拒絶は哲学的な態度を形作る元来の身振りとして理解される。（真理への愛として理解される）哲学と（偽りとイリュージョンの制作と解釈される）芸術の対立は、「西欧」文化の歴史全体について教えてくれる。

芸術に対する否定的態度もまた、芸術と信仰の間の伝統的な同盟によって保たれている。長い間、芸術は教訓の手段として機能してきた。超越的で把握できず、非合理な信仰の権威は、芸術を通して人間に対してそれ自身を示すのである。芸術は神々や唯一神を人間の眼差しにとって見えるものにし、それらを表象した。宗教芸術は信仰の対象 (オブジェクト) として機能した。寺院や彫像、イコン、宗教詩、儀式の行為は神の現前の場として信じられた。ヘーゲルが一八二〇年代に芸術は過去のものであると言ったとき、芸術は（宗教的）真理の手段であるのをやめたということを意味したのだ。啓蒙時代の後には、もはや誰も芸術によって欺かれるはずはなかったし、あり得なかった。哲学はわれわれに宗教および理性の証明がついに芸術をとおした誘惑に取って代わったのだから。

芸術を信じないことを教え、その代わりにわれわれの考える能力を信じることを教えた。啓蒙時代の人間は、自分自身のみ、自分自身の理性の証拠のみを信じて芸術を見下した。

しかし近現代の批判理論は、理性、合理性、そして伝統的な論理に対する批判以外の何ものでもない。ここで私は様々な特定の理論だけではなく、一九世紀後半以降発達し、ヘーゲル哲学の衰退をたどった、批判的な思考一般のことを述べている。

われわれは皆、初期の、そして典型的な理論家たちの名前を知っている。カール・マルクスは、ブルジョワ社会を含む伝統的社会の階級構造によって生み出された幻想として理性の自律を解釈することから、近代的な批判的言説を開始した。マルクスは、理性を体現している者は、手仕事と経済活動への必然的な参加を逃れた支配階級のメンバーだと考えた。基本的な欲求はすでに満たされているがゆえに哲学者は現世の支配階級のメンバーだと考えた。基本的な欲求はすでに満たされているがゆえに哲学者は現世の誘惑を免れていられるのに対し、恵まれない手工業労働者は生き延びるための戦いにかられ、利益のない哲学的な思索を実践する機会や純粋な理性を体現する機会がないとマルクスは信じていた。

いっぽうで、ニーチェは哲学者の理性と真理への愛を、現実の生活における恵まれない立場の兆候として説明した。彼は真理への意志のうちに、理性の普遍的な力を幻想化することによって生命力や実際の権力の欠如を過剰に埋め合わせようとする、哲学者側の試みを見た。哲学者たちは魅惑したりされたりするには単に弱すぎ、「堕落」しすぎであるがゆえに、芸術の誘惑を免れていると、ニーチェは信じていた。彼に哲学の態度が持つ穏健で純粋に思索的な性質を否定した。彼にとってこの態度は、権力と支配のための戦いで勝利を得るために、弱者によって用いられるただの

覆いに過ぎなかった。生き生きとした関心の明らかな欠如の背後に、「堕落した」もしくは「病的な」権力への意志が隠れて存在していることを理論家ニーチェは発見した。ニーチェによれば、理性と理性の道具とされているものは、非哲学的傾向——つまり、情熱的で生き生きとしていること——の性質を持つ他者を服従させるためだけに設計された。このニーチェの哲学の偉大なテーマはのちにミシェル・フーコーによって発展させられた。

このようにして理論家ニーチェは、通常の世俗的な外部の眼差しの視点から、思索する哲学者像と彼の世界での位置を理解し始める。理論は哲学者が自己省察には使えない視点を通して、哲学者の生きている身体を見る。実際、われわれはわれわれ自身の身体、その世界における位置、生理学的および化学的でもあるが、また経済学的、生物学的、性的等でもある身体の内外で生じる物質的・精神的な自己省察の精神におけるわれわれの時間的および空間的実存の限界について内的経験を持つことができないという限界のプロセスを見ることができない。これはわれわれが「おのれ自身を知れ」という哲学的格言の精神的および空間的実存の限界を真に実践することができないことを意味している。さらに重要なことは、われわれはわれわれの死の際には存在せず、われわれの誕生の際には存在しないだろう。われわれはわれわれの時間的および空間的実存の限界について内的経験を持つことができないという理性はすべて不滅であるという結論に達したのはこのためである。実際に、私自身の思考のプロセスを分析する際、私はそれが有限であるというどんな証拠も決して見つけられない。空間と時間における私の実存の限界を見つけるためには、私は他者の眼の中に自分の死を読み取る。ラカンが「他者」の眼は常に悪の眼だと言い、サルトルが「地獄とは他の人々である」と言うのはこ

ことである。われわれはわれわれの死の際には存在せず、われわれの誕生の際には存在しないだろう。

自己省察を実践したすべての哲学者たちには、精神、魂、そして理性はすべて不滅であるという結論に達したのはこのためである。

38

れゆえである。他者の世俗の眼差しを通してのみ、私は考え、感じることを見出すだけではなく、生まれ、生き、そして死ぬことも見出すのだ。

デカルトが「私は考える、それゆえ私は存在する」と言ったのは有名である。しかし批判的で理論的な考え方をする観察者はデカルトについて次のように言うだろう。彼は考える。なぜなら彼は生きているのだから。ここで私の自分についての知識が根本的に壊される。おそらく私は、私が何を考えているか知っているだろう。しかし私は、私がどのようにして生きているのか知らないし、私が生きていることすら知らない。なぜならば、私は決して私自身を死んだ者として経験したことがないし、自分自身を生きている者として経験することができないからだ。私が生きているかどうか、私がどのように生きているかを、私は他者に尋ねなければならない。そしてこれは、実際に私は何を考えているのかも他者に尋ねなければならないことを意味する。なぜならば今や私は私の思考を、私の生によって決定されたものとみなしているからである。生きることとは（死んだものではなく）生きているものとして他者の視線にさらされることである。そのとき、われわれが考え、計画し、もしくは望むものは見当違いになる。確実なのはわれわれの身体がその眼差しのもとで空間をどのように動くかということである。まさにこうして、私が自分自身を知っているよりも、理論が私のことをよく知ることになる。誇りある賢明な哲学の主体は死んだ。私は私の身体とともに残され、他者の眼差しのもとにさらされる。啓蒙主義以前、人間は神の眼差しに従属していた。しかしその時代は過ぎ、今やわれわれは批判理論の眼差しにさらされる。

一見したところ、世俗の眼差しの復権はまた、芸術の復権を伴うように思われる。芸術において

は、人間は他者によって見られ分析されるイメージになるからだ。しかしことはそう単純ではない。批判理論は哲学的思索のみならず、美的鑑賞を含む他の種類の思索をも批判する。批判理論家にとっては考えることともしくは思索することは死んでいるのと同じである。他者の眼差しの中では、もし身体が他者を感動させないのであれば、死骸として存在しうるだけである。哲学は思索に特権を与える。〔批判〕理論は活動と実践に特権を与え消極性を嫌う。もし私が動くのをやめれば、私は理論の射程から外れる。そして理論はそれを好まない。あらゆる世俗的な理想主義後の理論は行動を求める。あらゆる批判理論は緊急事態、そして非常事態でさえ創り出す。理論は、われわれは死ぬ存在であり物質的な器官でしかないことをわれわれに告げ、われわれには自分が処分できる時間はほとんどないことを告げる。われわれは思索に自分の時間を費やすことはできない。むしろわれわれは今ここで行動しなければならない。時間は待ってはくれず、われわれにさらなる遅延のための十分な時間はない。そしてあらゆる理論が世界に対する特定の見方や説明（もしくはなぜ世界は説明されえないかについての説明）を提供することはもちろん真実であるものの、この理論による記述とシナリオは手段としての一時的な役割しか果たさない。全ての理論の真の目的はわれわれが取り掛かることを求められている活動の領域を定義することである。

ここで理論はわれわれの時代の一般的な気分との一致を示す。かつてリクリエーションは受動的な観賞を意味していた。自由な時間に人々は演劇や映画、美術館に行き、もしくは家にいて本を読んだりテレビを見たりした。ギー・ドゥボールはこれをスペクタクルの社会——つまり自由が受動性および通常の生活状況からの逃避と結びついた自由時間の形をとる社会——として記述した。し

40

かし今日の社会はスペクタクルの社会とは似ていない。人々は自由時間に旅行をし、スポーツやエクササイズをして働く。彼らは本を読まない。彼らはフェイスブック、ツイッターや他のソーシャル・メディアのために書く。彼らは美術作品を見るのではなく、その代わりに写真や映画ビデオを撮り、それらを親戚や友人たちに送る。人々はじつに、きわめて活動的になった。彼らは多くの種類の仕事をすることによって自分の自由時間をデザインする。この人間の身体の活性化は、フィルムであれビデオであれ、動くイメージが支配的になったメディアの世界と相互に関係している。たしかにこれらのメディアを通して思考の運動もしくは思索の状態を表象することはできない。伝統的な芸術をとおしてさえもこの運動を表象することはできない。現にロダンの有名な銅像《考える人》はジムでのワークアウト後に休息する男を表わしている。思考の運動は見えない。したがって視覚的に伝達しうる情報を志向する現代文化によっては、それは表象されえない。だから現代のメディア環境の内では理論が活動を求めることは極めて適切だといえよう。

しかし、もちろん、理論はただ活動することだけをわれわれに要求する訳ではない。むしろ、理論は理論それ自体を実行するような特定の活動を要求する。たしかに、どの批判理論も単に知識を提供するものではなく、変化させるものでもある。理論的言説の場面は一つの転換であり、それはコミュニケーションと呼ばれるものを上回る。コミュニケーションの行為はそれ自体は参加者を変化させない。私は誰かに情報を伝達し、誰か他の者は私にある情報を伝達する。どちらの参加者ともこの交換の最中および後で自分のアイデンティティを保っている。しかし批判理論の言説は、単に特定の知識を伝達するわけではないので、単純に知識を提供する言説ではない。私がある新し

い知識の断片を所有することは何を意味するのか？　どのようにしてこの新しい知識は私に伝達さ
れ、それは世界に対する私の全般的な態度にどのように影響しているのだろうか？　この知識は私
の人格をどのように変え、私の生き方をどのように変化させたのだろうか？　これらの質問に答え
るには、ある知識がその人の振る舞いをどのように変化させるのかを示す理論にかかわらなければ
ならない。この点において、理論的言説は宗教および哲学の言説に似ている。宗教は世界を記述す
るが、この記述の役割だけでは満足しない。それは記述を信じ、忠誠を示し、記述にしたがって行
動することをわれわれに要求する。哲学もまた理性の力を信じることだけをわれわれに要求するの
ではなく、理性的で合理的に行動することを求める。理論は、われわれは元来有限であり、生身の
身体であると信じることをわれわれに望むだけでなく、われわれがこの信念をわれわれに示すこと
を要求する。われわれがこの理論の枠組みのもとでは生きるだけでは十分ではない。人は生きているこ
とを遂行／実演しなければならない。そして、われわれの文化においてはこの生存している
ことを示し、生存していることについての知を遂行／実演するのが芸術であると私は主張したい。

実際、芸術の主要な目的は、生の様態を見せ、明らかにし、展示することである。したがって芸
術は、特定の知とともに生きること、そして特定の知をとおして生きることとは何を意味するのか
見せることにより、しばしば知の遂行者の役割を演じてきた。カンディンスキーが彼の抽象画への
転換を、アインシュタインの相対性理論における質量のエネルギーへの変化に言及することによっ
て説明しようとしたことはよく知られている。マルクス主義によって主題とされた、経済による人
間の実存の決定はロシア・アヴァンギャルドに反映された。シュルレアリスムは無意識の発見につ

いて明確に述べた。しばらく後にコンセプチュアル・アートがもうひとつの言語理論に対して反応した。

もちろん、このような芸術によって知を遂行／実演する主体は誰かと問うことはできる。今に至るまで多くの主体の死、作者の死、語り手の死などについて耳にしてきた。しかしこれらの死亡記事は全て、哲学的な省察や自己省察をする主体は、行為し、生きているものとしてそれ自身に関係するものだった。それに対して行為遂行的な主体は、もしくはまた欲望と生命力の主体に関係するものの要求によって構成されている。私は自分自身をこの要求の受け手であると知っており、それは私の要求によって構成されている。私は自分自身をこの要求の受け手であると知っており、それは私に告げる。自分自身を変えよ、お前の知を見せよ、お前の生を示し、変容するような行動をとれ、世界を変えよ、などである。この要求は「私」に対して向けられている。このようにして、私はそれに答えることができ、答えなければならないことを知る。

ところで、この行為することへの要求は神に起源があるわけではない。理論家もまた人間であり、その人の意図を完全に信じることは私にはない。すでに言及したように、啓蒙主義者は「他者」の眼差しを信じないよう——字義通りの言説の陰に隠された、自分自身の計画を遂行する他者たち（聖職者など）を疑うよう——われわれに教えた。そして理論はわれわれに自分自身または自分自身の理性の証拠を信じないように教える。この意味で、どの理論を遂行することも同時にその理論に対する不信を遂行することである。われわれは、われわれ自身を生きているものとして示すために生のイメージを実演している。しかしまた理論家の邪悪な目からわれわれ自身を隠し、われわれのイメージの背後に隠れるためにも生のイメージを実演している。そして事実、これはまさに理論がわ

れわれに望むものなのである。結局、理論はまた理論そのものを信用していない。テオドール・ア
ドルノが言ったように、全体は間違いであり、間違いの中に真実の生はない。[2]

　芸術家は必ずしも応答者の立場をとるとは限らない。彼らは変化の要請を遂行するのではなく、
それに参加するかもしれない。活動的になる代わりに、芸術家たちは他の人々を活性化させようと
することができる。そして彼らは理論の要請に応えない誰かに対して批判的になることができる。
ここでは芸術は、いわばキリスト教の信仰の枠組みの中にいた芸術家たちの説教的な役割に比較し
うる、描写的、説教的、教育的役割を果たしている。いいかえれば近代の芸術家は、宗教のプロパ
ガンダと比べうる世俗のプロパガンダを制作しているのだ。私はこのプロパガンディスト的転回に
批判的なわけではない。それは二〇世紀の間に多くの興味深い作品を生み出し、今日でもいまだに
生産的である。しかしながら、このタイプのプロパガンダを実践する芸術家たちは、しばしば芸術
の無益さについて語る。それはあたかも、たとえ理論そのものによっては説得することができない
としても、芸術によっては誰もが説得されうるし、説得されるべきだというかのようである。プロ
パガンダ芸術はとりわけ無益なわけではない。それは単に、それが宣伝する理論の成功と失敗を共
有しているだけである。

　理論の実行とプロパガンダとしての理論というこれらの二つの芸術的態度は、理論の「要請」の
解釈に関して異なっているだけではなく対立するものでもあり、比較できないものでさえある。こ
の比較不可能性は、二〇世紀のあいだ左翼芸術の内で、そして実際には右翼芸術の中でもまた、多
くの対立あるいは悲劇さえ生み出してきた。マルクスとニーチェの著作におけるその始まりから、

批判理論は人間を有限で、物質的な身体であり、永遠あるいは形而上学的なものに対して存在論的には到達不可能とみなしてきた。それは、失敗に対する存在論的形而上学的な補償がないのとちょうど同じように、全ての人間の行動の成功に対する存在論的形而上学的な補償がないことを意味する。どんな人間の活動も死によってどの瞬間にも妨げられる。死という出来事は、いかなる歴史の目的論的構築にも根本的に相容れない。生気論の視点からは、死は達成とは一致しない。世界の終わりは黙示録的である必要はなく、人間存在の真実を明らかにはしない。むしろ、われわれは目的論的ではなく、われわれが思索しそこに依拠することができるような歴史的目的や、一体化する神を持たない生を知っている。たしかにわれわれは、どんな行動も偶然にする物質的な力の制御不可能なゲームにわれわれ自身が巻き込まれていることを知っている。われわれはファッションの永遠の変化を注視している。どのような生活形式も突如として時代遅れにしてしまう抵抗不可能なテクノロジーの進歩を注視している。このようにしてわれわれは、われわれのスキル、われわれの知、そしてわれわれの計画を時代遅れのものとして放棄するよう継続的に要請される。何を目にしてもわれわれはいずれ近いうちにその消滅を予想する。今日何をするか計画しようとも、明日には変えることを予想する。いいかえれば、理論は緊急性のパラドクスにわれわれを直面させる。理論がわれわれに提供する

（2） Theodor Adorno, *Minima Moralia: Reflections from Damaged Life*, trans. E.N. Jophcott (London: Verso, 1974), pp.50 and 39 respectively.〔テーオドル・W・アドルノ『ミニマ・モラリア　傷ついた生活裡の省察』三光長治訳、法政大学出版局、一九九六年〕

基本的なイメージは、われわれ自身の死すべき運命のイメージ、根源的な有限性と時間の欠如のイメージ——である。このイメージを提供することによって、理論は緊急性の感情——われわれが長期の企画を抱くことを妨げる。長期計画に基づく行動を遠ざけ、偉大な人物を輩出し、われわれの行動の結果生じる歴史的予想を抱くことを妨げる。

この緊急の振る舞いの良い例は、ラース・フォン・トリアーの映画『メランコリア』(二〇一一)に見られる。惑星「メランコリア」が地球に近づき、今にも地球を消滅させようとするとき、二人の姉妹は惑星の外観に自らの近づきつつある死を見る。惑星「メランコリア」は彼らを見上げ、彼らは自分の死を惑星の中立的で客体化された眼差しの中に読む。これは理論の眼差しの良いメタファーであり、二人の姉妹はこの眼差しによってそれに対して反応せよと要請されている。ここではわれわれは極めて近代的で世俗的な極端な緊急事態を見出す。それは不可避であると同時に、純粋な偶然でもある。「メランコリア」のゆっくりとした接近は行動を要請する。しかしどのような種類の行動なのか? 姉妹の一人はこの死のイメージを逃れようとし、自分自身と自分の子供を救おうとする。それは、世界の大惨事を逃れる試みが常に成功する、典型的なハリウッドの黙示録的映画への言及である。しかし姉妹のもう一人はオルガスムに達するほど死のイメージに魅惑されている。彼女の人生の残りを死を防いで過ごすよりも、歓迎の儀式——彼女を活性化させ興奮させること——を遂行する。われわれはここに緊急性の感情と時間の欠如に対する二つの大局的な反応の仕

れの中に生み出す。しかし同時に、この緊急性の感情と時間の欠如は、われわれが長期の企画を抱くことを妨げる。

急性の感情——後よりもむしろ今行動するという要請に応えることに駆り立てる感情——をわれ

的な有限性と時間の欠如のイメージ——である。このイメージを提供することによって、理論は緊

われわれ自身の死すべき運命のイメージ、根源

方の優れたモデルを見出す。

たしかに、われわれを行動へと動かす同じ緊急性、同じ時間の欠如は、われわれの行動はおそらく何のゴールも達成せず、あるいは何の結果も生まないだろうということを示唆する。この洞察は、ヴァルター・ベンヤミンによって、彼の有名なパウル・クレーの「新しい天使」を用いたたとえ話の中でうまく記述されている。もしわれわれが未来に目を向けるなら、われわれには約束しか見えないが、もしわれわれが過去に目を向けるなら、われわれには約束の瓦礫しか見えない[3]。このイメージは一般的にベンヤミンの読者には悲観的なものとして解釈された。しかし実際それは楽観的である。このイメージはある方法で、ベンヤミンが神的暴力と神話的暴力の二つのタイプの暴力を区別した、ずっと初期のエッセイから主題を再生産している[4]。神話的暴力は古い秩序から新しい秩序へと導く破壊を生み出す。神的暴力は何の新しい秩序も打ち立てることなく破壊するだけである。しかし今日では、ベンヤミンこの神的破壊は（トロッキーの永久革命の考えと同じく）永遠である。

(3) Walter Benjamin, "On the Concept of History," *Selected Writings*, vol. 4: 1938-40, eds. Howard Eiland and Michael Jennings (Cambridge: Harvard University Press, 2003), pp. 389-400. 〔ヴァルター・ベンヤミン「歴史の概念について」『ベンヤミンコレクション1　近代の意味』浅井健二郎編訳、ちくま学芸文庫、一九九七年、六四三―六六五頁。〕

(4) Benjamin, "Critique of Violence," *Selected Writings*, vol. I: 1913-26, eds. Marcus Bullock and Michael Jennings (Cambridge: Harvard University Press, 1999), pp. 236-52. 〔ヴァルター・ベンヤミン『暴力批判論』野村修編訳、一九九四年、岩波文庫、二七―六五頁。〕

の暴力についてのエッセイの読者は、もしそれが破壊的なだけであるならば、どのようにして永遠に神的暴力がふるわれるのかを必ず問いかける。ある時点であらゆるものが破壊され、神的暴力それ自体が不可能になるだろう。たしかにもし神が世界を無から創造したなら、彼は何の痕跡も残さずそれを完全に破壊することもできる。

しかし重要なのはまさに次のことである。ベンヤミンはそこで、神的暴力が物理的な暴力となる、歴史についての彼の唯物論的思考の文脈において「新しい天使」のイメージを用いている。こうして、なぜベンヤミンが完全な破壊の可能性を信じないのかが明確になる。たしかに、もし神が死んでいるなら、物質的な世界は破壊不可能となる。世俗の純粋に物質的な世界においては、破壊は物質的な力によって生み出される物質的な破壊でしかありえず、どんな物質的破壊も部分的にしか成功しない。まさにベンヤミンが彼のたとえ話で記述したように、それは常に廃墟、痕跡、残存物を後に残す。いいかえれば、もしわれわれが完全に世界を破壊することができないならば、世界もまたわれわれを完全に破壊することはできない。完全な成功は不可能であるが、完全な失敗もまた不可能である。唯物論の世界観は成功と失敗、保護と絶滅、獲得と消失の彼方の領域を開く。もし世界の物質性、物質のプロセスとしての生についての知を具現化することを望むなら、それはまさに芸術が働く領域においてである。歴史的アヴァンギャルドの芸術もまた皮肉で破壊的であることを、しばしば非難されてきたものの、アヴァンギャルド芸術の破壊性は、完全な破壊の不可能性を信じることによって動機付けられていた。ベンヤミンの「新しい天使」が過去を見るときに目にしたまさに同じイメージを、アヴァンギャルドは未来を見ながら目にしたと言える。

初めから近現代美術は、失敗、歴史的に不適切であること、破壊の可能性を、独自の活動の内部で統合してきた。したがって、芸術が進化の後方の窓に見えたものによってショックを受けることはありえない。アヴァンギャルドの「新しい天使」は、未来を覗き込もうが過去を覗き込もうが常に同じものを目にする。ここにおいて生は非目的論的な純粋に物質的なプロセスとして理解される。生を実践することは常に死による生の中断の可能性に自覚的であることを意味する。したがって、決定的なゴールと目標を追い求めるのを避けることを意味する。なぜならばそのように追い求めることもまたいつでも死によって中断されうるからだ。この意味で生は、成功と失敗についての脈絡のない交代としてのみ語られうるどんな歴史の概念とも根本的に相容れない。

きわめて長い間人間は存在論的には神と動物の間に位置していた。したがって、神により近く動物からより遠く位置することはより名誉なことだと思われていた。近代および今日では、われわれは人間を動物と機械の間に位置付ける傾向にある。この新たな秩序のもとでは機械であるよりも動物である方がましだと思われている。一九世紀および二〇世紀の間、また今日でも、生を特定のプログラムからの逸脱、つまり生きた身体と機械の違いとして提示する傾向がある。しかしながら、機械パラダイムに同化したために、現代の人間はますます動物のふりをする機械——工業機械もしくはコンピューター——として考えられた。もしわれわれがこのフーコー的な視点を受け入れるなら、生きている人間の身体つまり人間の動物性は、まさにプログラムからの逸脱、過ち、狂気、つまりカオス、予言不可能性を通してそれ自身を明らかにする。これが、現代美術が逸脱や過ち、つまり規範から逃れ、確立された社会のプログラムを攪乱するものすべてをしばしばテーマにする傾向が

あることの理由である。

　ここで、古典的なアヴァンギャルドが動物としての人間の側よりも、機械の側に自分自身を位置付けたことに注意することが重要である。マレーヴィチとモンドリアンからソル・ルウィットとドナルド・ジャッドに至るラディカルなアヴァンギャルドたちは、機械のようなプログラムに従って自分たちの芸術を実践した。そこでは逸脱と不一致は彼らのそれぞれのプロジェクトの創作原理に含まれていた。しかしこれらのプログラムは実用的でも役に立つものでもなかったので、内部ではどの「現実の」プログラムとも異なっていた。われわれの現実の社会、政治的および技術的プログラムは特定の目的を達成することを目指しており、それらはその目的を達成するための有効性もしくは能力に従って判断される。しかしながら芸術のプログラムはその完全性は明確なゴールを持たない。それらは単に進み続ける。同時に、これらのプログラムは目的思考ではない。それらを失うことなくいつでも中断される可能性を含んでいる。ここでは芸術は唯物主義の理論によって生み出される緊急性のパラドクスと行動への要請に対して応える。いっぽうで、われわれの有限性、われわれの存在論的時間の欠如は、われわれに思索と受動性の状態を捨てて行動し始めるよう強制する。しかしこの同じ時間の欠如によって、特定のゴールに向けられるのではなく、いつでも中断されうる行動形式が決定される。このような行動は、ゴールが達成された時に終了する行動とは違って、最初から特定の目的を持たずに考案される。このようにして芸術行為は無限かつ反復可能に続けることができる。あるいは無限もしくは反復可能となる。ここでは時間の欠如は時間の過剰、実際のところ時間の無限の過剰へと変換される。

いわゆる現実を美学化する操作が、まさに歴史的行為の目的論的解釈から非目的論的解釈への転換によって引き起こされることは特徴的である。たとえば、チェ・ゲバラが革命運動の美学的シンボルとなったことは偶然ではない。彼の革命のための企ては全て失敗に終わった。しかしまさにこのために、観察者の注意は、革命行動のゴールから、目標を達成することに失敗した革命の英雄の人生に移行している。するとこの人生は、実際の結果にかかわらずそれ自体輝かしく魅力的なものとして現れる。当然このような例は複製することができる。

同様に芸術による理論の具現化もまた理論の美学化を暗に示していると主張することができる。シュルレアリスムは精神分析の美学化として解釈することができる。シュルレアリスム第一宣言の中でアンドレ・ブルトンは自動筆記の技法を提案したのは有名である。そのアイディアは、意識も無意識も書くプロセスに追いつかないほど素早く書くというものである。ここでは自由連想の精神分析の実践が模倣されているが、その通常の目的からは分離している。後になってブルトンはマルクスを読むと、彼の第二宣言の読者にリボルバーを取り出し群衆に向かって無差別に発砲するようけしかけた。またもや革命のための行動は無目的になっている。さらに早い時期にダダイストたちは意味と結束構造を超えた言説、つまりその一貫性を失わずにいつでも中断されうる言説を実践した。事実、同じことがヨーゼフ・ボイスのスピーチにも言える。それらは過剰なまでに長いが、議論を成立させるという目標に従っていないので、いつでも中断させることができる。そして他の多くの現代美術の実践に関して同じことが言える。それらはいつでも中断させ、復活させることができる。いまやアートワールドにいる多くの成功の基準がないので、こうして失敗は不可能となる。

人々は、そのような芸術は「現実の」生活では成功しないしできないという事実を嘆いている。こ

こでは現実の生活は、歴史および歴史的成功としての成功として理解される。上記で私は、歴史は

特定の目的へと向かう前進的な運動の概念に基づいたイデオロギー的構造なので、歴史という考え

は生という考えと一致しないこと、とりわけ「現実の生」についての考えとは一致しないことを示

した。この前進する歴史という目的論的モデルは、キリスト教神学にルーツを持っている。それは

ポストキリスト教的、ポスト哲学的な唯物論の世界観とは一致しない。芸術は解放されている。芸

術は世界を変え、われわれを自由にする。しかしわれわれを歴史から自由にすることによって、歴

史から生を自由にすることによって、芸術はまさにそうするのである。

古典的な哲学は解放されている。なぜならば理性と理性の運搬者としての人間個人を抑圧した、

信仰や貴族制度の軍隊のルールに抵抗したからである。啓蒙主義は理性の解放によって世界を変え

ることを欲した。ニーチェ、フーコー、ドゥルーズや多くの他の人々の後の時代の今日では、われ

われは、理性は自由にするのではなくむしろわれわれを抑圧すると信じる傾向にある。いまやわれ

われは生を解放するために世界を変えることを欲し、ますます理性よりも生が人間の存在の根本的

な条件とみなされている。事実、われわれにとって生は諸制度に従属し、それによって抑圧されて

いるように思われる。その同じ諸制度は、その目的として生を奨励し、それ自身が合理的な進歩の

モデルであると主張する。これらの諸制度の権力からわれわれ自身を解放することは、理性の指針

に基づいた諸制度の普遍的な要求を拒絶することを意味する。

理論は単にあれこれの世界の側面を変えるのではなく、世界全体を変えることをわれわれに要求

する。しかしここで疑問が生じる。そのような完全で革命的で、段階的ななだけでなく特殊でも進歩的でもある変化は可能なのか？　現状維持、支配的秩序、現存する現実に対する形而上学的、存在論的な保証もないがゆえに、理論はいかなる変化させる行為も成し遂げることができると信じている。しかし同時に、完全な変化を成功させる存在論的な保証もまた存在しない。神の摂理、自然もしくは理性の力、歴史の方向づけ、あるいは他の確定できる最終結果は存在しない。古典的なマルクス主義は（社会構造を転覆させる生産力という形で）完全な変化が保証されることに対する信念を宣言し、ニーチェは全ての市民的慣習を転覆させる欲望の力を信じたが、今日われわれはそのような無限の力の協働を信じることに困難を抱えている。かつてわれわれは精神の永遠性を拒絶したので、生産もしくは欲望についての学説で永遠性を置き換えることはほとんど意味をなさない。しかしそれならば、もしわれわれが死すべき存在で有限であるならば、いかにしてうまく世界を変えることができるのか？　私がすでに示したように、成功と失敗の基準はまさにその完全性において世界が決定するものである。だから、もしわれわれが変化させるなら、もしくはより適切にはこれらの基準を撤廃するものなら、われわれはまさしくその完全性において世界を変えうるのである。そして私が示そうとしたように、芸術がそれをできるのであり、事実すでにそれを行なってきたのである。

しかしもちろんさらに問うことは可能である。そのような役立たずで目的のない、生の芸術的パフォーマンスの社会性とは何なのか？　私は、それはそれなりの社会的なものの生産であるという ことを示したい。確かに、社会的なものは常にすでにそこにあると考えるべきではない。社会は平等と類似の領域である。もともと社会もしくはポリティアは、平等で類似したものの社会としてア

テネに出現した。古代ギリシアの社会は——どの近代社会にとってもそれはモデルであるが——教育、美的趣味、言語などの共通性に基づいていた。そのメンバーは共有する価値観に対する肉体的文化的な方向性という点ではほぼ交換可能であった。ギリシア社会のどのメンバーも、スポーツ、修辞、戦いの分野で他の人々が行ったことをすることができた。しかし特定の共通性に基づいた伝統的な社会はもはや存在しない。

今日われわれは同質性の社会には住んでおらず、むしろ差異の社会に住んでいる。そして差異の社会はポリテイアではなく市場経済である。もし私が、誰もが専門家であり、特定の文化的アイデンティティを持つ社会に住むとすれば、私は自分が所有し、自分ができることを他者に提供し、他者が所有しもしくはできることを彼らから受け取る。これらの交換のネットワークもまたコミュニケーションのネットワーク、リゾームとして機能する。コミュニケーションの自由は自由市場にとっての唯一の特別なケースである。しかし、理論および理論を具現化する芸術は、市場経済がもたらす差異を超えて類似を生み出し、そして理論と芸術は伝統的な共通性の欠如の埋め合わせをする。

われわれの時代においては人間の団結への要求はほとんど常に、共通の起源、共通の感覚や理性、もしくは人としての性質の共通性を訴えているのではなく、たとえば核戦争や地球温暖化といった共通の死の危険を訴えることを伴っているのである。われわれはわれわれの存在の様態においては異なっているが、死ぬことに関しては同じである。

かつて、哲学者と芸術家たちは特別な理念と事物を創造することのできる特別な人間になりたがった（そして自分自身をそのような存在として理解していた）。しかし今日では理論家と芸術家たちは

54

特別になることを望まず、むしろ他の皆のようでいることを望む。彼らが好むトピックは日常であ
る。彼らは典型的で特徴がなく、人ごみの中で見分けがつかず見つからないでいることを望む。そ
して彼らは他の誰しもが行うことをやりたがる。食事を準備し（リクリット・ティラヴァーニャ）、
道に沿って氷の塊を蹴る（フランシス・アリス）。すでにカントは、芸術は真理に関するものではな
く趣味に関するものであり、誰でも議論しうるし、そうでなければならないと強く主張した。定義
上は誰も芸術の専門家にはなれず、ディレッタントでしかないので、芸術の議論は誰にでも開かれ
ている。それは、芸術はその始まりから社会的であり、上流社会の境界を取り除くならば、民主的
になることを意味する（カントにとってはいまだ社会のモデルだった）。しかしながらアヴァンギャル
ドの時代以降、芸術は議論の主題であり真理の基準から自由であるだけでなく、普遍的で非特殊的
で非生産的で、いかなる成功の基準からも自由な一般的にアクセスできる活動であり、包摂的で真
代美術は基本的に生産物のない芸術生産である。それは誰でも参加できる活動であり、包摂的で真
に平等なものである。

このようなことを色々と言いながらも、私は関係性の美学のようなものを念頭に置いているわけ
ではない。もし〔芸術が〕そのように理解されるとしても、私は芸術は真に参加型で民主的になり
うると信じているわけでもない。ではなぜかを説明してみよう。われわれの民主主義の理解は国民
国家の概念に基づいている。われわれは国境を超越する普遍的な民主主義の枠組みを持たず、決し
てそのような民主主義を過去に持たなかった。だからわれわれには真に普遍的で平等な民主主義は
どのようなものかはわからない。さらに民主主義は伝統的にマジョリティのルールとして理解され

ている。もちろんわれわれはいかなるマイノリティーも排除せず、同意によって実行される民主主義を想像することはできるが、未だこの合意は「正常で理性ある」人々のみを必然的に含むだろう。それは決して「狂った」人々、子どもなどを含まないだろう。

それはまた動物をも含まないだろう。それは鳥を含まないだろう。だが知っての通り、聖フランチェスコは動物と鳥に説教をした。それは鳥を含まないだろう。だがフロイトから知っているように、われわれの中には石になることを強要する衝動がある。たとえ多くの芸術家や理論家たちが機械になることを望んだだとしても、それはまた機械を含まないだろう。いいかえれば、ガブリエル・タルドによって彼の模倣論の枠組みの中で作り出された用語を使うならば、芸術家は社会的なだけでなく超社会的な誰かなのである。芸術家は模倣し、決してどの民主的なプロセスの一部でもない、あまりに多くの有機体、形態、もの、現象に似たそれらに等しいものとして自分自身を作り上げる。ジョージ・オーウェルのきわめて的確なフレーズを用いれば、実際ある芸術家は他の人々よりも平等である。現代美術がしばしば、あまりにエリート主義的で十分に社会的でないとして批判されるのに対し、実際はその逆が事実である。芸術と芸術家は超社会的である。そして、ガブリエル・タルドが正しくも述べているように、真に超社会的になるには社会から自分自身を孤立させなければならない。

(5) Gabriel Tarde, *The Laws of Imitation* (New York: Henry Holt and Co., 1903), p.88.〔ガブリエル・タルド『模倣の法則〔新装版〕』池田祥英、村澤真保呂訳、河出書房新社、二〇一六年、一三九頁。〕

第3章 アート・アクティヴィズムについて

　芸術に関する目下の議論はアート・アクティヴィズムについての疑問に極めて集中している。つまり、政治的な抗議と社会運動の媒体および闘技場として機能する芸術の能力についてである。アート・アクティヴィズムの現象は極めて新しい現象であり、ここ数十年でわれわれにとってはおなじみとなった批判的なアートの現象とは全く異なっているために、われわれの時代にとって中心的なものになっている。アート・アクティヴィストは単に芸術のシステムや、その下でアートのシステムが機能する一般的な政治的社会的状況を批判することだけを求めているわけではない。むしろそれらはアートという手段によってこれらの状況を変えることを求めている。アートのシステムの内側よりもむしろその外側を、つまり現実そのものの状況を変えることを求めている。アート・アクティヴィストは経済的には発展途上の地域での生活状況を変えようと試み、エコロジーへの関心を高めようとし、貧しい国や地域の住人に文化や教育へのアクセスを提供しようとし、不法移民の窮地に対して注意を惹こうとし、芸術機関で働く人々の状況を向上させようとする。いいかえれば、

アート・アクティヴィストは増大する近代社会の状況の崩壊に反応し、様々な理由で役割を果たすことができない、あるいは果たそうとしない社会的機関やNGOに取って代わろうとする。アート・アクティヴィストは役に立つこと、世界を変えること、世界をより良い場所にすることを望むが、同時に彼らはアーティストであることを辞めたがらない。そしてこれが、理論的、政治的そして純粋に実践的な問題が生じる点なのである。

アート・アクティヴィズムによるアートと社会的行動を結合させる試みは、伝統的な芸術的視点を持った人々と伝統的な活動家の視点を持った人々から攻撃を受けている。伝統的な美術批評は芸術的価値の概念を扱う。この観点ではアート・アクティヴィズムは芸術的に不十分だとみなされる。多くの批評家は、それらのアーティストは道徳的に善良な意図によって芸術的質を補完していると述べている。事実、この種類の批判はたやすく拒絶できる。二〇世紀の間に様々な芸術的アヴァンギャルドによって質と趣味に関する全ての判断基準が撤廃されたので、今日ではそれらの判断基準を再発動するのは意味がない。活動家側からの批判はより真剣であり、入念な批判的回答を要する。ヴァルター・ベンヤミンとギー・ドゥボールの著作にそのルーツを持つ特定の知的伝統によれば、政治的抵抗を含む政治の美学化とスペクタクル化は、政治的抵抗の実践的な目的からその美的な形式へと注意をそらしてしまうため悪いものである。そしてそれは、アートは真に政治的抵抗の手段としては使うことができないことを意味している。なぜならば、アートは政治的行動のためにアートを用いることは必然的にこの行動を美学化し、行動をスペクタクルに変え、そのようにして行動の実際の効果を中立的なものにし

てしまうからだ。たとえば、最近のアルトゥール・ジミェフスキによってキュレーションされたベルリン・ビエンナーレとそれが呼び起こした批判を思い出せば十分であろう。それは多くのイデオロギー的な観点からアート・アクティヴィズムの動物園として記述されていた。

いいかえれば、アート・アクティヴィズムにおける芸術の構成要素は、非常にしばしば、このアクティヴィズムが実用的実践的レベル、つまり直接的な社会的政治的インパクトのレベルで失敗する主要な要因とみなされている。われわれの社会ではアートは伝統的に実用性がないとみなされてきた。だから、この半ば存在論に関わる実用性のなさがアート・アクティヴィズムにも感染して失敗を運命づけているように思われる。同時に、アートは結局現状を褒め称えて美学化し、それを変えようとするわれわれの意思をくじくとみなされる。この状況から抜け出す方法は、アートを放棄することだと一般的には考えられている。それはもしアート・ウィルスに感染しないならば社会的政治的アクティヴィズムは決して失敗しないとでもいうかのようだ。

実用性がなく、したがって道徳的にも政治的にも問題があるとしてアートを批判することは新しいことではない。過去には、この批判によって多くの芸術家たちがより実用的な何か、道徳および政治的に正しい何かを実践するために、完全にアートを放棄することとなった。しかしながら、現代美術のアクティヴィストはアートを放棄することを急いではいない。むしろ彼らはアートそれ自体を役立つものにしようとする。これは歴史的に新しい立場である。ある批評家は、よく知られているように、芸術的手段によって世界を変えることを望んだロシア・アヴァンギャルドを参照する。この参照は間違っていると私には思われる。

一九二〇年代のロシア・アヴァンギャルドの芸術家たちが自分たちの世界を変える力を信じていたのは、当時彼らの芸術実践がソヴィエト当局によって支持されていたからである。彼らは権力が自分の側にあると知っており、時が経ってもこの支持が衰えないことを望んでいた。逆に、現代のアート・アクティヴィズムには外部からの政治的支援を信じる理由がない。アート・アクティヴィズムは、自身のネットワーク、進歩志向の芸術機関から提供される貧弱で不安定な経済的支援のみに頼りながら、それ自身に働きかける。述べたように、これは新しい状況であり、新しい理論的考察を必要とする。

そのような考察の中心的な目的は「美学化」という言葉の正確な意味と政治的機能を分析することでなければならない。そのような分析は、アート・アクティヴィズムとそれが依拠し行動する場についての議論を明確にすることを可能にするだろう。今日ではその言葉は極めて混乱した方法、そして混乱させる方法で用いられていると主張したい。異なった、そしてしばしば正反対の理論的および政治的活動を意味しながら、美学化について語られている。この混乱した状況の理由は現代美術の実践そのものが二つの異なった領域に分かれていること、つまりこの語の適切な意味でのアートと、デザインに分かれていることに由来する。これら二つの領域では「美学化」は二つの異なった対立するものを意味する。この違いを分析しよう。

革命としての美学化

デザインの領域では、ある技術的道具、日用品もしくはイベントの美学化は、それらを利用者に

とってより魅力的に、魅惑的に、興味を引くものにすることを意味する。ここでは、美学化されることは、デザインされた事物が使用されることを妨げない。逆に、利用者にとってより感じの良いものにすることによって、事物の使用を高め、広げる。この意味では、われわれは近代以前の過去の芸術を芸術とみなすべきである。実際に古代ギリシア人は芸術と技術を区別せずに「テクネー」を語った。古代中国の芸術を見れば、宮廷の役人や知識人たちによって宗教儀式や日用的な目的のために用いられた、巧みにデザインされた事物や道具が見出されるだろう。古代エジプトもしくはインカ帝国の芸術に関しても同じことが言える。フランス革命前のヨーロッパの旧体制のもとでの美術についても同じことが言える。ここでも宗教的なデザインではない、もしくは権力や富のためのデザインではない美術は見つからないことがわかる。今や現代の状況のもとではデザインはどこにでも存在する。われわれが用いるものならほぼ何でも、使用者にとってより興味をそそるように専門的にデザインされている。iPhoneや美しい飛行機についてわれわれが言うように、われわれが意味するのはまさにこのことである。

品に関して「真の芸術作品だ」と言うとき、われわれは政治的デザイン、専門家によるイメージメイキングの時代に生きている。たとえば、いわばナチスドイツに言及しながら政治の美学化が語られるとき、デザインされたもの、つまり黒い制服や松明行進など、ナチスの運動により関心を引きつけ、より魅力的にする試みのことが非常によく言われる。このようにデザインとして美学化を理解することは、政治の美学化としてのファシズムについて語る際にヴァルター・ベンヤミンによって用い

られた美学化の定義とは関係がないことを理解しておくのは重要である。このもうひとつの美学化の見解はデザインではなくモダンアートに起源を持っている。

たしかに芸術的な美学化について語られる際、特定の技術的道具の機能を使用者にとってより魅力的なものにする試みを意味するわけではない。全く逆に、芸術的な美学化は道具の非機能化、道具の実践への適用可能性と有効性を暴力的に無効にすることを意味する。芸術および芸術的美学化に関するわれわれの現代的な見解は、その起源をフランス革命——アンシャン・レジームから受け継いだ事物に対してフランス革命政府によって行われた決定——に持っている。体制の交代、とりわけフランス革命によって導入されたような急激な変化は通常偶像破壊の波を伴う。これらの波はプロテスタンティズム、スペインによる征服、そして最近では東ヨーロッパにおける社会主義体制の崩壊後の事例の中に辿ることができる。フランス革命は異なった進路をとった。旧体制に属していた聖なる事物と世俗の事物を破壊する代わりに、それらを無効化、あるいはいいかえれば、美学化したのである。フランス革命は旧体制のデザインをわれわれが芸術と呼ぶもの、つまり使用のためではなく純粋な観賞のための事物に変えたのである。この暴力的で革命的な旧体制を美学化する行為は、今日われわれが知っている芸術を創り出した。フランス革命以前に芸術はなくデザインだけがあった。フランス革命後、芸術はデザインの死として現れた。

美学の革命的起源は、『判断力批判』の中でイマヌエル・カントによって概念化された。このテキストのほぼ冒頭で、カントはその政治的文脈を明らかにしている。彼は書いている。

もし誰かが私に向かって、私の目前にある宮殿を美しいと思うかどうかと訊ねるとする。これに対して私は、——自分はこういうたぐいのものを好まない、かかる物は徒らに観る人の眼を見はらせるためだけに造られたものである、と答えるかも知れない。[…]それどころかルソー流に、人民の膏血をかかる無用の事物に徒費する王族の虚栄心をなじることもできるだろう。[…]私のこういう言分が全て承認是認されるとしても、しかしここではそのようなことを問題にしているのではない。[…]趣味の事柄に関して裁判官の役目を果たすためには、我々は事物の実在にいささかたりとも心を奪われてはならない、要するにこの点に関しては、飽くまで無関心でなければならないのである。[1]

カントは富と権力の表象としての宮殿の存在には興味を持っていない。しかしながら、彼は美学化されたものとしての宮殿、つまり実際に全ての実用的目的を否定され、存在しないものとされ、純粋な形式に還元された宮殿を受け入れる準備ができていた。ここで避けられない疑問が生じる。アンシャン・レジームに対する完全な偶像破壊を美的な非機能化にとってかえるという、フランス革命の決定に関して何を言うべきなのか？ そして、カントによってほぼ同時期に提起されたこの美的非機能化の理論的正当化は、ヨーロッパのブルジョワジーの文化的な弱さのしるしなのか？

（1） Immanuel Kant, *Critique of the Power of Judgment*, ed. Paul Guyer (Cambridge: Cambridge University Press, 2000), pp. 90-91. 〔カント『判断力批判（上）』篠田英雄訳、岩波文庫、一九六四年、七二一―七二三頁。〕

おそらく、芸術作品として、つまり純粋に美的な観賞の対象として展示する代わりに、旧体制の死骸を完全に破壊した方が良かったのではなかったか？　私は、美学化は伝統的な偶像破壊よりもはるかに過激な死の形式であるということを主張したい。

すでに一九世紀のあいだ美術館はしばしば墓場と比較され、美術館のキュレーターはしばしば墓掘り人と比較された。だが美術館は他のものよりもはるかに墓場である。現実の墓場は死体を晒すことはなく、エジプトのピラミッドがそうしたのとちょうど同じようにむしろそれらを隠す。遺体を隠すことで墓地は曖昧で隠された神秘的な空間を創り、そして復活の可能性をほのめかす。われわれは誰でも、幽霊や彼らの墓を後にする吸血鬼、夜中に墓地やその周りをさまようその他のゾンビたちについて読んだことがある。誰も見ていない時に美術作品の死体が再び生き返るそのチャンスを得る、美術館での一夜についての映画を観たことがある。しかしながら昼間の光のもとでの美術館は、決して復活も過去の回帰も許さない決定的な死の場所である。美術館は、過去を救いがたく死んだものとして明示する、真に根源的で無神論的で革命的な暴力を制度化する。それは戻ることのない純粋に物質的な死であり、美化された物質的な死骸は復活の不可能性の証明として機能する。

（ところで、スターリンが死んだレーニンの身体を永遠に公衆に晒すことを強く主張したのはこのためである。レーニン廟はレーニンとレーニン主義が本当に死んだことの目に見える保証であった。それはまた現代のロシアのリーダーたちが、レーニンを埋葬することを主張する多くのロシア人たちによるあらゆる訴えに反して、未だ埋葬を急がないことについての理由でもある。もしレーニンが埋葬される予定だったならば再び可能になるであろうレーニン主義の復活を、リーダーたちは望んでいないのだ。）

だからフランス革命以降芸術作品は、非機能化され、公的に展示された過去の現実の死骸として理解されてきた。この芸術に対する理解は今に至るまで革命後の芸術の戦略を決定してきた。芸術の文脈では、現代のものを美学化することは、それらの非機能的で、不条理で機能しないという性質を見出すこと、それらを使えなくし、役立たずで時代遅れにするあらゆるものを見出すことを意味する。現在のものを美学化することは、それを死んだ過去のものに変えることを意味する。いいかえれば、芸術的な美学化はデザインによる美学化とは逆なのである。デザインのゴールは現状を美学的に向上させることであり、それをより魅力的にすることである。芸術はまた現状を受け入れるが、その単なる表象への変容を遂げることによって死骸として受け入れる。この意味では、芸術は革命的な観点からだけでなく、ポスト革命的な観点から現代性を把握する。フランス革命が旧体制のデザインをすでに遅れたもの、純粋な形態に還元可能なもの、もはや死骸であるものとして理解したように、近現代美術は近代性もしくは現代性を理解していると言える。

近代性を美学化する

実際にこれはとりわけアヴァンギャルドの芸術家に当てはまる。彼らはしばしば誤って、技術の進歩の前衛として行進する新しい技術世界の宣伝者とみなされる。それは全く歴史的真実ではない。もちろん、歴史的アヴァンギャルドの芸術家は技術および産業化としての近代性に興味を持っていた。しかしながら彼らは、進歩は非合理的で不条理であるという自分の信念を示すために、何か美化するもの、非機能化するものとしてのみ技術の近代性に興味を持っていた。技術との関係にお

てアヴァンギャルドについて語るとき、ある歴史的な人物がつねに思い浮かぶ。フィリッポ・トン

マーゾ・マリネッティと一九〇九年の『ル・フィガロ』の表紙に掲載された未来派宣言である。そ

の文章はブルジョワジーの「懐古的」な文化の趣味を批判し、新しい工業文明の美を褒め称え（散

弾のうえを走っているように、うなりをあげる自動車は、《サモトラケのニケ》より美しい）、戦争を「世

界の衛生」として賛美した。そして「美術館と図書館と各種アカデミーを破壊」することを願った。

進歩のイデオロギーとの同一化はここにおいて完成しているように思われる。しかしながらマリネ

ッティは未来派宣言の文章を個別には出版しなかった。そのかわりに、立ち上がって速く走る車で

遠くにドライブしようという呼びかけによって、彼が友人との詩についての長い夜の会話を中断す

る記述で始まる物語の中に、それを入れた。そして彼らはそのようにした。マリネッティは書いて

いる。

われわれは若き獅子のように〔……〕死神を追跡したが〔……〕われわれのあまりに重い勇気

から自らを解き放とうという願望以外に、われわれを死にかりたてるものは何もなかったのだ！

そして解放が生じる。マリネッティはさらに夜のドライブを描写している。

何てめんどうな！　ああ！　……わたしは話をさえぎり、嫌悪感から、溝のなかに突進して車

をひっくりかえした。

おお、泥水でほとんどあふれそうな母なる側溝よ！［……］体を強くするおまえの泥土を私は貪り食ったが、それは、スーダン人の私の乳母の神々しい黒い乳房を思い起こさせた。

私は、この人物が死へと向かう車での狂気のドライブの後、母の子宮と看護婦の胸へと戻ったことについて長々ととどまるつもりはない。全く十分に明白である。ここでは、マリネッティが「痛風やみの年老いた自然科学者」と書いている漁師の一団によって彼と彼の友人が側溝から助け出されたことを述べれば十分である。つまり、彼の宣言が反抗しているのと同じ過去を代表する者たちによって助け出されたのだ。このようにして宣言はそのプログラムの失敗の記述によって紹介される。だから宣言を結論づける文章の断片が敗北した人物像を反復することに戸惑うことはない。マリネッティは、進歩の論理に従って、新しい世代の到来とともに、今度は彼と彼の友人たちが破壊されるべき嫌われ者の懐古主義者になることを思い描いている。しかし、この来たるべき世代の行為者がマリネッティと彼の友人たちを破壊しようとするとき、彼らは「ある冬の夜、広々とした野原のなか、単調な雨に打たれるわびしい屋根の下でわれわれをみつけるだろう。われわれの震える

（2） Filippo Tomasso Marinetti, "The Foundation and Manifesto of Futurism," *Critical Writings* (New York: Farrar, Straus and Giroux, 2006), pp. 11-17. ［フィリッポ・トンマーゾ・マリネッティ「未来派創立宣言」「未来派宣言」「未来派1909-1944」、エンリコ・クリスポルティ、井関正昭監修、東京新聞、一九九二年、六一―六五頁。］

飛行機の横にうずくまり、みすぼらしい焚き火に、手をかざして暖めようとしているわれわれをみつけるだろう。その焚き火は、今日のわれわれの本が、舞い上がるわれわれのイメージの下できらめきながら燃えてできるものなのだ」とマリネッティは述べている。

マリネッティにとって技術によって駆動された近代性を美化することとは、それを賛美することや向上させようとすること、より良いデザインによってより有効にすることを意味するのではない、ということをこれらの一節は示している。全く逆にその芸術家としての経歴の最初からマリネッティは、彼自身が歴史の側溝の中にいることを想像しながら、あるいは良くても大惨事の後のような絶え間ない雨のもとで田舎に座っている自分を想像しながら、あたかもすでに崩壊したかのように、あたかもすでに過去のものになったかのように過去の回想の中に近代性を見ている。そしてこの懐古的な見方においては、技術によって駆動された進歩志向の近代は、全面的な大惨事のように見える。マリネッティは彼自身のプロジェクトの失敗を思い描いたが、この失敗を残骸、廃墟、個人的な大惨事しか後に残さない進歩そのものの失敗として理解した。それは楽観的な見方ではとうていない。

私はマリネッティをある程度長く引用した。なぜならば、有名なエッセイ「複製技術時代の芸術作品」のあとがきにおいて、ベンヤミンがとりわけファシストの企てとして政治の美学化の批判を述べるとき決定的な証言として呼び出すのは、まさにマリネッティだからである。③そしてこの批判は芸術と政治を一緒にするどの試みにもいまだに重くのしかかっている。主張の正しさを示すために、ベンヤミンはマリネッティによるエチオピア戦争についての後の文章を引用する。その文章は、

68

未来派の芸術家によって用いられる詩および芸術の実践と近代戦争の作戦との間の並行関係を描きだしている。その中でマリネッティが「人間の身体の金属化」について述べていることは有名である。「金属化」は、芸術作品として理解される死骸へと肉体を変える芸術による宣戦布告としてこの文章を解釈し、フのことを意味している。ベンヤミンは生に対する芸術による宣戦布告としてこの文章を解釈し、ファシストの政治的綱領を、「芸術は行われよ、たとえ世界は滅びようとも」という言葉で要約している。ベンヤミンはさらに、ファシズムは「芸術のための芸術」運動の実現だと書いている。

もちろん、マリネッティのレトリックに関するベンヤミンの分析は正しい。ここでは一つだけ疑問が生じるが、それは決定的な疑問である。マリネッティは証人としてどの程度信頼できるのか？ マリネッティのファシズムはすでに美化されたファシズムであり、敗北と死を英雄的に受け入れたものとして理解されるファシズムである。もしくは純粋な形式として、書き手が絶え間ない雨の下で一人で座っていたとき、彼が抱いた純粋なイメージとして理解されるファシズムである。実際に一九二〇年代の後半と一九三〇年代にマリネッティは、イタリアのファシスト運動の内部ではだんだんと影響力が少なくなっていった。ファシスト運動は、政治の目的のために、もしくはいわば政治的デザインのために、ノヴェチ

（3） Walter Benjamin, "The Work of Art in the Age of Mechanical Reproduction," *Illuminations* (London: Pimlico, 1992).［ヴァルター・ベンヤミン「複製技術時代の芸術作品」『ベンヤミン・コレクション1 近代の意味』浅井健二郎編訳、ちくま学芸文庫、一九九五年、五八五―六二九頁。］

エント〔古典主義を復興させて愛国主義に役立てようとした芸術運動。一九〇〇年代を意味する〕と新古典主義、そのうえ未来主義をも用いることによって、政治の美学化ではなく美学の政治化をまさに実践していた。

このエッセイでベンヤミンはファシストによる政治の美学化を共産主義者による美学の政治化に対置している。しかしながら当時のロシアとソヴィエトの芸術では、前線はよりいっそう複雑に引かれていた。今日われわれはロシア・アヴァンギャルドについて語るが、当時のロシアの芸術家と詩人たちは未来主義について語り、その後スプレマチズム〔マレーヴィチが創設した幾何学的抽象画の流派〕と構成主義について語った。今ではわれわれはこれらの運動の中に同じ現象、ソヴィエト共産主義の美学化を見出す。すでに一九一九年には、カジミール・マレーヴィチが彼のエッセイ「美術館について」で過去の時代の芸術遺産を燃やすことを求めたのみならず、「われわれがする

ことはなんでも火葬場のためになされる」(4)のを受け入れることを求めている。同年、エッセイ「神は捨て去られてはいない」でマレーヴィチは、共産主義者が意図したように人間存在にとって完璧な物質的条件を獲得することは、かつて教会が試みたように人間の魂の完璧さを獲得することと同じくらい不可能であると主張している。(5)ソヴィエト構成主義の創設者であるウラジーミル・タトリンは彼の有名な《第三インターナショナル記念塔》のモデルを建てた。それは回転することを予定されていたが叶わず、のちにタトリンは飛ばない飛行機(レタトリンと呼ばれた)を作った。ここではまたもやソヴィエトの共産主義が歴史的な失敗という観点、来るべき死の観点から美学化された。そしてまたもやソヴィエト連邦においても、のちに政治の美学化は美学の政治化、つまり政治

的目的のための美学の使用、政治的デザインに変わった。

もちろんここでファシズムと共産主義の間に違いはないと言うつもりはない。違いは計り知れず決定的である。私はただファシズムと共産主義の対立は、モダンアートに根を持つ政治の美学化と、政治的デザインにおいて示される美学の政治化との間の違いとは一致しない、ということのみを言っておきたい。

私は、芸術による美学化とデザインによる美学化という、二つの異なった、もしくは矛盾しさえする概念の政治的機能を明らかにしてきたと思う。デザインの目的は現実、現状を変えることであり、現実を改善することであり、より魅力的に使いやすくすることである。芸術は現実、現状をそのまま受け入れるように思われる。しかし芸術は、革命の観点もしくは革命後の観点からさえ、機能不全のすでに失敗したものとして現状を受け入れる。現代美術はわれわれの現代性を美術館の中に置く。なぜならば現代美術は現在の存在状態を改善しようとすらしないほど、その安定性を信じていないからである。現状を機能不全にすることで芸術はその来るべき革命的転覆をあらかじめ描

（4） Kazimir Malevich, "On the Museum," *Essays on Art*, vol.1 (New York: G. Wittenborn, 1971), pp. 68-72. [Малевич К. С. О музее // Авангардная музеология, под ред. Жиляев А. А. M.: V-A-C Press, 2015. このロシア語文献から翻訳。]

（5） Kazimir Malevich, "God is Not Cast Down," ibid., pp. 118-223. [カジミール・マレーヴィチ「神は捨て去られてはいない　芸術・教会・工場」『零の形態　スプレマチズム芸術論集』宇佐美多佳子訳、水声社、二〇〇〇年、一五九―二三八頁。]

き出す。もしくは新たな世界戦争、もしくは新しい世界的大惨事をあらかじめ描き出す。いずれにせよ、フランス革命が旧体制のすべての期待、知的な計画、そしてユートピアを廃れさせたように、あらゆる期待や計画を含めて、現代文化全体を形作っている出来事は廃れる。

現代のアート・アクティヴィズムはこれら二つの矛盾する美学化の伝統を受け継いでいる。一方でアート・アクティヴィズムは芸術を政治化し、現代の政治闘争の道具、つまり政治的デザインとして芸術を使う。この使用は完全に正当でありそれを批判するのは不条理である。デザインはわれわれの文化の統合的部分であり、政治的抵抗のスペクタクル化や劇場化につながることを口実に、政治的に対立する運動によってその使用が禁じられるのは意味がないだろう。結局良い演劇と悪い演劇があるだけなのだ。

しかしアート・アクティヴィズムはいっそうラディカルで革命的な政治の美学化の伝統を逃れることはできない。自分自身の失敗を認めることは、向上や修正の余地を残さない全体性において、来るべき現状の失敗を予告しあらかじめ描くこととして理解される。現代のアート・アクティヴィズムがこの矛盾に囚われているという事実は、良いこと、悪くはないことである。第一に、世界のより深い意味においては、自己矛盾的な実践のみが真実であるからだ。第二に、われわれの現代の世界では芸術のみが、われわれのすべての現在の欲望と希望の地平を超えた根本的な変化としての革命の可能性を指し示すからだ。

美学化と方向転換

こうして近現代の芸術によって、われわれが生きている歴史的な時代をその終わりの視点から見ることが可能となった。ベンヤミンによって記述された「新しい天使」の形象は、革命後のヨーロッパの芸術によって実践された芸術的美学化の技術に基づいている。ここには哲学的転向の古典的な描写、「新しい天使」が未来に背を向け、過去と現在を見るという、眼差しの反転の描写がある。「新しい天使」は相変わらず未来に向かって動くが、後ろ向きである。このような転向なくして、眼差しの反転なくして、哲学は不可能である。したがって、どのようにして哲学的転向は可能なのか、哲学者はどのようにして眼差しを未来から過去へとむけることができ、世界に対する反省的で真に哲学的な態度を身につけることができるのかといった主要な哲学的な問いはかつて存在し、まだ存在している。古い時代には答えは信仰によって与えられた。神(あるいは神々)は物質的な世界を後にして形而上学的なそれを振り返る可能性を人間の魂に開いた。のちに、ヘーゲル哲学が転向への別の道を提供した。それは、もし歴史の終わり、つまり人間の精神のさらなる進化が不可能になった時点に居合わせることになったなら、振り返ることができるというものである。自分自身の強さわれわれの形而上学後の時代には、答えは最大限に生気論的な用語で表現される。

(6) Walter Benjamin, "Über den Begriff der Geschichte," *Gesammelte Schriften*, I: 2 (Frankfurt am Main: Suhrkamp Verlag, 1974). [ヴァルター・ベンヤミン「歴史の概念について」『ベンヤミン・コレクション1』前掲、六四五―六六五頁。]

の限界に届いたならば（ニーチェ）、自分の欲望が抑圧されたなら（フロイト）、もしくはもし死の恐怖か存在の極度の退屈さを経験するなら（ハイデッガー）、その者は振り返る。

しかし、ベンヤミンの文章にはそのような個人的で実存的な転換点を示すものはなく、近代美術への参照、パウル・クレーによるイメージへの参照があるだけである。ベンヤミンの「新しい天使」は、単にどうすればよいのか知っているので、未来に背を向ける。近代美術から、そしてまたマリネッティからこの技術を学んだがゆえに彼はそれを知っているのだ。今日哲学者はどのような主観的な転換点も、どのような現実の出来事も、死との出会いや根本的に「他者」である誰かや何かとの出会いも必要としない。フランス革命以来芸術は、ロシアフォルマリストたちが還元、ゼロの表現、異化として巧みに記述した、現状を非機能化する技術を発達させてきた。われわれの時代には哲学者は現代美術を一瞥し、何をすべきか知るだけである。そしてそれがまさにベンヤミンが行なったことである。どのように転向を実践するのか、どのように未来へ向かう道、進化の道での逆戻りを実践するのかを芸術は教える。マレーヴィチが詩人のダニエル・ハルムスに贈った彼の本に「進み、そして進歩を止めよ」と書いたのは偶然ではない。

そして、哲学は水平的な転向、つまり上昇移動の逆転をも学ぶことができる。キリスト教の伝統ではこの逆転は「ケノーシス」［神性放棄］と呼ばれた。この意味で、近現代美術の実践は「ケノーシス的」と呼ぶことができる。

確かに、伝統的にわれわれは完璧を目指す運動と芸術を関連づけている。芸術家は創造的である

とされる。そしてもちろん、創造的になることは世界の中に何か新しいものだけでなく、何かより良いもの、よりよく機能し、よりよく見え、より魅力的なものをもたらすことである。これらすべての期待はもっともだが、すでに述べたように、今日の世界ではそれらはすべて芸術ではなくデザインに関係している。近現代美術はものをより良くするのではなくむしろ悪くすることを望み、相対的により悪くするのではなく根本的に悪くすることを望む。機能的なものから非機能的なものを作り、期待を裏切り、われわれがしばしば生しか見ないところに不可視の死の存在を示す。

これが、近現代美術が不人気な理由である。それはまさに、芸術は事物がそうなると思われる通常の道に反して進むからである。われわれは皆われわれの文明は不平等に基づいているという事実に気づいているが、この不平等は上昇への移動によって、つまり人々に自分の適正や才能に気づかせることによって、正すことができると考えがちである。いいかえれば、われわれは既存の権力のシステムによって定められた不平等に対して抵抗しようとするが、同時にわれわれは生まれつきの才能と天賦のものの不平等な配分という考えを受け入れる傾向にある。しかしながら自然の才能と創造性を信じることは、社会ダーウィニズム、生物学主義、そして実際、人的資本の考え方をもつ新自由主義の最悪の形態であることは明白である。講義集『生政治の誕生』の中でミシェル・フーコーは、新自由主義の人的資本の概念はユートピア的な次元を持つこと、つまり事実それは現代の資本主義のユートピア的な地平であることを強調している。

フーコーが明示しているように、ここでは個人の人間存在は、単に資本主義の市場で売られる労働力の一員とみなされることは終わる。そのかわりに、その人は譲渡できない一連の才能、素質、

そしてスキルの持ち主となる。それらは部分的には遺伝および生得のものであり、部分的には何よりもその個人自身の親によって与えられた教育と世話によって生み出される。いいかえれば、自然それ自体によって形成された初期投資のことをわれわれは問題にしている。「才能」という言葉は生まれつきのものと投資の間のこの関係を十分うまく表している。「才能」は生まれつき与えられたものを意味し、また特定の金額の合計であるからだ〔古代ギリシア・ローマで用いられた貨幣や量の単位「タラント」が念頭に置かれている〕。ここで新自由主義の「人的資本」のユートピアの次元が十全に明らかになる。経済に参加することで、疎外された仕事と疎外する仕事という性質はなくなる。人間は労働者になるだけでなく財産にもなる。そしてより重要なのは、人間を別々に引き裂く脅威を与えるが、フーコーが示したように、人的資本という考えは消費者と生産者の間の対立を取り除く。フーコーは人的資本という用語で消費者が生産者になることを示している。消費者が自分自身の満足を生み出す。そして消費者はこの方法で自分の人的資本を成長させる。[8]

一九七〇年代のはじめ、ヨーゼフ・ボイスは人的資本の発想に触発された。彼の有名なアハベルガーの講演は「芸術＝資本」(*Kunst＝Kapital*)というタイトルで出版され、[9]彼はあらゆる経済活動は、誰もが芸術家になるような創造的な実践として理解されるべきだと主張した。そうすると、拡張された芸術 (erweiterte Kunstbegriff) についての考えは拡張された経済 (erwiterte Oekonomiebegriff) についての考えと一致するだろう。ここでボイスは、彼にとっては創造的な芸術制作と非創造的な疎外された仕事の違いによって象徴される不平等を克服しようと試みる。誰もが芸術家であると述

べることは、ボイスにとっては、標準的な市場の条件のもとでは隠され、不活性化されたままであ
る各人の人的資本のそのような側面と構成要素を流動化させることによって、普遍的平等を導入す
ることを意味する。しかしながら講演後のディスカッションの間に、社会・経済的平等を芸術活動
と非芸術活動の間の平等に基礎付けるボイスによる試みは、実際には機能しないことが明らかにな
った。この理由は単純である。ボイスによれば、自然がもともとその人に人的資源、つまり創造的
である能力を与えたから人は創造的なのである。だから芸術の実践は自然に基づいており、したが
って生来の才能の不平等な配分に基づいているのである。

しかしながら、多くの左翼の社会主義の理論家は、個人的にであれ集団的にであれ、上昇移動の
呪いのもとに落ちてしまった。それはレフ・トロツキーの本『文学と革命』の終わりの有名な引用
に描かれている。

社会建設と心身の自己教育は、同一過程の二つの側面となるであろう。芸術は言語芸術であれ、

（7）Michel Foucault, "The Birth of Biopolitics," *Lectures at the Collège de France 1978-1979* (New York: Palgrave Macmillan, 2008), pp. 215ff.〔『ミシェル・フーコー講義集成Ⅷ　性政治の誕生　コレージュ・ド・フランス講義1978‐79』慎改康之訳、筑摩書房、二〇〇八年、二六五‐二九二頁。〕

（8）Ibid. p. 226.〔同書、二八二頁。〕

（9）Joseph Beuys, Achberger Vortrage. *Kunst=Kapital* (Achberg: FIU-Verlag, 1992).

演劇であれ、美術であれ、音楽であれ、建築であれ、この過程に素晴らしい形式をもたらすであろう。［…］人間ははるかに強く、賢明で、繊細なものになり、その身体はより調和がとれ、動きはより律動的で、声はより音楽的になるであろう。［…］人間の平均的なタイプはアリストテレスやゲーテ、マルクスのレベルにまで向上しよう。こういった山脈の上に新たな頂が聳えたつのである。⑩

近現代美術は、ブルジョワおよび社会主義の形式における、この芸術的、社会的、政治的アルピニズムからわれわれを救い出そうとする。モダンアートは生来の才能に抵抗して作られる。それは「人間の可能性」を発展させるのではなく、むしろそれを無効にする。それは拡張ではなく還元によって実行される。実際に真の政治的転換は、現在の市場経済が基づいている才能や努力や競争の論理に従って達成されるのではなく、転向とケノーシス、つまり進歩の運動に反する逆戻り、上昇移動の流れに反する逆戻りを通してのみ達成される。この道においてのみわれわれはわれわれ自身の天賦の能力と才能の圧力を逃れることができる。それらは次から次へと山に登るようわれわれを強いることでわれわれを奴隷にし、使い果たす。われわれが天賦の才の欠如の美学化を、それらを所有することと同じように学び、成功と失敗を区別しないときにのみ、われわれは現代のアート・アクティヴィズムを危険にさらす理論による妨害を逃れることができる。これはしばしばわれわれが何もかも美学化される時代に生きていることは疑いがない。これはしばしばわれわれが歴史の終焉後の状態、もしくはさらなる歴史的行動を取ることを不可能にする、完全に枯渇した

状態に到達したことのしるしとしてしばしば解釈されている。しかしながら、私が示そうとしてきたように、全面的な美学化、歴史の終わり、生命力の枯渇の間に関連があるというのは錯覚である。近現代美術の教えを用いてわれわれは世界を完全に美学化することができる。つまり、必ずしも歴史の終わりやわれわれの生命力の終わりに位置しなくとも、世界をすでに死骸として見ることができる。世界を美学化すると同時にその内側で行動することができる。事実、全面的な美学化は政治行動を妨げるのではなく、むしろ盛んにする。全面的な美学化は、われわれが目下の現状をすでに死んだもの、すでに廃止されたものとして見ることを意味する。そしてそれはさらに、現状の安定化を目指すどの行動も、究極的にはそれ自体役に立たないものとして示すことを意味する。そして現状の破壊を目指すどの行動も究極的には成功することを意味する。こうして全面的な美学化は政治的行動をあらかじめ妨げないのみならず、もしこの行動が革命的な見通しを持つならば、政治行動の成功のための究極の地平を生み出す。

(10) Leon Trotsky, *Literature and Revolution* (Chicago: Haymarket Books, 2005), p. 207. 〔トロツキイ『文学と革命（上）』桑野隆訳、岩波文庫、一九九三年、三四四—三四五頁。〕

第4章　革命的になること——カジミール・マレーヴィチについて

現在ロシア・アヴァンギャルドについて思考し語ることを必然的に支配する、中心的な問いは、芸術革命と政治革命の間の関係に向けられる。ロシア・アヴァンギャルドは十月革命の協力者もしくは共同制作者だったのか？　もし答えがイエスならばロシア・アヴァンギャルドは、アートワールドの境界を越え、政治的になり、人間の支配的な政治・経済的条件を変え、政治革命や社会革命、もしくは少なくとも政治改革もしくは社会改革に自らを役立てようとする現代美術の実践のモデルやインスピレーション源として機能しうるのではないか？

今日、芸術の政治的役割にはほとんどの場合二つの要素が見られる。支配的な政治経済および芸術のシステムを批判すること、そしてユートピア的な期待によってこのシステムを変えるために鑑賞者を動員することである。今、もしわれわれが最初のもの、つまり革命前のロシア・アヴァンギャルドの波を見ても、これらの条件のどちらかを達成する芸術実践を見出すことはない。何かを批判すると、何らかの方法でそれを再生産することになる。つまり批判されたものを批判とともに示

すことになる。しかしロシア・アヴァンギャルドは非模倣的であることを望んだ。マレーヴィチの
スプレマチズムの芸術は革命的であると言えるが、それが批判的だったとはほぼ言い得ないだろう。
アレクセイ・クルチョーヌィフの音声詩もまた、非模倣的であるがゆえに批判的ではない。これら
の二つのもっともラディカルなロシア・アヴァンギャルドの芸術実践もまた非参加型である。なぜ
ならば、音響詩を書き、方形や三角形を描くことは明らかに幅広い鑑賞者にとってとりわけ魅力的
になるような活動ではないからだ。同じ理由で、これらの実践は来るべき政治革命のために大衆を
動員することはできない。事実、大衆動員は、報道、ラジオ、テレビ、映画、そしてポップ・ミュ
ージック、ポスターや普及したスローガンのような革命のデザイン形式、もしくはユーチューブ、
フェイスブック、ツイッターのようなマス・ソーシャルメディアといったマスメディアを使用する
ことを通してのみ達成できる。ロシア・アヴァンギャルドの芸術家たちは、彼らの芸術活動が引き
起こしたスキャンダルがときどき新聞で報道されるとしても、革命前の時期には明らかにこれらの
ほとんどに対してアクセスすることはできなかった。

　しばしば一九二〇年代のロシア・アヴァンギャルドの芸術実践を示して、ロシアの革命的アヴァ
ンギャルドと言われることがある。しかし実際はこの用語は正しくない。なぜならば一九二〇年代
にはロシア・アヴァンギャルドは芸術的にも政治的にもすでに革命後の局面にあったからだ。第一
に、それは十月革命前に現れた芸術実践をさらに発展させたからである。そして第二に、それは、
十月革命および国内戦の終結後に形成された革命後のソヴィエト国家の枠組みの中で実践され、こ
の国家によって支持されコントロールされていたからである。ソヴィエト期のロシア・アヴァンギ

ノンミメティック

ャルドについて、通常の意味で革命的であったということはできない。なぜならば、ロシア・アヴァンギャルド芸術は体制に抗すること、支配的な政治や経済の権力構造に抗することを目指していたのではないからである。ソヴィエト期のロシア・アヴァンギャルドは、革命後のソヴィエト国家と革命後の体制に対する態度という点では、批判的ではなく肯定的だったのだ。それは基本的に体制順応者の芸術だった。したがって今日ではロシアの革命前のアヴァンギャルドのみが、われわれの現代の状況と等しいとみなすことができる。現代の状況は明らかに社会主義革命後の状況とは等しくない。ロシア・アヴァンギャルドの革命的な性質について語るにあたり、アヴァンギャルドの革命前の局面を最もラディカルに代表するカジミール・マレーヴィチの人物像に集中しよう。

述べたように、マレーヴィチの芸術を含む革命前のロシア・アヴァンギャルドの芸術の中に、政治的に関与する批判的なアートについて語るときに、われわれが今日見出しがちな特徴は見つからない。政治に関与する芸術は革命のために大衆を動員することができ、それゆえ世界を変化させるのを助ける。マレーヴィチの有名な絵画《黒の方形》はなんの政治革命もしくは社会革命とも結びついていないのではないか、われわれはここでは究極的には芸術空間の内部としか関連性を持たない芸術的身振りを扱わなければならないのではないか、という疑いが生じる。しかしながら《黒の方形》は、現行の政治体制を明確に批判した、もしくは来るべき革命を宣伝したという点では積極的な革命の身振りではなかったものの、それはもっと深い意味で革命的であった、ということを主張したい。では革命とは何なのか？　それはポスト革命期の目標だった新しい社会を建設する過程ではなく、むしろ既存の社会をラディカルに破壊することである。この革命の破壊を受け入れるこ

とは簡単な心理的プロセスではない。　われわれは、ラディカルな破壊の力には抵抗しがちであり、われわれの過去に対して同情的でノスタルジックになりがちであり、危機にさらされた現在に対してはおそらくもっともそうであろう。そこでロシア・アヴァンギャルドはヨーロッパの初期アヴァンギャルド一般と同じように、あらゆる同情やノスタルジーといった類に抗する強力な薬となりうるものを提供した。それはヨーロッパとロシア文化のあらゆる伝統──教育のある階級のみならず、一般的な人々にとっても大切であった伝統──の完全な破壊を受け入れた。

マレーヴィチの《黒の方形》は最もラディカルな受け入れの身振りであった。それはあらゆる文化に対するノスタルジー、過去の文化に対するあらゆる感傷的な愛情の死を宣言した。《黒の方形》は開かれた窓のようである。それを通してラディカルな破壊の革命精神が文化空間に侵入し、灰にしてしまうことができる。　実際にマレーヴィチ自身の反ノスタルジー的な態度の好例を、一九一九年の短いが重要な彼のテキスト「美術館について」の中に見いだすことができる。当時新しいソヴィエト政府は国内戦によって古いロシアの美術館と美術コレクションが破壊されること、そして国家機関と経済全般が崩壊することを恐れていた。共産党はこれらのコレクションを救い保護することを試みることで応じた。このエッセイでマレーヴィチは、古い美術コレクションのために介入しないことをソヴィエト国家に要求し、この美術館を支持するポリシーに抗議した。なぜならば古いコレクションを破壊することで真実の生きた芸術への道が開かれるからである。

生は何が行われているのかを知っており、そしてもしそれが破壊しようとしているならば、干渉

してはいけない。なぜならば、妨げることによってわれわれはわれわれの中に生まれた新しい生の概念への道をふさいでしまうからだ。［…］遺体を燃やすことで1グラムの粉になる。したがって、何千もの墓地を一つの薬局の棚に収めることができる。われわれは保守主義者たちに譲歩し、死んだものとして全ての過去の時代を燃やして薬局を一つ建てることを考えることができる[1]。

のちにマレーヴィチは彼が言っていることについて明確な例を挙げている。

たとえルーベンスと彼の全ての芸術の粉を分析しても、（この薬局の）目的は同じであろう。大量の考えが人々の中に生じ、実際の表象よりも生き生きしたものになるだろう（そしてより場所を取らないだろう）[2]。

こうしてマレーヴィチは進まざるをえないものを保存するのでも救うのでもなく、むしろ感傷や後悔なしにそれらを進ませることを提案する。死者にそれらの死んだものを埋葬させること。この時間による破壊の仕事をラディカルに受け入れることは、一見すると虚無的態度に見える。マレーヴィチ自身は彼の芸術を無に基づいているとして記述した。しかし実際、過去の芸術に対するこの

（1）*Малевич К. С. О музее // Авангардная музеология. под ред. Жиляев А. А. М.: V-A-C Press, 2015. С. 239.* ［訳注］
（2）*Там же.*［訳注］

非感傷的な態度の核には、芸術の破壊不可能な性質に対する信仰があった。第一波のアヴァンギャルドは何かは常に残ると信じていたので、芸術としての事物を含む事物をそのままにした。そして、どんな人間の保存の試みをも超えて残るものを探した。

アヴァンギャルドは次のような問いを提示した。近代の特徴的な条件である、慣れ親しんだ世界と文化的伝統の永遠の破壊、技術革命、政治革命、社会革命が起こる中、芸術はどうやって続くことができるのか？　あるいは、別の用語に置き換えると次のようになる。芸術はどのようにして進歩の破壊性に抵抗することができるのか。永遠の変化を逃れる芸術、非時間的で、歴史横断的な芸術をどのようにしたら作ることができるのか？　アヴァンギャルドは未来の芸術を創造することを望まず、時間横断的な芸術、あらゆる時代のための芸術を創造することを望んだ。われわれには変化が必要であり、芸術の目的も含めたわれわれの目的は体制を変化させることであるはずだというのを、繰り返し聞き、目にする。しかし変化こそわれわれの体制である。体制を変えるには、われわれは変化を変え、変化の牢獄を逃れなければならないだろう。逆説的にも（もしかしたら、おそらくそれほど逆説的ではないかもしれないが）革命を真に信じることは、革命は完全に破壊することはできないという信念、常に何かは最もラディカルな歴史的破局をも生き残るという信念を前提とする。そのような信念のみがロシア・アヴァンギャルドに極めて特徴的な、無条件の革命の受容を可能にする。

マレーヴィチは著作の中で、彼の思考と芸術の究極の地平としての唯物論についてしばしば語っ

86

ている。マレーヴィチにとっての唯物論とは、歴史の変化の中ではどんなイメージも固定することはできないということを意味している。物質世界の中で行使される破壊的な力からイメージを保護するイメージの保管庫となりうる場所、形而上学的にも精神的にも安全で独立した場所はないということをマレーヴィチは繰り返し議論している。共通する現実とは、物質的な力の流れおよび制御不可能な物質のプロセスにおける、形態崩壊、溶解、消失である。この見方から、古代ギリシアで誕生し、宗教芸術とルネッサンスを通じて発達した伝統的なイメージの進歩的な形態崩壊と破壊の歴史として、セザンヌ、キュビズム、未来派から彼自身のスプレマチズムに至るまでの新しい芸術の歴史を、マレーヴィチは繰り返し記述する。ここで新たな疑問が生じる。何がこの永遠の破壊の作用を逃れることができるのか？

　マレーヴィチの答えは即座に賛成しうるものである。破壊の作用を逃れるイメージとは破壊のイメージである。マレーヴィチは（彼の《黒の方形》に至るまでの）最もラディカルなイメージの破壊を予期さに着手した。それは、物質の力、時間の力による最もラディカルな破壊を歓迎した。なぜならこせる。マレーヴィチは、過去、現在もしくは未来の芸術のあらゆる破壊のイメージを生み出すからである。そして破壊はそれ自身のイメージの破壊の行為は必然的に破壊のイメージを破壊することはできない。もちろん、神は無から世界を作り出したがゆえに、目に見える痕跡も、界を破壊することができる。しかし神が死んだとしたら、痕跡を残さずに世さない破壊の行為は不可能である。そしてラディカルな芸術の還元の行為を通じて、この来るべき

破壊のイメージを今ここで予期することができるのである。時代の終わりは消して到来せず、どんな神的、超越的、形而上学的な力をもってしても物質的な力は決して止められないことが示されるため、それは反メシア的なイメージの中において予期される。神の死は完全に安定したイメージはないということを意味しているが、また完全に破壊されうるイメージもないことを意味している。

しかし十月革命の勝利の後で、革命後の国家の状況のもとで初期アヴァンギャルドの還元主義的イメージに何が生じたのか？　実際、あらゆる革命後の状況は非常に逆説的である。なぜならば、革命の衝動を継続させようとするどんな試みも、必然的に革命を裏切る危険となるからだ。革命の出来事に参加し忠実であり続けようとするどんな試みも、革命後の状況における革命の繰り返しは、革命の成果を弱め、不安定なものにする反革命として容易に理解された。しかし同時にポスト革命状況における革命のラディカル化、反復、もしくは永続革命として容易に解釈されうる。知ってのとおり、この逆説の中で生きることは真後の安定化は、伝統的な革命前の安定と秩序の規範を必然的に復活させるがゆえに、それは革命に対する裏切りとしてまさに容易に解釈されうる。知ってのとおり、この逆説の中で生きることは真の冒険となり、歴史的にごく少数の革命の政治家たちしか生き残らなかった。

芸術革命を継続するプロジェクトが逆説的であることは言うまでもない。アヴァンギャルドを継続することとは何を意味するのか？　アヴァンギャルド芸術の形式を繰り返し続けることは何を意味するのか？　そのような戦略をとると、芸術革命の精神よりもその文字通りの意味を重視しているとして、革命の形式を権力の純粋な装飾もしくは日用品に変えているとして、たやすく非難される。一方で、新たな芸術革命の名の下にアヴァンギャルドの芸術形式を拒否すると、即座に芸術的

に反革命となる。これは、われわれが知っているように、いわゆるポストモダンの芸術に関して生じたことである。ロシア・アヴァンギャルドの第二の波は還元作業を再定義することによってこの逆説を避けようとした。

アヴァンギャルドの第一の波、とりわけマレーヴィチにとっては、還元作業は芸術の破壊不可能性を示すものとして役立った。もしくはいいかえれば、あらゆる破壊は物質的破壊であるがゆえに痕跡を残すので、還元作業は物質世界の破壊不可能性を示すものとして役立った。灰のない火はない、つまり完全に消滅させる神の炎はない。物質は透明ではないがゆえに、《黒の方形》は透明ではない。極端に物質主義的だった初期のアヴァンギャルドの芸術家たちは、完全に透明で非物質的なメディウム（魂、信仰、もしくは理性など）を信じなかった。この透明で非物質的なメディウムはわれわれが「別の世界」をかつてはあらゆる物質的なものだったとみなすことを可能にする。この別の世界を見えにくくさせたあらゆる物質的なものは黙示録的な出来事によって取り除かれたのだ。アヴァンギャルドによれば、そのときわれわれが見ることのできる唯一のものは、還元主義的なアヴァンギャルドの芸術作品のような、黙示録的なイベントそのものとなるだろう。

ロシア・アヴァンギャルドの第二の波は還元の作業を全く異なった方法で用いた。これらの芸術家たちにとって革命によって過去の革命前の秩序が排除されることは、新しいソヴィエトの、革命後の、黙示録後の秩序に新しい見方を開く出来事だった。還元のイメージそのものの代わりに、古い世界を還元する行為がなしとげられた後で建設することができた新しい世界を彼らは見た。そして還元の作業は新しいソヴィエトの現実を褒め称える方法となった。活動の初めには構成主義者た

ちは「物そのもの」を扱うことができると信じていた。彼らは還元の後で、物そのものと彼らを隔てていた古いイメージが取り除かれた後で、「物そのもの」に直接アクセス可能であることを見出した。綱領となったエッセイ「構成主義」の中でアレクセイ・ガンは書いている。

現実を反映するのでも、提示するのでも、解釈するのでもなく、むしろ新しい階級であるプロレタリアの体系的な課題を真に打ち立て表現すること。……とりわけ、プロレタリア革命が勝利し、その破壊的で創造的な運動が鉄のレールに沿って、社会的生産の壮大な計画に従って組織された文化の中へと進んでいる今、色彩と線の職人、ヴォリュームのある空間形態の設計者、大量生産の組織者の誰もが、数千万の大衆を武装させ動員する一般的な仕事の建設者（コンストラクター）とならなければならない。③

しかし後にニコライ・タラブーキンは彼の有名なエッセイ「イーゼル絵画から機械へ」の中で、構成主義の芸術家は実際の社会的生産の過程においては造形上の役割を果たせないことを主張した。その役割はむしろ、工業生産の美を擁護し褒め称え、公衆の目をこの美に対して開かせるプロパガンディストの役割である。社会主義の産業全体は、芸術家による余計な干渉なしでも、それ自体良く美しいものであることがすでに示されている。なぜならばそれは、贅沢な消費のみならず、消費階級をも含めた、あらゆる「不必要なもの」のラディカルな削減＝還元の作用だからである。タラブーキンが書いているように、共産主義社会はそれ自体を超えたどんなゴールも持っていないゆえ

90

に、すでに無対象的な芸術作品である。ある意味では構成主義者たちはこのとき最初のキリスト教のイコン画家の身振りを繰り返している。最初のイコン画家は、古い異教の世界が終わった後、神聖な事物を発掘し、それらを真にあるがままのものとして目にし、描くことが可能になり始めたと信じていた。

この比較がマレーヴィチによって論文「神は捨て去られていない」の中で描かれていることはよく知られている。これは美術館についての彼のエッセイと同じ年、一九一九年に書かれているが、この論文では彼の議論は保守的な過去の愛好者に対して向けられているのではなく、未来の建設者である構成主義者に向けられている。マレーヴィチは工業の進歩を通して人間の状態を完璧なものにし続ける信念は、人間の魂を完璧なものにし続けるキリスト教の信仰と同じ道理によるものであると述べている。神の王国であれ、共産主義のユートピアであれ、キリスト教の信仰も共産主義もるとも究極の完璧さに到達する可能性を信じている。マレーヴィチはある議論の路線を展開し始めているのだが、それは近代の革命のプロジェクトと現代の芸術を政治化する試みに関して、近現代美術の状況を完璧に描き出しているように思われる。後の著作でマレーヴィチは繰り返しこの議論の路線に立ち戻る。それを全て記述するのはあまりに複雑だが、下記で要約しよう。

マレーヴィチが彼のエッセイの中で発展させた弁証法は、不完全さの弁証法として特徴づけるこ

（3） Alexei Gan, "Constructivism," in Camilla Gray, *The Great Experiment: Russian Art 1863-1933* (London: Thames and Hudson, 1962), p. 286.

とができる。すでに述べたように、マレーヴィチは信仰も近代技術を指して呼ぶ工場も、共に完璧さを求めて奮闘していると定義する。信仰の場合は個人の魂の完璧さであり、工場の場合は物質世界の完璧さである。マレーヴィチによれば、それを実現することは人間個人そして人類全体に、無限の時間、エネルギー、労力の投資を要求するため、どちらのプロジェクトも実現されえない。しかし人間は死すべき存在である。人間の時間とエネルギーは有限である。そしてこの人間存在の有限性ゆえに、人類は精神的あるいは技術的なあらゆる種類の完璧さを達成することができないのである。死すべき存在として、人間は永遠に不完全でいることを運命づけられている。マレーヴィチによれば、司祭と技術者は完璧さの探求を諦めることができず、休息することができず、彼らの真の運命としての失敗を受け入れることができないがゆえに、この無限の不完全の地平を開くことはできない。しかし芸術家はできるのだ。芸術家は自分の肉体、見方、芸術が真に完璧でも健康的でもなく、そうありえないことを知っている。芸術家は、マレーヴィチが芸術教育の問題に関する後の文章「絵画の付加的要素の理論序説」[4]で述べた、変化の細菌、病、死に自分自身が感染していることを知っている。マレーヴィチは芸術の様式の広がりを（その中にはセザンヌ主義、キュビズム、スプレマチズムがある）異なった美学が感染した影響として記述している。

そしてマレーヴィチは、（彼自身の見方に基づいて絵画に導入した）[5]スプレマチズムのまっすぐな線を、直線状の有機的形態である結核菌になぞらえている。まさに細菌が体を変化させるように、新しい技術と社会の発展によって世界に導入された新しい視覚的要素は、芸術家の感性と神経システムを変化させる。芸術家は同様の危害と危険の感情と共にそれらに「感染する」。当然、誰かが病気に

なったときには医者を呼ぶ。しかしマレーヴィチは、欠陥や不調を取り除き、弱った体や不備のある機械の完全な状態を回復させるよう訓練を積んだ医者や技術者の役割と芸術家の役割は異なると考える。代わりにマレーヴィチの芸術家や芸術を教えるためのモデルは、生物の進化の比喩に倣っている。芸術家たちは新しい美学ウィルスを組み入れ、それらを生き残らせ、新しい体内バランス、新しい健康の定義を見つけるために、彼らの芸術の免疫システムを変えなければならない。

影響力のあるテキスト「崇高なるものとアヴァンギャルド」の中でジャン゠フランソワ・リオタールは、モダニストの芸術は不安の極限状態を反映していると書いている。その不安は、芸術家が芸術の流派が提供することのできる助け、つまり芸術家がプロフェッショナルとして働くことを可能にするすべての綱領、手法、技術を拒否し、孤独でいる結果生じる[6]。リオタールにとっては、生は芸術家の中にある。そしてあらゆる芸術の外部の慣習が取り除かれたのちに、それ自身を宣言し

(4) Kazimir Malevich, *Essays on Art*, vol.1 (New York: George Wittenborn, 1971), pp.147ff. [*Малевич К. Мир как беспредметность // Собр. соч. Т. 2: Статьи и теоретические сочинения, опубликованные в Германии, Польше и на Украине. 1924-1930. М.: Гилея, 1998. С. 55 и далее.* このロシア語文献から翻訳。カジミール・マレーヴィチ『無対象の世界』五十殿利治訳、中央公論美術出版社、二〇二〇年、八―六三頁。]

(5) Malevich. p. 167. [*Малевич К. Мир как беспредметность // Собр. соч. Т. 2. С. 80.* 同書、四四頁。]

(6) Jean-Francois Lyotard. "The Sublime and the Avant-Garde." *Artforum.* April 1984, pp. 36-43. [ジャン゠フランソワ・リオタール「崇高と前衛」『非人間的なもの　時間についての講話』篠原資明、上村博、平芳幸浩訳、法政大学出版局、二〇〇二年、一二一―一四四頁。]

始めるのがこの内的生である。しかし誠実になり、内なる自分自身を表明できるよう芸術家が流派を拒絶するという信念は、モダニズムの最も古い神話、つまりアヴァンギャルド芸術が過去や所与のものの単なる再生産とは真逆の、正当な創造であるという神話である。

マレーヴィチは異なる主張をした。それははるか後に現代美術を踏まえて証明されるものである。「愚鈍で無能な画家だけが、自分たちの芸術を本当らしさで覆い隠そうとする。」同様に、マルセル・ブロータースは不誠実になることを試みる中で芸術家になることを宣言した。誠実になることは、まさに反復にとどまること、自分自身のすでに存在している趣味を再生産することであり、自分自身のすでに存在しているアイデンティティを扱うことである。その代わりに、ラディカルなモダンアートは、芸術家が外部に影響され、外の世界からの感染によって病気になり、自分自身に対してのアウトサイダーになることを提案した。マレーヴィチは、芸術家は技術を通じて感染状態の因習になるに違いないと信じていた。ブロータースは自分自身をアートマーケットの経済と美術館の因習に感染させた。

モダニズムは感染の歴史である。政治運動に、大衆文化と大量消費に、そして今ではインターネット、情報技術、インタラクティヴィティに感染した。外部に対して開いていることと、そしてそれに感染することは、モダニストの遺伝の本質的な性質であり、その遺伝とは「他者」を自分自身の中で明らかにし、「他者」となり、「他者性」に感染しようとする願望である。フロベール、ボードレール、ドストエフスキーからキルケゴールとニーチェを通ってバタイユ、フーコー、ドゥルーズまで、近代の芸術についての思考は、かつては悪、非情、残酷と考えられていたものの多くを人間

94

であることの証明と認めてきた。これらの芸術家の目的は他者を自分自身の世界に編入し、統合し、包括し、もしくは同化させることではなく、逆に独自の伝統に対して異質なものにすることである。

彼らは、「他者」、異質なもの、脅威や残酷さとさえ内面的に連帯することを表明し、このようにして寛容さという単純な概念の遥か彼方へとそれらを連れて行く。たしかに、これは寛容と包括の戦略ではなく、自己疎外の戦略である。自分自身を感染し感染させる恐れがあるものとして示し、危機もしくは不寛容を体現する戦略である。今日多くの現代美術が共同体のエージェンシーに焦点を当て、全く逆の戦略を持っているように思われる一方で、実際に芸術家の自己を群衆の中に融解させることは、社会的なものの細菌に自己感染させる行為である。もしわれわれが芸術の細菌を死なせたくないと望むなら、まさにこの芸術による自己感染を続けなければならない。

マレーヴィチによれば、芸術家はこれらの細菌に対して免疫を持つべきではなく、むしろ逆にそれらを受け入れ、それらに古い伝統的な芸術のパターンを破壊させるべきである。芸術家の身体は死ぬかもしれないが細菌はその死を生き延び、そして他の芸術家の身体に感染する。これがマレーヴィチが実際に芸術の超歴史的な性質を信じた理由である。芸術は物質であり、唯物論者である。そしてそれは、神の国であれ共産主義であれ、芸術は常にあらゆる純粋に理想的で形而上的なプロ

(7) *Казимир Малевич. От кувизма и футуризма к супрематизму // Собрание сочинений. Т. 1 М.: Гилея, 1995. C. 35.* [カジミール・マレーヴィチ「キュビズム、未来主義からスプレマチズムへ——新しい絵画のリアリズム」『零の形態 スプレマチズム芸術論集』宇佐多佳子訳、水声社、二〇〇〇年、一四頁。]

ジェクトの終焉を生き延びることができることを意味する。物質的な力の運動は非目的論的である。そのようなものとしてそれは目的に達することができずに終わりを迎える。この運動はすべての有限のプロジェクトや成就の永遠の破壊を生み出す。

芸術家はこの物質の流れの無限の暴力を受け入れてそれを流用し、自らをそれに感染させる。そして芸術家はこの暴力の流れの無限の暴力を感染させ、破壊し、自分自身の芸術を病気にさせる。現在マレーヴィチは、ソヴィエト時代の芸術実践において、自分の芸術を具象そして社会主義リアリズムの細菌にさえ感染させたことをしばしば批判される。しかしマレーヴィチの同じ時代の著作は、当時の社会的、政治的、そして芸術的発展に対する彼の曖昧な態度を説明している。彼はそれらに何の希望も、どんな進歩の期待も投資しなかったが（それはまた彼の映画に対する反応に典型的である）、同時にそれらを時代の必要不可欠な病として受け入れた。そして感染して不完全になり、一時的なものになることに備えていた。事実、たとえばとりわけモンドリアンの絵画と比較すると、彼のスプレマチズムのイメージは不完全であり、流動的で非建設的である。このようにしてマレーヴィチは革命的な芸術家であることが何を意味するのかを示しているのだ。それは、すべての一時的な政治的秩序、美的秩序を破壊する普遍的な物質の流れに参入することを意味する。ここで目標となるのは、既存の「悪い」秩序から新たな「良い」秩序への変化として理解される変化ではない。むしろラディカルで革命的な芸術はすべての目標を放棄し、芸術家が終わりをもたらすことを望まず、望みえない、非目的論的で潜在的に無限のプロセスに入るのである。

第5章　共産主義を設置する（インストール）

「共産主義」という単語は通常「ユートピア」という単語と結びついている。ユートピアはどの「現実の」地形学にも書き込まれておらず、想像という方法によってのみ到達することができる。

しかしながらユートピアは純粋な幻想ではない。しばしば共産主義の理念もしくは共産主義のプロジェクトについて語られるとき、非現実的であるが実現されることが可能な何かを意味するのは偶然ではない。このようにして、「理念」や「プロジェクト」にとどまっていても、共産主義はある現実性、それ固有の今ここを持っている。　特定の理念もしくはプロジェクトの公式化は、特定の「現実の」光景を前提とする。そこではこの公式化は、本、映画、イメージ、ウェブサイトもしくはそのほかの「物質的」な形式の中で理念を生み出し、示し、広める、特定の政治的・社会的条件、メディアおよび技術の条件という形をとる。それは、ユートピアは常にすでに世界の中に場を持っているということを意味する。ユートピア的想像は、ユートピア的想像による仕事が機能する場としての、特定の「現実の空間」を常に前提とする。そしてこの空間は、同じ想像が新たに生み出す

ことのできる何かではない。ユートピア的想像の光景は、すでに存在しているものとしての世界の位相トポロジーの一部である。これはカール・マルクスが独自の可能性を持った経済的社会的、そして政治的な条件に盲目であった空想的社会主義、とりわけフランスの空想的社会主義に抗する議論でたえず強調していることである。マルクス主義者の唯物論は、「非物質的な」想像の現実の物質的条件を主題化すること以外の何物でもない。そしてこの想像がその生産と普及の条件に無意識に依存していることの表明以外の何物でもない。

東ヨーロッパの社会主義国がそうであったように、想像するだけでなく共産主義を建設するときにこの依存はいっそう明確になる。そこでは共産主義の想像の光景はよりいっそう見えやすくなる。そして共産主義ユートピアとその建設の場面の間のコントラストもまた明確になる。今日では東ヨーロッパの共産主義（もしくは社会主義）は少しも共産主義（もしくは社会主義）ではなかったという意見に繰り返し直面する。これは明らかに正しい。しかしソヴィエト連邦とそのほかの東ヨーロッパの国々は共産主義の場所ではなく、共産主義が建設されつつある場所として自分自身を理解していた。そして当然、建設中の現場は常に最終的な建造物とは違っている。エジプトのピラミッドの建設現場は、おそらくわれわれが今日目にするピラミッドそのものとは異なっていただろう。そして、今日「共産主義の理念」を想像し伝道する西側の知識人たちのライフスタイルはちっともユートピア主義者には見えない。この事実は共産主義の理念そのものの信用を傷つけるのだろうか？おそらくそうではない。ではどうして、東ヨーロッパで共産主義を建設する実際の経験は全く共産主義の経験ではないとして非難されるのか？これは全く明確ではない。

もしわれわれが自分自身にわれわれの共産主義社会の理念は何かと問いかけるならば、それはますます明確ではなくなる。この点に関してはまたしても、共産主義社会を詳細に記述している当時のフランスとイギリスの空想的社会主義者のあらゆる試みに対して、マルクスは極めて皮肉な態度をとっている。もし共産主義がユートピアならばそれは記述することはできない。なぜならばユートピアは場所を持たず、決まった形を持つことはありえないからである。共産主義を記述しようとするいかなる試みも必然的に、そのような記述に着手しようとする芸術家もしくは作家の個人的な偏見、恐怖症、そして妄想の投影として機能する。マルクスによれば、まだ完全には予測できない方法によって生産力の発展がわれわれの生活を変えるとき、共産主義は実現されるかもしれない。

マルクスにとって共産主義者であることは、その人独自の想像の光景を注意深く見つめ、この光景が現実のものに依存していることを分析することよりも、むしろ眼差しを共産主義の未来のヴィジョンに合わせることである。われわれの眼差しをユートピアのヴィジョンからその現実のコンテクストへと移行させよというこの要求は、マルクスが芸術の「理想的」言説について議論するときにとりわけ明確になる。確かに、ユートピア的想像は特殊な種類の芸術的想像である。芸術に対するロマン主義的「理想主義的」理解では、芸術的想像は、現実を避け、実際の世界に対するオルタナティヴを提供する新しい世界を想像することを通して、現実と決別することとして解釈される。現実から乖離したそのような飛翔の可能性をマルクスが否定したわけではない。むしろ、彼はそのような飛翔を可能にし、必然にさえする現実の条件を問うている。

出版されなかった著作『ドイツ・イデオロギー』の有名な段落をマルクスとエンゲルスはマック

ス・シュティルナーの本『唯一者とその所有』の批判に費やしているが、そこに芸術労働の理論について次の一節を見いだすことができる。

例によってサンチョ〔サンチョはマルクスとエンゲルスがマックス・シュティルナーに与えたあだ名〕は、ここでも実例の引き方をとちっている。彼は言う。誰しも、「君に代わって君の作曲を完成したり、君の絵の構想を実現することはできない。ラファエロの仕事は、余人をもっては代え難い仕事なのである」と。しかし、モーツァルトのレクイエムを大部分作り、完成したのはモーツァルトではなく、まったく別の人間であったこと、ラファエロがフレスコ画を描くとき自分で「手を下した」のはほんのわずかな部分にすぎなかったことくらいは、サンチョでも知ろうと思えば知りえただろう。

サンチョは、いわゆる労働の組織者なるものが、一人一人の活動をすべて組織化しようとしていたと思い込んでいる。しかしほかでもない組織者たちが行っているのは、組織化されるべき、直接、生産に結びついている労働と、直接には生産に結びついていない労働との区別なのである。サンチョが思い込んでいるように、組織者たちは、こうした労働において誰もがラファエロの代わりができるようにすべきだと考えているわけではない。彼ら組織者が考えているのは、一人のラファエロを隠し持つ人物なら誰しも、その能力を妨げられることなく伸ばしていけるようでなければならないということである。サンチョは、ラファエロがあたかも、彼の時代のローマに存在していた分業とは無関係に彼の絵画を完成したと思い込んでいる。もしサンチョが、ラファエ

ロをレオナルド・ダ・ヴィンチやティツィアーノと比較してみれば、ラファエロの芸術が、いか
にフィレンツェの影響下で生み出された当時のローマの繁栄に制約されていたか、またダ・ヴィ
ンチの芸術作品がフィレンツェの状態に、そして後のティツィアーノの芸術作品が、それとはま
ったく異なるヴェネツィアの発展に制約されていたかがわかるだろう。ラファエロもまた、他の
すべての芸術家とまったく同じように、彼以前に成し遂げられた芸術の技術的進歩によって制約
を受け、彼が生きた地域の社会組織と分業に、そして最後には、その地域が交易関係を結んでい
るすべての国の分業によって制約を受けていた。ラファエロのような個人が彼の才能を発展させ
るかどうかは、ひとえに需要にかかっており、需要はまた分業に、そしてそこから生じた人間の
教養状態に依存している[1]。

そして彼らはさらに書いている。

シュティルナーは科学や芸術分野の労働が唯一性を備えたものだと宣言している点で、ブルジョ
ア階級よりはるかに程度が低い。この「唯一なる」仕事を組織化する必要性は、現在ではすでに

(1) "Saint Max," in "A Critique of the German Ideology." Marx/Engels InternetArchive. Marxists.org.（『マル
クス・コレクションⅡ ドイツ・イデオロギー （抄）／哲学の貧困／コミュニスト宣言』（引用部分：鈴木直訳）
筑摩書房、二〇〇八年、九八─九九頁。）

発見ずみのことである。オラース・ヴェルネが、自分の絵画を「この唯一者だけが完成しうる」仕事だなどと考えていたなら、あの一〇分の一の絵すら描く時間はなかっただろう。パリにはボードヴィルや小説への大きな需要があり、それがこれらの商品を生産するための労働の組織化をもたらした。それでもなお、「唯一者」たるドイツのライバルたちよりは、ましな作品を生み出している。[2]

しかしマルクスとエンゲルスはまた警告してもいた。

ちなみに、現代的分業に依拠した組織といえども、到達できる成果はすべて、今なおきわめて限られたものにすぎず、単に従来の頑迷なたこつぼ化に比べれば一つの進歩だというにすぎないことは自明の理である。[3]

私はこの長ったらしい一節を『ドイツ・イデオロギー』から引用した。なぜならばその中でマルクスとエンゲルスは、個別の芸術作品の鑑賞から、それらが制作され、普及し、公衆の間で成功をおさめるといった文脈の考察への移行を要求し予言しているからである。実際、この移行は二〇世紀において芸術理論と芸術そのものに生じたことである。たしかに芸術の運命は、技術の発達の特定の段階（結局芸術はそもそも「テクネー」である）、芸術が生み出される経済的条件、公衆のライフスタイルによって形成される公衆の趣味次第である。今日では、個別の芸術作品の制作から離れて

作品としてのインスタレーションの創作へと移行する中、芸術の実践そのものの枠内で、この文脈に対する新たな自覚が明示される。インスタレーションでは芸術実践の組織化に関する前提が主題化される。したがって、もしそのようなものが可能ならば、マルクス主義の芸術のみがインスタレーションの芸術になりうると言うことができる。もちろん、私はここで全ての方向から美的に攻撃することで鑑賞者を圧倒しようとする三次元画像のインスタレーションの類について語っているのではない。（ここ数十年われわれはそのような多くの三次元画像のインスタレーションを経験してきている。）むしろ私は、芸術の制作と機能の文脈を反映するようデザインされた、芸術作品としての、もしくはキュレーションされたインスタレーションについて語っている。

この芸術作品からインスタレーションへの移行が、多くの他の場所よりもソヴィエト連邦でより早く生じたのは偶然ではない。そしてそれがもともとラディカルなロシア・アヴァンギャルドの文脈の中、とりわけ最もラディカルなスプレマチストのヴァージョンの中で生じたのもまた偶然ではない。ここでマレーヴィチの初期の芸術実践は多くの点でシュティルナーに触発されたことに言及しておくことは重要である。マレーヴィチの初期の文章には、『唯一者とその所有』の著者の影響をたやすく見つけることができる。このようにしてマレーヴィチは「何も」達成しないこと、むしろ「無」を達成することが彼の芸術の真の目標であることを主張している。彼の綱領のようなテキ

（2）　同書、九九頁。〔訳注〕
（3）　同書、九九頁。〔訳注〕

ストの一つでマレーヴィチは書いている。「立体未来派は全てのものを広場に集め、それらを壊したが焼き払ってはいない。とても残念なことだ！」そしてさらに書いている。「しかし私は形態のゼロへと変貌した。そしてゼロマイナス1を超えて出た。」これらの記述は（それらの内容またそれらのリズミカルな構造に関して）シュティルナーによる有名な記述「私にとって全ては無である」と

「私という、この無は、私自身から前に想像を進めよう」を強く想起させる。シュティルナーにとってのように、マレーヴィチにとって世界における自分自身の唯一無二性の発見は、全ての文化的、経済的、政治的、社会的な伝統、慣習、束縛に対するラディカルな否定の帰結なのである。それは自分自身を純粋な無、世界の充溢の内部の空虚な点として見出すことである。それは世界を飲み込み、全てを破壊し、消費し、無力にし、何もかもを無に変える能動的な空虚である。シュティルナ

ーの「唯一者」（der Einzige）は、かつて彼を他人に結びつけていた全ての目的、原則、理想から完全に解放されることで彼自身にももたらされる。シュティルナーによれば、この唯一者はもはや、理性と倫理の主体として、労働者として、人あるいは人間存在としてさえ自分自身を理解しない。究極的にはシュティルナーのヒーローは、純粋な否定に等しい「非生産的」で非経済的、もしくは反経済的でさえある芸術作品によって自分の唯一の存在を世界の中で実現させる芸術家である。

この芸術家の役割についての理解はマレーヴィチにも共有されていた。彼は自分自身の芸術を「無 対 象」（ノン・オブジェクティヴ）と呼んだ。それは、あらゆる「現実の 対 象」（オブジェクト）への参照を追放したからというだけでなく、おそらく第一に、彼の芸術には目標がなく、芸術そのものを超えた 目 的（オブジェクティヴ）がないからである。マレーヴィチは政治的にはロシアの無政府主義運動に極めて近い立場に立っており、十月

104

革命の後でさえ新聞『アナルヒヤ』に定期的に記事を掲載していたことを忘れるべきではない。当時マックス・シュティルナーはロシアの無政府主義者サークルの中では読まなければならない作家だった。ここでマレーヴィチの芸術家としての見方は完全に彼の政治的見方と呼応する。彼の有名な《黒の方形》は無政府主義運動の黒い旗を参照しているとさえ推測することができる。

スプレマチズムは「非組織的な」もしくは「直接的に生産的ではない」作品の最良の例である。それはプロフェッショナルな芸術のあらゆる形式的な基準と、それらの基準と結び付いている社会的要請を拒絶した。これが、かつてそして今なおスプレマチズムが、芸術が社会的、経済的そして政治的な文脈に基づいているとする、マルクス主義的考察の最良の出発点となりうる理由である。

同じ理由で、マルクスとエンゲルスは、彼らの議論の焦点として『唯一者とその所有』を利用している。彼らは「唯一者」は芸術実践を含めた彼の活動の物質的技術的条件に無意識かつ無反省的に依存していると論じる。もし個人が、その個人の社会を支配している、文化的、イデオロギー的そして政治的な価値に基づくあらゆる明確な形式を完全に拒絶しさえすれば、その個人の存在が技術

（4） *Казимир Малевич. От кубизма к супрематизму // Собрание сочинений*. Т.1 М.: Гилея, 1995. С. 29.

（5） *Там же.* С. 34.

（6） Max Stirner, *The Ego and His Own* (New York: Benjamin R. Tucker, 1907), p.3. 〔マックス・シュティルナー『唯一者とその所有』片岡啓治訳、現代思潮新社、二〇一三年。〕

（7） Ibid., p.309.

（8） *Малевич. Собрание сочинений*. Т.1. С. 61-125.

的、物質的、政治的文脈に対して、密かに無意識および暗黙のうちに依存していることを主題化する言説を展開することができるだろう。そこには自己解放というその個人の行為の文脈も含まれる。芸術作品を「無」になりさえすれば、その人が存在する文脈は透明で目に見えるものになるだろう。芸術作品を「無」、空虚、ゼロ地点へと還元することは、その鑑賞者の眼差しを芸術作品の文脈へと開く。知られているように、インスタレーションの概念はアメリカのミニマリスト、とりわけドナルド・ジャッドの芸術の分析の枠組みの中でマイケル・フリードによって紹介された。フリードは、ミニマリストによって実践された芸術作品の極端な還元は、鑑賞者の眼差しを、作品そのものから作品の文脈へと向け直させると議論する。この文脈はフリードによって理解される。それは展示空間もしくは自然の風景にもなりうる。この眼差しの移行を特徴付けるためにフリードはインスタレーションの概念を用いた。いいかえれば、もし批判的な意図もあるとすれば、フリードは無にまで還元された作品からこの無が出現する世界へと眼差しを向けなおすことを正しく記録している。しかしアメリカのミニマリズムがスプレマチストの還元の身振りを反復していると記録している。しかしアメリカのミニマリズムがスプレマチストの還元の身振りを反復していると記録している。〔マレーヴィチについてのジャッドの著作はこれを裏付ける〕、フリードが正しく述べたように、同時にミニマリズムはミニマリストのオブジェを自然の風景の中に設置することでスプレマチストの無を対象化し自然なものにする。もちろんそのような無の再自然化はスプレマチストの綱領には反している。マレーヴィチにとってスプレマチズムはあらゆる自然なものとの最終的な決別を意味する。《黒の方形》はこの決別のイメージである。そしてこの決別ゆえに新たな透明性が創造された。この新しい透明性の出現の後、そしてそれを通して、かつては見られなかった何か、世界の充

溢性によって隠されていた何かが見られるようになる。フリードが記述したように、黒い方形の出現は、黒い方形の外で自然に与えられる、すでに存在しているものへと眼差しを新たに方向付けることを意味するのではない。むしろそれは、その出現の隠された段階へと向かう、黒い方形の内側そして背後への洞察を可能にする。芸術家を含む個人の、自らのゼロ化は、そのゼロ化が起こる特定の段階を常に前提とする。マルクスとエンゲルスが記述しようとし、そして現代美術が明らかにしようとするのは、まさにこの段階である。

以下の段落において、エル・リシツキーとイリヤ・カバコフといったロシアのインスタレーション・アートの主要な主唱者が、二人とも《黒の方形》を自分の芸術実践の開始点として用いたことを示そう。これらの二人の芸術家は、いわば黒の方形を通り抜けて、その背後に隠されていた空間を可視化させた。事実、マレーヴィチ自身は人生の後半の時期に、不可視の、もしくはむしろ必然的に看過された、自身の芸術実践および一般的な芸術実践の帰結が存在することを受け入れなければならなかった。絵画における付加的要素についての有名な文章で、マレーヴィチは無意識のうちに芸術観を感染させる細菌について語っている。この世界の可視性が無に還元されているときでさ

─────────

（9） Michael Fried, "Art and Objecthood," *Art and Objecthood: Essays and Reviews* (Chicago, London: University of Chicago Press, 1998). 〔マイケル・フリード「芸術と客体性」『モダニズムのハード・コア』浅田彰、岡崎乾二郎、松浦寿夫共同編集、太田出版、一九九九年、六六―九九頁。〕

（10） *Малевич. Мир как беспредметность* // Собр. соч, т. 2. С. 80. 〔マレーヴィチ『無対象の世界』前掲、四四頁。〕

えも、外部世界からの芸術の感染は相変わらずありうる。マレーヴィチは外部の世界からのこの無意識の感染を、芸術実践を実践が生じる現実と同時代のものにするという理由で賞賛している。いまやリシツキーとカバコフは、《黒の方形》によって遮られていると同時に示されている感染の文脈を視覚化するという点で、はるか先に進んでいる。この違いは偶然でもなければ、これら二人の芸術家の個人的な気質によってのみ決定されているのでもなく、むしろソヴィエト体制の特殊な状況下における生と芸術の間のアンビヴァレントな関係を反映していると論じることができる。より大きな範囲ではそれらは芸術形式としてのインタレーションの曖昧さを反映している。

すでに述べたように、インスタレーションは、モダンアートの「現実主義的」、唯物論的文脈を明らかにすることで、モダンアートの自律的で主権的な態度を超克する試みとしてみることができる。実際、芸術家の主権的な意思に由来する、芸術を創造する芸術家の自由は、芸術家の作品が公共の場で展示されることを保証しない。どの芸術作品も公共の場で展示されるという包摂性は、少なくとも可能性としては公的に説明可能で正当化可能でなければならない。アーティスト、キュレーターそして芸術批評家が、ある作品を包摂することに対して賛成あるいは反対することを議論するのは自由であるものの、そのような説明もしくは正当化は、いずれもモダニズムの芸術が勝ち取ろうと望んだ芸術的自由の自律的主権的性質を損なう。最も分かりやすい美術制度の代表者であるキュレーターが、作品と鑑賞者を弱体化させながらも両者の間に現れ続ける誰かに見えるのはこのためである。今や芸術作品としてのインスタレーションは、芸術の制度一般、そしてとりわけキュ

レーションの戦略からの芸術家の自立を探求する空間とみなされうる。しかし同時に芸術としてのインスタレーションの出現はまた、自分の主権者としての態度を作品から芸術空間そのものへと、いいかえれば芸術作品からその文脈へと拡張する、芸術家自身による自己強化（セルフ・エンパワーメント）の行為としても見られる。

　芸術作品としてのインスタレーションは、今日ではしばしば、芸術家が自分の作品を民主化し、その公的責任を引き受け、特定のコミュニケーションを可能にする形式として眺められる。このようにして芸術家が作品の空間に鑑賞者という大衆（マルチチュード）が入る許可を下すことは、閉じた作品の空間を民主主義へと開くこととして解釈しうる。そして閉じられた空間は、公的ディスカッション、民主的実践、コミュニケーション、ネットワークづくり、教育等のプラットフォームへと転換されたかのように見える。しかしこのインスタレーション・アート実践の分析は、公的な展示空間を私物化するという象徴的な行為を見過ごしがちである。公的な展示空間はインスタレーションを訪問者のコミュニティへと開く行為よりも前に存在していた。伝統的な空間において展示は象徴的な公共の財産であり、キュレーターはこの空間における行為を公衆の意見の名のもとに運営する者である。典型的な展覧会への訪問者は自分自身のテリトリーの中で、芸術作品が訪問者の眼差しと判断へともたらされる象徴的空間の所有者のままでいる。しかし芸術作品としてのインスタレーションの空間は、芸術家の象徴的な私有物である。そこに入ることで、訪問者は民主的で正当な公共のテリトリーの空間を後にし、主権によって権力者がコントロールする芸術家の象徴的な私有物である。そこに入ることで、訪問者は外国の土地にいることになり、外国の法律、つまり芸術家によって規定され空間に入る。

た法に従わなければならない国外在住者である。芸術家によって訪問者のコミュニティにもたらされる法が民主的だとしても（あるいはおそらくそのときはとりわけ）、芸術家はインスタレーション空間の支配者であるだけでなく立法者でもある。

それならばインスタレーションの実践は、民主的な秩序も含めたどんな政治的秩序をも最初に設定する、無条件の主権的暴力の行為を明らかにすると言わなければならない。民主的な秩序は民主的な方法では決してもたらされないことをわれわれは知っている。それは常に暴力革命の結果として現れるのだ。法を作ることは法を壊すことである。最初の法の制定者は正当な方法で振舞うことは決してありえない。政治的秩序を設定するものは正当な方法には属さず、たとえ当人がのちにそれに従うことを決めたとしても、正当な方法に対しては外部にとどまっている。芸術作品としてのインスタレーションの作者もまた、訪問者のコミュニティにコミュニティそのものを制定する空間を与え、このコミュニティが従わなければならないルールを決める法制定者であるが、本人が創造したコミュニティには属さず、その外部にとどまることでそれを行う。これは芸術家が、本人が創造したコミュニティに参加することを決意した時でさえ当てはまる。この第二の段階によって第一の支配者の段階が忘れられることはない。カール・シュミットは彼の本『政治的なものの概念』の中で「例外状況」(Ausnahmezustand) を、憲法の秩序の影に隠れた支配権力を明らかにする出来事として主題化した。それ以来、多くの理論家たち、とりわけジョルジュ・アガンベンにとっては、「例外状況」は、近代の憲法と民主的秩序の隠れた条件を探求する重要な出発点である。この意味で、芸術としてのインスタレーションもまた「例外空間」であるということができる。それはその

内的条件と規定を明らかにするために特定の空間を「通常の」世界の場（トポロジー）から分離する。

ソヴィエトの権力者たちは自らの支配者としての性質を決して隠そうとせず、自分たちの「誠実さ」とブルジョワ世界の「偽善」の間の差異を線引きした。ソヴィエトの状況のもとでは、スターリンであれのちの共産党であれ、支配者の創造の自由は常に明確にされた。インスタレーション・アートのようにマルクス主義は二つの異なった方法で理解された。「主観的な」哲学的思考から経済的政治的文脈に注意を移行せよというマルクス主義者の要求は、この文脈を形作りコントロールする力を批判的に探求していることを、われわれに対して示すものとして読むことができる。この批判的なプロジェクトとしてのマルクス主義の理解は、いわゆる批判的な芸術に反映されていることがわかる。しかしマルクス主義は、単に批判的に現実を解釈する代わりに、現実の文脈を変化させることを訴えるものとして理解することもできる。ソヴィエトの共産主義は後者の結果、つまり革命と支配を意識してマルクス主義を読むことの結果として現れた。ソヴィエト連邦全体がある種のインスタレーションとして形成されたということができる。その芸術作品の境界はソヴィエトの領土の国境と一致している。この領土では、形成し変化させる支配者の創造および芸術の自由は、民主的な議論の自由に関して明らかに優位であった。ソヴィエト連邦の人々は最初から、彼らが住み移動していた芸術としての空間に登録されていた。こうして芸術の観点からのソヴィエトの状況

（11） Carl Schmitt, *The Concept of the Political* (Chicago: Chicago Universitiy Press, 1996). 〔カール・シュミット『政治的なものの概念』田中浩、原田武雄訳、未来社、一九七〇年。〕

についての考察は二つの異なる形式をとる。ソヴィエトの経験の核に存在する支配者の創造の自由と、芸術家の創造の自由の間に平行線を引くことが可能だった。芸術家は創造の自由を反映すると同時にそこに参加したインスタレーション作者だった。もしくは、公的にそして制度上ソヴィエトの権力者たちによって制定され特定の決まった形をとった後で、この創造の自由の具現化を批判的に考察することは可能だった。リシツキーは最初の可能性を抱き、カバコフは二つ目の批判的な可能性を抱いたと論じることができる。

リシツキーの作品の分析から始めよう。リシツキーは古い世界のゼロ地点が新しい世界の自由な創造に向かって移行していくものとしてスプレマチズムをみなしていた。この考えは、マレーヴィチが最初に彼の《黒の方形》とほかのスプレマチズムの作品を展示した展覧会のタイトル「0・10」に反映されていた。その展示には、ゼロ地点、つまり無と死を通り抜けた一〇人の芸術家が参加した。リシツキーは自分自身をそのような芸術家とは別と考え、ゼロの向こう側（もしくは、いわば、鏡の反対側）で、新しい完全に人工的な空間と形式の世界を創造することができると信じた。⑫

この信念は十月革命の影響である。当時の多くの芸術家と批評家にとっては、あらゆる明白な文脈も隠された文脈も含め、ロシアの現実そのものが革命によって完全にゼロ化されたように思われた。ロシアの現実はスプレマチズムがそれよりも前にたどったのと同じ道を進んだのである。生にとってもしくは芸術にとって、手のつけられていない文脈はない。黒の方形を通して、自然および歴史的な過去との断絶によって創造されたギャップを通して見えるものは何もない。芸術はそれ自身の文脈、つまりそれ自身がさらに機能するための社会的、経済的前提を創造しなくてはならない。リシ

ツキーは、マルクスとエンゲルスによって批判されたシュティルナーを強く思わせる言葉で、彼によれば組織され決められた労働の支配として理解される共産主義を、創造的で決められても組織されてもいない労働の支配として理解されるスプレマチズムと対比させる。そしてリシツキーは、創造性は決まった仕事よりもより早く動き、より効果的に機能するがゆえに、未来の共産主義はスプレマチズムに取り残されるだろうという確信を表明する。[13] しかしながら、リシツキーは組織されていない労働をマルクスとエンゲルスとは異なった方法で理解している。ロシア構成主義一般にとってと同じように、リシツキーにとっては組織されていない労働とはまさに組織化の仕事である。芸術家は組織者なので、彼は組織されない。組織された生産的な労働が発生する空間を芸術家が特別に創造する。

ある意味では当時ソヴィエトの芸術家にはそのような全面的な要求を進める以外の選択肢はなかった。アート・マーケットを含む市場は共産主義者たちによって排除されていた。芸術家はもはや私的な消費者と彼らの美的な趣味に直面することはなかったが、国家全体に直面した。したがって、芸術家にとってそれは全てか無かだった。しかしながら、すでに一九二〇年代初頭には、ニコライ・タラブーキンが当時はよく知られた彼のエッセイ「イーゼル絵画から機械へ」の中で、構成主

(12) *Эль Лисицкий. Супрематизм миростроительства* (1920) // *Формальный метод: антология русского модернизма:* в 3 т. / под ред. *Ушакина.* С. Т. 3. М.; Екатеринбург: Кабинетный ученый, 2015. С. 43–48.〔訳注〕

(13) *Там же.* С. 47–48.〔訳注〕

義の芸術家は実際の社会的生産の過程において造形の役割を果たすことはできないと主張した。構成主義の芸術家の役割は、むしろ工業生産の美を擁護し賞賛し、公衆の目をこの美に対して開かせるプロパガンディストの役割だった。タラブーキンが書いているように、芸術家は社会主義の生産全体をレディメイドの事物として見る者であり、社会主義の工業全体を良き美しき何かとして展示する社会主義者のデュシャンである。

リシツキーの芸術活動の後期においてはそのようなものがまさに彼の戦略だったと論じることができる。当時彼は様々な種類の展示を生み出すことに自らの努力をより一層集中させていた。これらの展示でリシツキーは、組織されたソヴィエトの生産が生じる社会政治的空間を視覚化しようとした。もしくは、いいかえれば、そうしなければ外部の観察者には隠され不可視のままだった組織する仕事を可視化しようとした。不可視のものを可視化することは伝統的に美術の主要な目的である。リシツキーが自分の展示をキュレーターである作者によって構成された空間として理解していたことは明らかである。その空間では、観賞者の注意は展示されたものから展示空間の組織そのものへと移っている。この点に関して、リシツキーは「受動的な」展示と「能動的」な展示の違い、もしくは今日言われるところの伝統的な展示とインスタレーションの違いについて語っている。リシツキーにとって受動的な展示はかつて行われたことを示すだけである。対照的に、能動的な展示によって、展示の理念一般が体現され、個々のアイテムは補助的な役割を果たす、完全に新しい空間が生み出される。このようにして、リシツキーはソヴィエトの建築の展示はそれ自体が建築における⑮ソヴィエト性を体現していなければならず、空間や光などを含めた全ての展示の要素はこの目

114

的に従うべきだと主張する。いいかえればリシツキーは自分自身を、彼の初期の「プロウン」（新
しいものの確立のプロジェクト）の延長であり実現として機能する展示空間の創造者とみなしていた。
その展示空間は全くユートピア的なものにはならず、ミシェル・フーコーによって導入された用語
を用いれば、ヘテロトピア的な空間となった。「能動的な展示」は、単に社会主義的現実と新しい
社会を創造する社会主義的労働の発展を描き再現するのみならず、むしろその全体性においてソヴ
ィエト社会をデザインするためのプロジェクトを提案しなければならない。一方で、共産党による
組織化の労働が再建され賞賛される。また一方では、リシツキーが組織された共産主義の労働の表
象をインスタレーション空間のスプレマチズムのデザインへと美学的に統合する。

ここでリシツキーは、モスクワのトレチヤコフ美術館とレニングラードのロシア美術館において
一九三一年から三二年にかけて開催されたマルクス主義理論家のアレクセイ・フョードロフ゠ダヴィドフとニ
コライ・プーニンによって開催された「能動的な展示」と、自分自身が競い合っていることに気づ
く。それらには「資本主義時代の芸術」もしくは「帝政期の芸術」のようなおきまりの退屈なタイ

（14） Nikolai Tarabukin, "From the Easel to the Machine" in *Modern Art and Modernism: A Critical Anthology*, eds. Francis Franscina and Charles Harison (New York: Harper and Row, 1982), pp. 135-42. [ニコライ・タラブーキン「イーゼルから機械へ」『最後の絵画』江村公訳、水声社、二〇〇六年、一〇七―一七三頁。]

（15） El Lissitzky: *Maler, Architekt, Typograf, Fotograf. Erinnerungen, Briefe, Schriften*, Sophie Lissitzky-Küppers (Hrsg.), Dresden, 1992, pp. 366ff.

トルが付けられていた。それらの展示はまるで、アヴァンギャルドの芸術実践の社会学的前提を明らかにするために創作された、現代の革新的なキュレーションされたインスタレーションのようだった。たとえば、マレーヴィチおよびほかの芸術家たちによる作品は、「アナーキズムはブルジョワの秩序の対極にある」というテキストが書かれた横断幕の下に展示された。ここでは、アヴァンギャルド芸術に同調するものの、単に来るべき新しい社会主義芸術への道の必要な段階としてしかそれを解釈しない芸術理論家たちの立場から、新しいアヴァンギャルド芸術を社会的、経済的、政治的に文脈づけるための現実的な試みがなされていた。まさにリシツキーの展示がスプレマチズムの空間デザインを共産主義の生産に適用したものとみなせるように、それらの展示は共産主義の組織する仕事をロシア・アヴァンギャルドの制作に適用したものとみなすことができる。今日の見方からは、誰がより早く先に進み、誰が後ろに残されたのか見分けるのは難しい。

このような社会学的志向をもったロシア・アヴァンギャルドの展示は非難されるべきものではなかったという事実は強調されるべきである。彼らはアヴァンギャルドの芸術作品の破壊や、それが公的な場で見られることの排除をもたらしはしなかった。⑯ それは有名な（悪名高い）ナチスの「退廃芸術」展とは根本的に異なっていたことを示している。後期資本主義期（もしくは帝政期、レーニンの意味での世界化した資本主義的秩序の時代）におけるロシア・アヴァンギャルドの文脈化は、マルクス主義が分析的な批判的方法として解釈するものと一致する。キュレーターたちは、ウラジーミル・フリーチェによって発展させられたマルクス主義の芸術社会学に従っていた。フリーチェは、資本主義の発達は美の概念や美についての美学的思索の実践を時代遅れのものにしたと強く主張し

た。真の芸術は機能が形態を規定する機械のデザインの中に見いだせる。資本主義時代の真の芸術家はそのような機械をデザインし機能させる技術家である。したがって、資本主義社会の芸術はこの機械化の過程を反映している。[17]それはゆっくりとだが決定的に、独立した活動としての芸術の廃止をもたらす。このアヴァンギャルドの社会学的解釈は、アヴァンギャルド自身が出現した文脈を変える運動の可能性を否定する。アヴァンギャルドは最初にアヴァンギャルド芸術を生み出した政治経済的文脈の中に書き込まれることになる。しかしアヴァンギャルドを後期資本主義的秩序の中に再び書き込むことは、展覧会のキュレーターたちによって、アヴァンギャルド批判としてだけでなくその正当化として理解される。ここで芸術のアヴァンギャルドは、ルネサンス、バロック、ロマン主義の芸術のように、その時代の正当な表現であると宣言される。これは、それらの社会学的な展示は反アヴァンギャルドとしては経験されなかったためである。アヴァンギャルドの芸術は、社会主義リアリズムが主要な芸術手法として公的に確立されたため、一九三〇年代半ばに制度的に弱体化させられた。ここで共産党によって組織された作品が、ついにスプレマチストの非組織的な作品に対して勝利をおさめたのだ。しかし共産党は、アヴァンギャルドと同じように主権者として作品に対して勝利をおさめたのだ。したがってフリーチェと彼の学派は通俗的な（言い換えマルクス主義を読解することを実践した。

(16) 次の文献で記述されている方法とは対照的である。Adam Jolles, "Stalin's Talking Museums," *Oxford Art Journal*, no. 28, pp. 425–55.

(17) Владимир Фриче. Социология искусства. Л.: Гос. изд. 1926. C. 204 далее.

れば批判的な）マルクス主義の表現とされ、ロシア・アヴァンギャルドの芸術家たちとともに権力の座から追い払われた。

ところで、リシツキーは発展したもしくは後期資本主義の文脈において自分自身について考えることは決してなく、むしろ共産主義社会の前衛の一部とみなしていた。しかしながら彼の芸術家としての態度は、マルクスとエンゲルスが思い描いたような共産主義社会の芸術家の役割とは全く調和しなかった。シュティルナーの組織されない仕事、つまり芸術作品の議論の文脈で、彼らは次のように書いている。

少数の人々に芸術的才能が排他的に集中し、それに関連して大多数の人々においてそれが抑圧されるということは、分業の結果である。ある社会状況のもとで、かりに全員が上手な画家になったとしても、だからといって独創的な画家が出現する可能性まで否定されるわけではない。したがってここでも「人間」労働と「唯一」労働との差異などまったくのナンセンスに転落するのである。いずれにせよ、社会がコミュニズムによって組織化されれば、芸術家が地域的、国民的な偏狭さに閉じこめられるようなことはなくなる。この種の偏狭さは純粋に分業から生まれたものである。また個人が特定の芸術に閉じこめられることもなくなる。そのような個人は、画家でしかなく、彫刻家でしかない。そもそもこうした名称からして、彼の社会的発展が偏狭であり、彼が分業に従属しているということを遺憾なく暴露している。コミュニズム社会には画家というものはいない。せいぜいで他のことと並んで、絵も描く人間がいるだけである。⑱

118

このようにマルクスとエンゲルスは、社会主義社会においては芸術家は社会のデザイナーもしくは政治的なプロパガンディストの役割を引き受けるだろうとは予想していなかった。むしろ彼らは、美の消費と観賞よりも美の生産を強調し、芸術が美の探求に回帰すると予想していた。共産主義社会では望めば誰もが芸術家になることができるが、専門家としてではなく自由な時間に〔芸術家に〕なることができるのである。それはクレメント・グリーンバーグにも共有された未来の芸術のヴィジョンである。事実、有名なエッセイ「アヴァンギャルドとキッチュ」の最後で彼は、国際社会主義、つまりトロツキー主義の勝利によって美と芸術を救済する可能性について語っている。マルクスとエンゲルスが、多くの芸術家が組織されていない労働から組織する仕事への跳躍に取り組むことになった自己強化（セルフエンパワーメント）の戦略を予見することができなかったのは明らかである。この自己強化こそが、二〇世紀初頭に現れた芸術のアヴァンギャルドの目標であった。しかし結局共産党によ

る組織する仕事は、スプレマチストによる組織する仕事よりも効果的であることが示された。党は芸術家の仕事を引き受け、それを組織したのだった。ソヴィエト国家は、ある点では専門家による芸術労働を組織する過程に、論理的な帰結をもたらした。マルクスとエンゲルスによれば、その過程はすでにブルジョワ社会において始まっていた。しかし同時にマルクスとエンゲルスによる別の予言もまた実現された。ソヴィエト時代の間に非公式の非専門的な素人による芸術活動が現れた。

それはソヴィエト社会のメンバーによって彼らの別の活動の中で実践された。この非専門家、素人の芸術は組織されていなかったが、同時に組織化しない芸術、反組織化の芸術でさえあった。事実、それはソヴィエト社会の内部には決まった場所を持たず、決まった目的、身分を確認できるような社会的役割を持たなかった。あるものは異論派と呼ぶこの非公式のソヴィエトの芸術は、アート・マーケットもしくは美術館のためではなく、友人たちの小さなサークルのために制作された素人の芸術だった。これらの状況のもとで素人芸術家の役割を選ぶことは、場所を選ばず、社会的な不在、もし望むなら真のユートピアを選ぶことを意味した。しかしまさにあらゆる明確な社会的政治的、もしくは経済的文脈を欠いていたために、そして私がゼロの社会的役割と社会的地位と呼ぶもののために、ロシアの非公式芸術はソヴィエト生活の隠された、無意識の日常的な文脈を可視化した。ある批判的分析的な意味においては、非公式なロシア芸術はロシア・アヴァンギャルドの芸術よりもマルクス主義だった。それは芸術家自身を自分の実践の「客観的」な文脈を宣言する「ゼロ」のメディウムへと変えた。

イリヤ・カバコフは自分の作品の中で、ソヴィエト時代のロシアの非公式芸術のこのゼロ状態とその社会的文脈を正確に宣言する。カバコフはまたもやマレーヴィチの《黒の方形》から始める。一九七〇年代初期、カバコフは「一〇の人物」という共通のタイトルのもとにアルバムのシリーズを制作した。これらのアルバムはそれぞればらばらの紙からなる本であり、認められも完全に保証されもしない仕事を持ち、社会の余白で生きている芸術家についての偽の伝記をイメージと言葉で描いている。アルバムの中のイメージは芸術家である主人公のヴィジョンとして解釈される。全て

のイメージには、それぞれの芸術家の様々な友人や親戚と思われる人々からの、文章によるコメンタリーが伴っている。もちろんこれらの孤独な田舎の芸術家である主人公たちは、ある程度カバコフ自身のアルター・エゴとして見ることができる。それにもかかわらず、これらのカバコフのアルバムの中の架空のクリエイターたちに対する距離をとった皮肉な扱いは決して単に同一化されているわけではない。実際、カバコフは主人公たちとの同一化と非同一化の間でのある種の揺れ動きを常に定期的に実践しているのである。

アルバムのイメージの芸術上の手法は、ソヴィエトの子供の本の中に見られる典型的なイラストレーションを特徴とする、慣習的な美学を思い出させる。それは一九世紀の挿絵入り本の伝統にほぼ直接に従っている。これはカバコフが習得し、巧みに実践したスタイルだった。これらのいくらかノスタルジックで時代遅れの美学は、そのイメージが素人芸術家の作品であることをより際立たせていた。素人芸術家は穏やかなプライバシーの中にささやかな個人的な夢の表現を見つけようとし、公的なソヴィエトの美術と西側のモダニズムおよびポストモダニズムの運動からは離れていた。

さらに絵に添えられた作り出された目撃者のコメントが様々な誤解の証拠を提供する。どんな芸術の形式であれ、とりわけ同時代の人々の目には、必然的に誤解にさらされる。しかし同時に、見識ある鑑賞者の目には、これらの素人芸術家による作品は二〇世紀のアヴァンギャルドの輝かしい歴史との多くの類似を示す。参照されるのは初期のシュルレアリスムから抽象芸術、ポップ・アート、コンセプチュアル・アートにまで及ぶ。それはほとんどまるで、カバコフの主人公たちがモダニズムの標準的な歴史から離れているにもかかわらず、偶然モダニズム芸術にぶつかるかのようである。

彼らのイメージは彼らの意思に反してモダンである。モダニズムをまさに無視するがゆえにそれらはモダンなのである。どのアルバムにおいても最後のイメージは、主人公の死を報せる白い紙のシートである。そしてそれぞれのアルバムの文章は、さらなる架空のコメンテーターによって与えられた、その芸術家の作品についてのいくつかの大まかな概要で締めくくられている。コメンテーターの見方は芸術家の遺産の最終的な評価の最終的な評価を委ねられた美術批評家のものを思わせる。

このシリーズの最初のアルバム《クローゼットのプリマコフ》（一九七一）における最初のイメージは、あからさまにマレーヴィチの《黒の方形》を参照した黒の四角形を表している。このイメージは、小さな少年がクローゼットの中に座っているときに目にする黒さとして解釈される。次のページではクローゼットが開き、少年が黒い四角形によって彼からは隠されていたものを見始める。

ここで四角形の役割がラディカルな方法で変化する。芸術のゼロ地点としての黒い四角形は、視覚世界全体のラディカルな還元の効果としてではなく、ゼロ地点において見えるようになるあらゆるヴィジョンの黒い背景として理解される。むしろそれは、隠蔽として、その背後に目に見える世界を隠した見通すことのできない表面として解釈される。これは芸術家によって創造されるユートピア的世界ではなく、日常生活の世界、芸術家の想像力によって生み出されるイメージが取り除かれるときに、それ自身が示す現実の世界である。カバコフの主人公はまたもや芸術のゼロ地点を通り抜けたが、創造的自由が示す現実の存在の「現実の」文脈を別の側で見出した。事実、この《黒の方形》の解釈は歴史的に見ても正確である。マレーヴィチは彼の最初のオリジナルの黒の方形を具象画の上に描いた。そしてしばらく後に、黒い絵の具の層はそれが覆っている形象の輪郭に沿っ

てひび割れた。

カバコフの最初の西側における主要なインスタレーションは、一九八八年にニューヨーク市のロナルド・フェルドマンギャラリーで展示された。それもまた《一〇の人物》と名付けられていた。インスタレーションの空間は典型的なソヴィエトの共同アパートのように作られた。そこではかつての住人が得体の知れないゴミを残して出て行き、それは実際に片付けられることになった。このインスタレーションと、カバコフの他の多数のインスタレーションを見て、ある批評家はカバコフの芸術は異なった家族が一緒に暮らさなければならなかったソヴィエトの共同アパートの現実を描いていると理解した。しかしながらそれらのインスタレーションのために制作された空間は、常に見捨てられた空間である。共同アパートで暮らし、制作した芸術家たちはいなくなった。彼らの生きた存在の痕跡と彼らが生活を送った文脈が見られるだけである。

カバコフの共同アパートは美術館のメタファーであると同時に、美術館に対する批判である。あらゆる美術館は死後の共同アパートである。そこに芸術家たちが集められ、彼らの死後もずっとともに留まることを運命づけられている。しかし伝統的な美術館は芸術家たちが共存するための人為的な文脈を作り出す。一方カバコフは、彼らの芸術実践の実際の生の文脈の記憶を共有するための人為的な文脈を作り出す。一方カバコフは、彼らの芸術実践の実際の生の文脈の記憶を保存しようとする。そしてそれはまさに芸術のゼロ地点であり、この文脈を可視化させ、記憶可能なものにする芸術家が不在であるということなのである。

見捨てられた空間と不在の芸術家という主題はカバコフの芸術にとって中心を占める。この消滅のモチーフはカバコフがモスクワで制作した最初のインスタレーション《アパートから宇宙へと飛

び立った男》（一九八五）においてすでに見ることができる。このインスタレーションは、ベッド
から直接宇宙へと飛び立った主人公によって残されたアパートを示している。彼は自分のアパート
の壁を覆うソヴィエトのポスターを鑑賞することで、そのような飛行に必要なユートピア的なエネ
ルギーを蓄積していた。彼はそれらのポスター、空っぽのベッド、そして破壊された天井を残して
いった。《一〇の人物》のインスタレーションの部屋の一つは、自分が描こうとしていたキャンバ
スの白い表面の中へと消えていった芸術家に捧げられている。描かれていないキャンバスと空っぽ
の椅子がわれわれが見るために残されている。別の部屋は、またしても明らかに芸術家である別の
人物によって、彼の死後に残されたゴミを提示している。ゴミは分別され、分類されているが、かつ
ての所有者のイメージはない。このようにしてカバコフの作品では、モダニズム芸術によって実践
され、ロシアのスプレマチズムに頂点を見出すことのできる自己還元の手法に論理的帰結がもたら
される。芸術家自身の遺体とそのイメージを消滅させるのみならず、芸術家自身も何の遺体も残すことなく消え
る。事物とそのイメージを消滅させた身体も消える。　芸術家を思い出させる唯一のものは、彼の
消滅の場面である。

そして組織されない芸術作品の個人的主体は消滅する唯一のものではない。組織された集団的仕
事の主体もまた消え、彼らの仕事場も放棄される。カバコフの巨大なインスタレーション《われわ
れはここに住んでいる》は、一九九五年にパリのポンピドゥー・センターで廃墟の中に存在する見
捨てられた巨大な宮殿の建設現場を提示した。この宮殿は明らかに、建設者たちによって「ハイ・
アート」の作品となることを企てられ、彼らの人生は崇高なる大建造物の創造のために捧げられた。

しかしそのうちの少ししか残されておらず、残ったものはほとんど見る者を魅了しない。カバコフが真の芸術作品として提示するのは、かつて建設労働者たちによって占拠された仮設のプライベート用の慎ましい宿、アルテ・ポーヴェラのインスタレーションを強く想起させる住居である。労働者が余暇を過ごしたかつてのクラブを観察し、それらをモダニズムの芸術作品として受け入れる機会もまた与えられている。われわれはその宮殿の建設者たちは実際に芸術家であると理解するが、自分の意思に背き、自分の意図を超えた芸術家だったのである。

このようにしてカバコフは、アヴァンギャルドによって確立された芸術とその文脈の関係の反転を実践する。アヴァンギャルド芸術は存在する文脈、すべてのもの、それらの表象をゼロ地点にまで還元する試みとして見ることができ、ゼロ地点に差しかかると新しい人為的な文脈を創造し始めた。カバコフはこの還元の戦略を反復する。芸術家である彼の主人公は自分自身を含むあらゆるものを還元する。しかしこの自己還元の行為の後でも、彼らは新しい世界の活動的な創造者にはならず、その代わりに世界から消える。その世界には最初から彼らの場所はなかった。まさにこのように芸術と芸術家をラディカルに不在にすることによって、その文脈が真に可視化され、それらが機能する現実の経済的、政治的、社会的そして日常の条件からそれらが独立していることを発見し、カバコフは、自己還元する架空の人物たちや消滅するモダニズムの芸術家をただ一つの理由のために発明した。それは個人の生と死の文脈を実演するためである。ゼロへの自己還元のみが、見捨てられた生の文脈をその全体性（<ruby>トータリティ<rt></rt></ruby>）において出現させるのではない。ゼロへの自己還元のみが、見捨てられた生の文脈をその全体性において出現させるので

ある。芸術家が芸術のゼロ地点へのラディカルな消滅を遂げることは、芸術の文脈を全体的（トータル）な文脈として提示することを可能にする。芸術における、または芸術を通した自己ゼロ化は幻想である。しかしこの幻想を追求することによってのみ、この幻想の可能性を含む芸術の条件が可視化されるのである。

第6章　クレメント・グリーンバーグ──芸術のエンジニア

『芸術と文化』の冒頭のエッセイ「アヴァンギャルドとキッチュ」（一九三九）は、おそらくグリーンバーグによってかつて書かれた最も有名なエッセイである。同時にそれは彼の最も奇妙なエッセイでもある。アヴァンギャルドを正当化し、アヴァンギャルド芸術をその批判から擁護するために書かれたことは明らかである。だが想像しづらいことに、主要な前提と理論的構成において文章はアヴァンギャルド主義ではない。初期アヴァンギャルド時代から始まる文章は、古く死んだものに抗して新しく生命力あるものを、過去に抗して未来を論じている。これらの文章はヨーロッパ芸術の伝統との根本的な決別を説き、場合によっては過去の芸術の物理的な破壊さえも説いている。マリネッティからマレーヴィチに至るまでアヴァンギャルドの芸術家や理論家たちは、新しい技術の時代への率直な賞賛を表明している。彼らは芸術の伝統を完全に放棄し、ゼロ地点、つまり根本的に新しい始まりの状況を作り出すことを切望している。彼らが唯一恐れていることは、十分根本的に伝統と決別し、十分新しいものになる意思を欠くこと、彼らの作品を過去の芸術といまだに結

びつけているものを見過ごし、それゆえに拒否され、破壊されることである。全ての歴史的アヴァンギャルドの芸術作品と文章は、このラディカリズムの競争によって決定されており、他人が見逃した何らかの過去の痕跡を見つけ、それらを完全に消去しようとする意思によって決定されている。

しかしグリーンバーグは、アヴァンギャルドは偉大なヨーロッパの芸術的伝統を継続させる特殊な様態、アレクサンドリアニズムの特殊な様態でさえあるという主張からエッセイを始める。彼はまさにこの継続性のためにアヴァンギャルドを賞賛する。グリーンバーグにとってアヴァンギャルドは新しい文明と新しい人間を創造する試みではなく、偉大なヨーロッパの過去から近代（モダニティ）によって受け継がれた傑作の「模倣の模倣」である。もし古典的な芸術が自然の模倣であるとしたら、アヴァンギャルド芸術はこの模倣の模倣である。グリーンバーグによれば、良いアヴァンギャルド芸術は昔の巨匠たちが自分の作品を制作するのに用いた技術を明らかにしようとする。この点においてアヴァンギャルドの芸術家は、個々の作品の主題にはさほど興味を持たず、芸術家がこの主題を扱うために用いる芸術的手段に興味を持つ目利きの美術鑑定家に比較しうる（なぜならば、グリーンバーグが述べているように、この主題は芸術家にとってはほぼ外側から、芸術家が生きている文化によって決定されているからである）。もはやグリーンバーグにとってアヴァンギャルドの芸術家は、実際のところ、先達が用いた芸術のテクニックを明らかにするがそれらの主題は無視するプロの鑑定家なのである。そしてアヴァンギャルドは主として抽象という手段によって制作する。それは芸術作品の「何を」を排除し、「いかに」を明らかにする。もはやラディカルで革命的な新たな始まりとしてではなく、むしろ伝統的な芸術のテクニックの主題化として理解される、このアヴァンギャ

128

ルド芸術の実践に対する解釈の転換は、アヴァンギャルド芸術の政治学に対する理解の転換に対応している。グリーンバーグは、芸術作品の純粋に形式的、技術的、物質的な側面に鑑賞者の注意を促す鑑定家の視点は、支配階級を代表する者、「常にある種の文化活動とともに行われる余暇と慰みを意のままにすることができる」者のみ得ることができると確信している。そしてそれはグリーンバーグにとっては、アヴァンギャルド芸術は、伝統的な芸術を歴史的に支援したのと同じ「裕福で文化的な人々」からのみ、経済および社会的支援を得るのを望むことができるということを意味する。このようにしてアヴァンギャルド芸術はブルジョワの支配層に「金のへその緒で」結びついたままとなる。

　マリネッティもしくはマレーヴィチのようなアヴァンギャルドの芸術家に対して、芸術の伝統を破壊する代わりにそれを継続していると言うことは、実際、彼らを侮辱することを意味する。そしてグリーンバーグはもちろんこれを知っている。ではなぜ彼はそこまで執拗にアヴァンギャルドは伝統的な芸術との決別ではなく継続であると主張するのか？　その理由は、美学的なものというよりも政治的なもののように思われる。グリーンバーグはここではアヴァンギャルド芸術そのものに興味はなく、もしくは芸術生産者としてのアヴァンギャルドの芸術家にさえ興味がなく、むしろ芸術の消費者の人物像に興味を持っている。グリーンバーグのエッセイが与える実際の問いは次のものりもグリーンバーグはアヴァンギャルド芸術の消費者と考えられるのか？　もしくはそれを別の言葉で言い換えれば、社会の上部構造の一部として理解されているアヴァンギャルド芸術の、物質的経済的土台を形成しているのは何なのか？

　事実、グリーンバーグはアヴァンギャルド芸術のユートピア

的な夢に興味を持つよりも、その社会経済的の土台をどのように保証するのかを心配している。この態度は、二〇世紀を通してマルクス主義の革命知識人を苦しめた問い――誰が革命の理念の物質および社会上の責任者になるのか、もしくは消費者になるのか――を読者に思い出させる。プロレタリアートが社会主義革命の実現をもたらす物理的な原動力となりうるという初期の希望は、かなり速やかに縮小し始めたことはよく知られている。グリーンバーグは、十分な教育を受けていない大衆が最初から芸術革命の消費者や物質的な責任者となりうることを期待していない。むしろ、彼は支配階級、つまりブルジョワジーが新しい芸術を支持すると期待することは理にかなっているとする。しかし一九三〇年代の歴史的現実によって、グリーンバーグはブルジョワジーはもはや社会的基盤の役割、質の高い芸術の経済的政治的支援者の役割を果たすことはできないという結論に至る。支配階級の確固とした優位性に保障されることによってのみ、質の高い芸術の優位性は保証されると彼は繰り返し述べている。支配階級が自分自身が大衆の興隆する力によって不安定となり、弱くなり、危険にさらされると感じ始めるようになったとき、最初にこの支配階級がそれらの大衆に対して犠牲にしようとするのは芸術である。現実の政治経済的権力を保つため支配階級は趣味の違いを消そうとし、社会の現実の権力構造と経済的不平等を隠蔽する、大衆との美的な連帯という幻想を作り出そうとする。グリーンバーグはまず始めにスターリン主義のソヴィエト連邦、ナチスドイツ、ファシズムのイタリアの文化政策の例を引用する。しかしまた彼は、大衆が階級の敵と視覚的なものに関して同一化することを避けるため、アメリカのブルジョワジーも文化的キッチュに関して大衆と偽りの連帯を持ち、美学的に自らを欺く同じ政策をたどっていることを間接的に

示す。結局、グリーンバーグはアヴァンギャルドとの関係に関しては、民主主義体制と全体主義体制の間に大きな違いを見出さない。どちらの体制も、支配するエリートとより多くの大衆との間の文化的統合という幻想を生み出すために、文化に関する大衆の趣味を受け入れる。近代のエリートは、大衆との文化的差異を露わにし、不必要に大衆を苛立たせることを望まないので、彼ら自身の際立って「高尚な」趣味を発展させようとはしない。このように近代の支配階級の側では自己に対する美学的な裏切りが行われることで、いかなる「真面目な芸術」に対する支持もなされないことになる。この点に関してグリーンバーグは明らかにオズワルド・シュペングラーやT・S・エリオットのような保守的なモダニズムの批評家にならっており、実際に彼らのテーマと特徴がグリーンバーグの著作の至る所で反響している。そしてこれらおよび同様の作者によれば、モダニティはヨーロッパ社会の文化的均質化をもたらす。支配階級は実践的、実用的、技術的に思考し始める。彼らは自分の時間や労力を鑑賞や自己研鑽や美的経験に費やすことを望まなくなる。グリーンバーグが何よりも恐れたのは、この昔の支配者としてのエリートの文化的凋落であり、エッセイの最後で来るべき国際社会主義の勝利――「今まさにわれわれの持っている全ての生きた文化の保存[1]」を保証する以上には新しい文化を生み出しはしない勝利――を曖昧に望む以上のことを表明している。このグリーンバーグのエッセイの最後の言葉は、歴史的に不可解だが極めて啓発的な方法で、これらのグリーンバーグのエッセイの最後の言葉は、歴史的に

（1）『グリーンバーグ批評選集』藤枝晃雄編訳、勁草書房、二〇〇五年、二四頁。〔訳注〕

同じ時代のあらゆるソヴィエトの出版物において、数えられないほど何回も繰り返されたスターリニズムの文化政策の主要原則を読者に思い出させる。それは、ブルジョワジーはファシストの規則に服従し、退廃的で破壊的なエリート主義のアヴァンギャルドを支持することによって世界の文化の遺産を売り渡したのだから、プロレタリアートの役割は新しい文化を作るというよりも、世界の文化がすでに作り出した最良のものを取り入れ、保証することだ、というものである。そして事実、グリーンバーグの技術の面での芸術の理解は、「人間の魂の技師」としての作家と芸術家という有名なスターリン主義の定義とそう違ってはいない。

グリーンバーグのエリート主義的態度は、とりわけ終戦後に西側の左翼から多くの批判を引き起こした。ある批評家たちは、グリーンバーグはアヴァンギャルドの解放的、革命的側面を無視したことを指摘した。もちろん彼らは正しい。しかし、アヴァンギャルドを過去の高尚な芸術と結びつけることで、グリーンバーグがアヴァンギャルドの新しい敵であるキッチュを発見したことは見過ごされるべきではない。グリーンバーグはアヴァンギャルドと非アヴァンギャルドの対比を脱歴史化することでアヴァンギャルドを徹底的に置き換えた。過去の芸術と未来の芸術の対比の代わりに、彼は近代、現代、そして現在の文化の文脈の内部での高尚な芸術と低級な芸術の対比を提示した。伝統的な歴史主義の枠組みに従えば、ルネッサンス、バロック、古典主義もしくはロマン主義が過去の歴史的時代の芸術的表明だったのと同じ意味で、アヴァンギャルドは近代性の芸術的表明である。そして歴史的なヨーロッパのアヴァンギャルドの芸術家たちがこの見方を共有していたことは疑いがない。グリーンバーグ自身、彼のエッセイの冒頭で、アヴァンギャルドの出現の前提条

件としての歴史の参照について語っている。同時に彼は、支配階級の芸術史しか記述しないこの歴史的な芸術の体制が継承されることで、フォーク・アートが無視されることにも触れている。グリーンバーグは、現代では大衆の芸術趣味はもはや無視できないと信じていた。したがって、グリーンバーグによって大衆趣味の芸術的表明として理解されるキッチュもまた無視することはできなかった。異なった歴史的体制の間の争いは、ここでは資本主義近代という一つの歴史的体制内での階級闘争に置き換えられている。「アヴァンギャルドとキッチュ」の真の達成は、グリーンバーグのアヴァンギャルドの理論ではなく、彼による特定の芸術体制としてのキッチュの発見にある。最良のマルクス主義の伝統の中でグリーンバーグは、抑圧された階級の芸術に注意を向け、たとえ彼自身のこの芸術への美学上の態度は極めて否定的であっても、この芸術を彼の文化の分析の中心に据える。「アヴァンギャルドとキッチュ」が、書籍『啓蒙の弁証法』の中でアドルノとホルクハイマーによって文化産業の分析の出発点として取り上げられているのは偶然ではない。今日でもわれわれの大衆文化に対する理解は、「アヴァンギャルドとキッチュ」に深く負っている。なぜならば、いまだに大衆文化と「高尚な」アヴァンギャルド芸術の対比があふれているからである。

もちろん、グリーンバーグ以前は、この大衆文化は近代の大衆文化の発達に反応した最初の著者ではない。しかしグリーンバーグ以前は、単に過去の文化的時代の芸術の遺物の寄せ集めとしてほぼ理解されていた。ひとたびアヴァンギャルド芸術が社会全体を取り巻く新しい芸術様式を創造したならば、芸術の遺物の寄せ集めはアヴァンギャルドの影響のもとで消滅するであろう。ヨーロッパのアヴァンギャルドは、芸術の進化の法則はそれらの技術および社会の進化と密接に結びついている

ため、これらの過去の名残の消滅は避けられないと信じていた。逆に、グリーンバーグはエッセイの中でキッチュは単に過去の時代の残滓ではなく完全にモダンな現象であり、実際にアヴァンギャルドそのものと同じくらいモダンであると論じた。グリーンバーグにとってキッチュはモダンな大衆の感性を反映し、大衆はまさにそのために過去の芸術よりもキッチュを好む。キッチュは、アヴァンギャルドよりも広い範囲において新しい技術と社会体制の産物として認識されなければならない。なぜならば、アヴァンギャルドは、キッチュがしているように単に過去の傑作を用いる代わりに、相変わらずそれらを分析しているからだ。実際、グリーンバーグはアヴァンギャルドの歴史的可能性に関しては極めて悲観的である。彼は、アヴァンギャルドのハイ・アートに経済的にも政治的にもますます見捨てられるとする。しかし同時にグリーンバーグはキッチュの可能性に関しては極めて楽観的であり、彼は、もし極めて不愉快で憎むべきアヴァンギャルドの競争相手であると、何らかの真の競争に参入する戦略において全く似ていない。しかし、キッチュとアヴァンギャルドはその目的と、アヴァンギャルドは単にそれを分析するだけである。キッチュは伝統的な芸術に取って代わるが、何らかの真の競争に参入する戦略において全く似ていない。キッチュはますます成功するとする。しかし、キッチュとアヴァンギャルドはその目的と、キッチュを明白な芸術現象と同一視することで、歴史的アヴァンギャルドが過去の芸術を分析する有効な方法を開く。このグリーンバーグによる特定の美学および芸術の領域としてのキッチュの発見なしに、ポップ・アート、コンセプチュアル・アートや様々な制度批判の形式は不可能だろうと論じることができる。たとえこれらの実践の代表者たちがグリーンバーグを批判するのを好んだとしても、そしてそれらの実践はグリーンバーグ自身

134

によっては支持されなかったという事実にもかかわらず、である。事実、グリーンバーグは、唯一のわれわれの近代性（モダニティ）の真の美学的表明として、真の伝統的芸術の後継者としてキッチュを再定義した。そして彼は、過去の偉大なる芸術の分析的で批判的な解説者の役割にまでアヴァンギャルドを縮小することで、アヴァンギャルドを再定義した。次の一歩は、この分析的アプローチを伝統的な芸術からその正当な後継者、つまりキッチュへと伝えることしかありえなかった。グリーンバーグの文章に見出せる理屈っぽい支持を伴った、大衆文化もしくはキッチュに対するこの批判的態度が、エリート主義で支配者であるブルジョワジーの尊大な非民主主義を反映する態度であるとして頻繁に批判されたのは偶然ではなかった。

しかし、アヴァンギャルドは真に革新的で創造的で、過去の芸術との予言的な断絶ではなく、ただの過去の芸術の技術的な分析でしかなかったというグリーンバーグに同意するつもりなら、この技術的分析的態度は支配階級の美的趣味を反映していると信じるのは、まだ難しい。支配層のエリートの趣味が一般的な趣味よりも洗練されていたとしても、彼らが芸術生産には興味がなく、芸術の消費にしか興味がないのは明らかである。事実、グリーンバーグのアヴァンギャルド芸術の定義は、大衆的であれエリートのものであれ、あらゆる可能な美的評価を超えたところにアヴァンギャルド芸術を据えた。グリーンバーグによれば、アヴァンギャルド芸術の理想的な鑑賞者は美的な喜びの源泉を、むしろ知識、芸術生産とその装置、メディア、技術についての情報の源泉としてアヴァンギャルド芸術に興味を抱く。芸術はここでは趣味の問題となることをやめ、真実の問題となる。この意味で、近代科学が自律的であり、あらゆる個人の趣味や政治的態度から独立

しているのとまさに同じように、アヴァンギャルド芸術はまさに自律的であると言える。有名なグリーンバーグの「自律的な芸術」は「エリート趣味」や「象牙の塔」の同義語ではなくなる。その

かわりに、そのような技法と知識を分析しおそらく習得することにも興味を持つ者なら、誰にとっても到達可能でためになる技法と知識についての単なる宣言となる。このようにして、グリーンバーグがアヴァンギャルドの芸術家は芸術家の芸術家であると言うとき、より現実主義的に聞こえる。

しかしこの完全に正しい洞察は彼を落胆させるように思われる。なぜならば、それはアヴァンギャルド芸術にいかなる堅固な社会的土台も約束しないからである。それは、革命は革命家たちにとってのみ興味深いというようなものであり、いくらか憂鬱ではあるがそれもまた真実でありうる。グリーンバーグにとって芸術家は、彼らが働いている社会の中に保証された場所を持たないボヘミアンである。グリーンバーグが誰が芸術のための真実のための技術であると理解される場合には、この種の趣味はマイノリ

とりわけ芸術の真実とは芸術のための技術であると理解される場合には、この種の趣味はマイノリティーのものだろうと推測するのはこのためである。もし伝統的な芸術もしくはアヴァンギャルド芸術を思い浮かべるならば、この答えは正しいと思われる。しかしこの推測は、キッチュのような芸術であっても、芸術が一般的に広がることにより、芸術の消費のみではなく芸術生産への大衆の参加が成長することを示すという事実を無視している。すでにロシアのフォルマリストたちのアヴァンギャルドの理論は、芸術作品の純粋な形式的および物質的な「作られ方」の分析として彼ら自身によって理解されていたが、グリーンバーグはそれを、芸術作品は技術によって世界に生み出されたものであり、それゆえそれらは車や列車や飛行機のような物と同じ用語で分析されるべきだと

いう事実を参照するのに用いた。この視点からは、芸術とデザイン、芸術作品とただの技術による生産物の間のどんな区別ももはや明らかではない。この構成主義および生産主義の視点は、ゆとりのある知識を持った鑑賞という文脈ではなく、生産に関して、つまり有閑階級のライフスタイルよりも科学者や労働者の活動に関わる点から芸術を見る可能性を開く。事実、アヴァンギャルドはただその効果のみを見せるかわりに芸術の技術を示すという点でグリーンバーグがアヴァンギャルドを賞賛するとき、彼は同じ理由づけの方向をたどっている。

後のエッセイ「文化の危機状況」（一九五三）でグリーンバーグは、最も重要な証言としてマルクスを引用しながら、生産主義的な文化の見方をいっそうラディカルに主張する。グリーンバーグは近代の産業主義が余暇の価値を低くしたと述べる。裕福な人でさえ働かなければならず、彼らは余暇を享受しても、自分が行ったことをプロデュースすることになる。これが、T・S・エリオットが彼の本『文化の定義のための覚書』で行った近代文化の診断についてグリーンバーグが同時に賛成も反対もする理由である。グリーンバーグは、近代の産業化は皆を労働へと駆り立てるため、余暇と洗練を土台とした伝統的文化は没落する時代に入ったという点でエリオットに同意している。しかし同時にグリーンバーグは書いている。「これらの条件のもとで私が考える唯一の文化の解決策は、その重力の中心を余暇から離し、労働の真ん中へと直接移すことである。」[2] たしかに、余暇を通して教養を身につけるという伝統的な理念を放棄することは、この理想をアヴァンギャルドの

(2) Clement Greenberg, *Art and Culture: Critical Essays* (Boston: Beacon Press, 1961), p. 32. ［訳注］

概念と結びつけるグリーンバーグの試み、つまり彼が「アヴァンギャルドとキッチュ」で着手した試みによって生み出された無数の矛盾から逃れる唯一可能な方法だと思われる。しかしたとえグリーンバーグがこの方法を見つけたとしても、彼は慎重にもそれに従わなかった。彼は提案した解決策についてさらに書いている。「私は私がその結果を想像できない何かを提案している。」そしてさらに述べる。

図式的で抽象的に思われるこの推測を超えて私は進むことはできない……しかしわれわれが産業文化の究極の結果に絶望する必要がないならば、少なくともそれは役にたつだろう。そして、われわれがシュペングラー、トインビー、エリオットが行う点で考えるのをやめなければならないならば、それはまた役に立つだろう。[3]。

「労働の真ん中に」位置するものとしての文化を想像することの難しさは、芸術作品と工業製品の間のロマン主義的な対比に起源を持っている。グリーンバーグを賞賛してもなお、この対比はグリーンバーグの技術や作られ方へと移行させた点でアヴァンギャルドを賞賛してもなお、この対比はグリーンバーグの著作を特徴付けている。これが、生産の過程を免除された支配階級のみが、芸術の技術的側面を鑑賞し、美的に理解するのに十分な余暇の時間があるという、いくらか反直感的な想定を彼が行った理由である。事実、この種の理解は、むしろ芸術生産に直接参加している人々に期待されるだろう。そしてもちろん、そのような人々の数は、近代が発展しているあいだ増え続け、最近では

138

急速に成長した。二〇世紀の終わりと二一世紀の初めに、芸術は新しい時代、芸術の大量消費の時代に続く大量芸術生産の時代に入った。この発展の時期は、キッチュの時代（グリーンバーグ）、「文化産業」の時代（アドルノ）、スペクタクル社会（ドゥボール）として、影響力ある理論家たちによって様々な形で記述されてきた。これは大衆のために作られた芸術の時代であり、大衆を魅惑することを求めた芸術の時代であり、大衆によって消費される芸術の時代であった。今日ではまず二つの発展を通して状況は変わった。その一つはイメージの生産と普及に関する新しい技術的手段の出現であり、もう一つはわれわれの芸術に対する理解の変化、何が芸術で何が芸術ではないのか区別するために用いられるルールの変化である。

　二つ目の発展から始めよう。今日われわれは芸術作品をそもそも個人の芸術家による手作業を通して生み出されるものとは同一視しない。むしろ芸術作品は、既存のイメージや物を選び、設置し、移動し、変化させ、組み合わせる効果とみなされている。そして当然それはまさに、世界中の何億もの人々が日常生活という文脈の中で毎日行っていることである。もちろん作者の死について語られ、そして主体性と志向性が脱構築された後でさえ、われわれは最初から芸術のプロジェクトとして美学的意図をもって行われさえすれば、これらすべての作業は芸術を生み出す作業として解釈しうると考えがちである。そしてまたわれわれは、大衆はそのような意図を持たず、美的効果をただ

（3）Ibid. 〔訳注〕

「無意識」に生み出していると推測する傾向にある。

しかし今日の大衆は、ビエンナーレや記録、関連するメディアの報道を通じて、先進的な芸術制作についておおいに知識がある。そしてもちろん、彼らは自分の芸術を意図的に制作する。フェイスブック、インスタグラム、ユーチューブ、ツイッターのようなソーシャル・ネットワークとコミュニケーションに関する現代の手段は、世界中の人々が自分の写真、ビデオ、文章を他のコンセプチュアリズム後の芸術作品と区別できないような方法で見せることを可能にする。そして現代のデザインは、同じ人々が自分自身の身体、アパートもしくは仕事場を芸術的なオブジェやインスタレーションとして形作り、経験することを可能にする。これは、現代美術が決定的に大衆文化の実践となったこと、さらに言えば、今日の芸術家は芸術の消費者たちが、何よりもアート・プロデューサーのような多くの芸術理論家、もしくはデュシャンのような芸術家たちが、モダンアートの実践のアクチュアルな領域としての近代的な日常生活に繰り返しわれわれの注意を引きつけることを試みたにもかかわらず、この共有された芸術実践の日常のレベルは見過ごされていた。極めて長い間、ロシアのフォルマリストの中で生活し仕事を実践していることを意味している。今日では芸術家は芸術実践をかつての時代の芸術家が宗教もしくは政治を公衆と共有したように、今日では芸術家は芸術実践をわれわれの時代には日常生活ははるかに芸術的になり、演劇化され、デザインされるようになった。

芸術家になることは、特権的な運命をやめることであり、その代わりに芸術家は公衆と共有する。芸術家になることは、特権的な運命をやめることであり、その代わりに芸術家は最も親密な日常のレベルでの社会全体の代表者となった。

したがって現代人は、仕事の過程に参加し、かつ特定の量の余暇の時間をも持つことで、部分的

にはアート・プロデューサーとして、部分的には芸術の消費者として実践を行うということができる。それは、その人が曖昧な方法で芸術に対して反応することを意味する。一方では、プロデューサー、したがってアート・プロデューサーとしてそこから学び、真似し、変形しもしくは拒絶する目的で芸術の技術的側面に注意を向ける。この意味で現代の人間は必然的にアヴァンギャルドの視点、つまりその技術性や作られ方はどうかという視点から芸術を見る。しかし一方で、現代の人間は、芸術の技術に多くの注意を払わずに余暇に単純に芸術の効果を楽しむこともできる。言い換えれば、この芸術をキッチュとして享受することができる。したがって、グリーンバーグによって導入されたアヴァンギャルドとキッチュの区別は二つの異なった芸術の領域、タイプ、もしくは実践を記述してはおらず、むしろ芸術に対する二つの異なった態度を記述しているといえる。どんな芸術作品、そしてどんな物も、この問題に関してはアヴァンギャルドとキッチュの二つの視点から理解し見ることができる。第一の場合には技術に興味を持ち、第二の場合には効果に興味を持つ。もしくは、第一の場合にはアート・プロデューサーとして芸術を眺め、第二の場合には芸術の消費者として芸術を眺めるという違った方法で興味が示される。そしてこれらの二つの異なった態度が、近代社会の階級構造に根ざしていることはあり得ない。なぜならば、近代社会では、皆が働かなければならず、皆がいくらかの余暇をもつからである。したがって、われわれの芸術の理解は永遠にアヴァンギャルドの態度とキッチュの態度の間を移動しているのである。グリーンバーグがマクロな文化として記述した対比は、事実、現代社会のそれぞれ個人のメンバーの美的感覚を明確にしているのである。

第7章 リアリズムについて

芸術の文脈においてリアリズムという単語は、二つの異なった伝統に関連して、少なくとも二つの意味を持つ。最初の意味は、模倣、写実主義、自然主義の絵画および彫刻の伝統のことである。この点ではリアリズムは、われわれの「自然」で無知で技術の装備のない眼差しに対して事物がそれ自体を提示する、世界の事物の模倣的な表象を意味する。多くの伝統的なイメージ、たとえばイコンは、非リアリズムであると思われる。なぜならばそれらは、「他のもの」や通常目に見えない世界を提示することを目的としているからである。近代の芸術作品は、われわれを世界の「本質的な核心」もしくはその「主観的なヴィジョン」に直面させることを目的としており、それもまたわれわれにはリアリスティックなものとして認識されてはいない。顕微鏡や望遠鏡の助けを借りて制作された絵を見るとき、われわれはまたリアリズムとは言わないだろう。リアリズムの芸術は、あらゆる宗教的哲学的ヴィジョンや思索、また技術的に生み出されたイメージをまさに拒絶しようとし、その代わりに平均的で普通で世俗的な世界の見方を生み出そうとすることとして定義される。

しかしこの再生産は、時間の流れから物の特定の状態を取り出すという、ある「非リアリスティック」な側面を持っている。

この意味で、模倣的で具象的なリアリズムは、もし芸術として提示されなければ見えないままにとどまっているであろうものを見えるようにする。なぜならばそれは物質の流れ（フロー）の内側に存在しており、無限で滅びるべきものであり、定期的に形を変え、短い間のみしか見えないからだ。またわれわれは、物を自分自身の実践的な目的のために使用するとき、物やその特別な「物性」を見過ごしがちである。真に物を見るためには、われわれはそれらを使用するのをやめ、それらを鑑賞し始めなければならない。いいかえれば、唯物論時代における芸術の役割は、物を見えるようにすることである。したがってハイデッガーに従えば、われわれの世界におけるそもそもの物の存在様態は実用的なものである。物は第一に道具として現れる。われわれは物を使用する。使用は物の真実であるが、世界におけるわれわれ自身の存在の真実でもある。むしろ。科学は、物の通常の日常的な使用もしくはこの使用の様態という視点からは物を見ない。われわれ自身の物の通常の使用を示し、そのようにして世界におけるわれわれの存在の仕方についての真実を告げるのが芸術である。ハイデッガーが用いる、ゴッホの絵の中の一足の靴という例はよく知られている。靴は使い古され、擦り切れているようにさえ見える。そしてそれは、それらが使用された世界、それらが使用された方法を開示する[1]。靴の絵画はその「物性」を示すのみならず、何らかの他の技術的道具の芸術的表象をもまた示している。芸術もまた、通常はわれわれにとっては技術の原材料として機能する、自然のものの物性を示すことができる。ここでハイデッガーは、

144

（キュビズムにおけるように）、着古され、いたみ、外観を損なわれ、破壊されたものとして、そして（もしくはデュシャンのレディメイドの実践のように）機能しなくなったものとして物を示すモダンアートの傾向を考察する。

しかし他の物を可視化させる芸術作品は、世界における物としてのそれ自身の可視性を失う。具象的で模倣的な芸術作品を見ると、われわれは作品自体の物性を必然的に見落とす。そしてまた、その可視性を保証する芸術作品の制度的な枠組みをも見落とす。芸術作品は、いくらか逆説的な方法で、それ自体が相対的に不可視である、もっとも普通の物よりも見えなくなる。しかし制度化された芸術作品は通常の物と運命を共有することはない。なぜならば、それらの芸術作品はよりよく保護されるからである。この点で芸術作品はむしろ金や貴重な宝石で作られた贅沢品と比較しうる。贅沢なものはそれらが価値があるのであり（金や宝石）、芸術作品はそれらが存在していない（つまり、芸術作品はそれ自身とは異なるものを表象している）がゆえに価値があるから、芸術作品は違うと思われるかもしれない。しかし、保護され、特別なものという点では芸術作品は実際には同じなのである。そしてこの同一性によって芸術の具象の機能は徐々に衰える。もし芸術作品が流通し始め、第一に価値ある贅沢品として考えられるようになると、その具象の価値は衰え始める。今や芸術作品は芸術作品であるから価値があるのであり、それが何かを表象しているから

（1） Martin Heidegger, "The Origin of the Work of Art," *Basic Writings* (London: Harper Perennial, 2008). [マルティン・ハイデッガー『芸術作品の根源』関口浩訳、平凡社ライブラリー、二〇〇八年、三九―四六頁。]

ではない。こうして、具象的な芸術作品は、多かれ少なかれ他の物よりも可視的になるが、いずれにせよそれらとは異なっている。それは、ハイデッガーが、完全な、そして持続する可視性という目的、つまり伝統的な芸術制度を正当化する目的を通してのみ可視化する。芸術は物およびそれらの使用を可視化するが、一時的に、閉鎖の後の開示を通してのみ可視化する。可視性は可能であるが、一時的にのみ可能である。ハイデッガーにとってアート・ビジネスはこの閉鎖の兆候である。芸術作品は価値があり保護されるものとして流通するが、この芸術作品が鑑賞者に提供する世界の開示は閉鎖したものになる。②

われわれは代議制民主主義のシステムのもとで同じことを経験している。われわれは選挙の時にしか選出された人物たちに自分自身を同一化しようとしない。翌日には選出された人物たちによってすでに裏切られたように感じる。具象的リアリズムもまた裏切る。写実主義の芸術作品は大半の物の運命を反映するが、それを共有しないからあてにならない。あらゆる物もしくは大半の物の運命を共有することとは、それらが滅び、崩壊し、消滅するという展望を共有することを意味する。そしてそれはまた、程度の低い可視性を得ることを意味する。デカルトが記述したように、明晰で明確な思考は存在する。しかし物はそうではあり得ない。それらの物性を一時的にでも見えるようにすることとは、それらの物を裏切ることである。

こういう理由で、芸術作品にとって物の真実を明らかにできるということは、それらを表象することではなく、むしろその運命を共有することとなる。ここで直接的なリアリズムを、直接民主主義そして直接行動とのアナロジーによって語ることができる。ロシア・アヴァンギャルドの芸術家

146

と理論家が彼らの芸術のリアリズムについて語ったのは、まさにこの意味においてである。同じ意味で、アレクサンドル・コジェーヴはカンディンスキーの絵画の、具体的で客観的な性質について述べた。それらの絵画は、他のものと同様に、世界における自律的なものとして客観的に創造されている[3]。そしてそのようなことは、芸術作品がこの世界のあらゆる他のものと運命を共有するようにすることで、物質世界についての真実を語るという、まさにラディカルなアヴァンギャルドの目的なのである。これが、ラディカルなアヴァンギャルドが、物質の流れの中に浸り、消滅することから芸術作品を保護する、美術館やその他の伝統的な芸術制度を破壊することを望んだ理由である。芸術作品は、普通の物を危険にさらすのと同じ破壊の力に直面し、危険にさらされなければならない。アヴァンギャルドが伝統的にエリート主義として批判されるのは、極めて皮肉である。ラディカルなアヴァンギャルドは普遍的であることを望み、物のありふれた運命を共有することを望んだ。直接的な現実主義であり、直接民主主義であり、いわば超民主主義であることを望んだ。そしておそらくまたそれは、アヴァンギャルドが、ある程度の特権と保護と結びついた、安定と繁栄を好む一般的な気分との対立をもたらしたものである。真の革命の時代にのみ、普遍主義の、直接的な現実主義のアヴァンギャルドの衝動は、一般的な気分と一致する。しかしそういう時代は歴史的に稀である。

（2） Ibid. pp. 158-9.〔同書、五六―五八頁。〕
（3） Alexandre Kojève, *Les peintures concrètes de Kandinsky*, Paris: La lettre volée, 2002.

アヴァンギャルドの芸術家たちは自分の芸術作品を物質的な流れの中に投げ入れようとしていた。なぜならば、彼らはそれらの芸術作品が彼ら自身の可視性、安定性、長期間にわたる生存を保証することができると期待していたからだ。それはロシア構成主義、デ・ステイル、バウハウスの芸術家たちの希望であった。彼らは、幾何学は常に存在しつづけ、それ自身の権利を主張すると信じていた。最終的に、完全に人工的な方形、三角形、円形は、芸術の文脈で用いられる以前から、数学と科学の文脈において何世紀もの間うまく生き残ってきた。しかしカオスと不条理のようなことに関しても同じことが言える。オペラ《太陽の征服》（一九一三）は日常生活に対する創造的カオスの勝利を称え、ロシア・アヴァンギャルドの出発点ともなった。《太陽の征服》はアレクセイ・クルチョーヌィフによって書かれた次のセリフで始まる。「始まり良ければ全てよし。では終わりは？　終わりはないだろう。」(4)　ダダの芸術家もまた、彼らが主題化したようにカオスと不条理としての自分たちの芸術の未来を信じた。そしてカンディンスキーは、目に見えるあらゆるものに当てはまり、将来も常に当てはまるであろう形式の法則を発見したと信じていた。今日の観点からは、アヴァンギャルドの希望が正当だったのかそうでなかったのか断言するのは難しい。一方で、ますます多くの人々が、幾何学的アンギャルドの作品は結局美術館に着地した。しかし一方では、ますます多くの人々が、幾何学的に配置された都市空間の内部に住んでおり、しかもダダイズムの時代からカオスと不条理の優位が減少したとは感じられない。

　しかし自分自身の芸術作品が、あらゆるものに共通する運命を真に共有するようになるには、それらに低い可視性を与えなければならない。それらの芸術作品はスペクタクルとして成功している

わけでもスペクタクルとしての失敗でもない。スペクタクルおよびスペクタクル的なものに対する戦いは、とりわけ一九六〇年代の芸術に特徴的であり、ギー・ドゥボールの活動は最も有名なこの戦いの例である。概して、一九六〇年代の芸術に特徴的なハプニングやパフォーマンスは、参加者たちの親密なサークルのために行われた。この芸術は記録されたが（写真撮影され、録音され、ビデオテープに録画された）、しかし長い間物質的に損なわれていないわけではない。近年、芸術における可視性の低さは一種の例外であるが、同時にありふれたものにもなった。現代美術における可視性の低さは、（物の制作者というよりむしろ）イベント・プロデューサーとしての現代美術の性質の結果であるだけでなく、制作されたイベントのどんな特別な記録も、インターネット上では情報の流れの中で溺れるという事実の結果でもある。こうして、現代美術はその可視性の低さと一時的な性質を、世界のあらゆる他のものと真に共有しているのである。

　唯一の違いは、芸術家は個別の物とその可視性に対して責任を持つということである。物に対して「責任を持つ」ことは必ずしもそれらの創造行為に言及することではない。それは単に、「なぜある物はそのように存在しているのか」という問いに芸術家が答える準備があるということを意味する。概してこの責任に関する問いは、現代の宗教後の世界では構造的に回答不可能だとみなされている。われわれは事物、情報、経済的な出来事の流れについて、あたかもこの流れが中立的で、

（4）　Кручёных А. Стихотворения, поэмы, романы, опера. СПб.: Академический проект, 2001. С. 386.

誰も特にそれについて責任を持たないかのように語る傾向がある。ハイデッガーもまた存在それ自体によって提供される開示について語った。しかし芸術は、なぜ物がそのように存在しているのかという質問に対する答えとしての個人の責任を探すよう、われわれを挑発する。芸術家がわれわれに提供する物に対して個人的もしくは集団的に責任を負うことで、実際に芸術は政治的なものになる。そして芸術家はそのようにすることで、さらなる個人的な責任についての問いを選ぶようわれわれを挑発する。結局全世界はありうるかもしれない芸術行為の場であり、それは、行為を通してであれ、何もしないことを通してであれ、芸術が全世界に対して責任をとる可能性があるということを意味する。

第8章　グローバル・コンセプチュアリズム再訪

今日から見ると、一九六〇年代および七〇年代のコンセプチュアル・アートがもたらした最も大きな変化は次のことである。コンセプチュアリズム以後、もはやわれわれは芸術を、レディメイドの事物でさえ、まず個別の事物の展示や制作とみなすことはできなくなった。しかしこれはコンセプチュアル・アートもしくはポスト・コンセプチュアル・アートが何か「非物質的なもの」になったということを意味するのではない。コンセプチュアル・アーティストは個別のものから空間と時間におけるそれらの関係へと注意を移行させた。これらの関係性は純粋に空間的、時間的なものであるが、また論理的なものにも政治的なものにもなりうる。それらは事物、テキスト、写真による記録の間の関係性になりうるが、またパフォーマンス、ハプニング、フィルムやヴィデオといった、同じインスタレーション空間の内部で展示される全てのものをも含む。いいかえれば、コンセプチュアル・アートは基本的にはインスタレーション・アートとして特徴づけられ、個別の無関係なものを提示する展示空間から、それらのものの関係が第一に展示される、空間を包括的に理解するこ

とに基づいたものへの移行として特徴付けられる。

個々の名詞や動詞が文によって組織されるのと同じ方法で、ものと出来事はインスタレーション空間によって組織されるということができる。コンセプチュアル・アートの出現と発展において有名な「言語論的転換」が果たした重要な役割をわれわれはみな知っている。多くの他のものの中でも二、三のみ適切な名前を挙げるならば、ヴィトゲンシュタインとフランスの構造主義がコンセプチュアル・アートの実践に与えた影響は決定的である。この哲学および後にいわゆる理論となったものの、コンセプチュアル・アートに対する影響は、芸術の文脈におけるテキスト素材の使用に単純化することはできないし、理論的言説によって特定の芸術作品を正当化することへと単純化することもできない。話し言葉や書き言葉において意味を伝達するために言葉が文へと組織されるのと同じ方法で、イメージやテキストや事物の配置によって特定の意味を伝達するために、インスタレーションの空間それ自体がコンセプチュアリズムの芸術家によって考案され、組織されたのだ。形式主義的な芸術理解が支配的だった時代の後、コンセプチュアル・アートは、意味に満たされ、コミュニケーション的傾向を持つことを求める芸術実践を再びもたらした。経験的な実践を伝達し、物語を語るために、芸術は理論的な声明を作り始めた。このようにして、芸術が言語を使用し始めるというよりも、コミュニケーションの目的あるいは教育の目的すら伴いながら、芸術は言語として使用され始めた。

しかし意味とコミュニケーションを目指すこの新しい方向性は、芸術が何か非物質的なものになることを意味するのではなく、芸術の物質性が現実性を失うことを意味するのでもなく、もしくは

芸術のメディウムがメッセージへと溶解することを意味するわけでもない。事態は逆である。どの芸術も物質的であり、物質的でのみありうる。概念、プロジェクト、アイディア、そして政治的メッセージを芸術において用いる可能性は、まさに「言語論的転回」の哲学者たちが思考の言語学的性質と言語の物質的性質を主張したために、彼らによって開かれたのである。これらの哲学者たちは言語を操作し操る実践として思考を理解した。そして言語は彼らによって完全に物質——音と視覚的記号の組み合わせ——として理解された。いまやコンセプチュアル・アートの画期的な功績は明らかである。それは言葉とイメージ、言葉の秩序と事物の秩序、言語の文法と視覚的空間の文法が等価であること、もしくは少なくとも並行関係にあることを示したのである。

もちろん、芸術は常にコミュニケーションを志向してきた。芸術は外的世界のイメージ、芸術家の態度や感情、その時代における特徴的な文化的配置、それ自身の物質性やメディウムとしての性質を伝えた。しかし、伝統的に芸術の伝達機能はその美的機能に従属させられてきた。芸術は第一に美、感覚的な快、美的な満足の基準にしたがって、もしくは計算された不快さや美的なショックの基準にしたがって常に判断されてきた。コンセプチュアル・アートは、美学と反美学の伝統的な二分法、感覚的な快と感覚的なショックを超える実践を確立した。もちろんこれはコンセプチュアル・アートが形式の概念を無視してもっぱら内容と意味にのみ集中しているということを意味しているわけではない。しかし形式について思考することは必ずしも内容の征服、もしくは内容の忘却を意味するわけではない。コンセプチュアル・アートの文脈において、形式への関心は、伝統的な美学の点からというよりも、むしろ詩もしくは修辞の点で示される。優美で美しい理念の形式化と

言うこともできるが、それは、この形式化は、適切で説得力ある言語学的もしくは視覚的表象を、理念が見出すのを手助けすることをまさに意味する。逆に、その優秀さによって経験される。これが、コンセプチュアル・アートが明確で地味でミニマル志向の形式を好む理由である。そのような形式は理念の伝達により役立つからであって、美としてではなく、ぎこちなさとして経験される。これが、詩や修辞の観点からであって、伝統的な美学の観点からではない。コンセプチュアル・アートは形式の問題に興味を持つが、

まさにこの点に関して、コンセプチュアル・アートが到達した美学から詩学への変化についてしばらくの間考察するのは意味がある。美学的態度とは基本的に鑑賞者の態度である。哲学の伝統およよび大学の学問分野としての美学は、芸術と結びつき、芸術の鑑賞者の観点から、もしくは芸術の消費者とも言える観点から考察される。鑑賞者はいわゆる美的な経験を芸術に期待する。美的な経験は、美もしくは崇高の経験であるということをわれわれはカントから知っている。それは感覚的な快の経験となる。しかしそれはまた、「肯定的」な美学であれば備わっていることが期待されるあらゆる質を欠いた芸術作品によって引き起こされるフラストレーションや、不快さの「反美学的」な経験にもなりうる。美的な経験は、人間を現在の状態から美が支配する新しい社会へと導くことのできるユートピアのヴィジョンの経験にもなりうる。もしくは美は何らかの違った方法で美を形作るための、鑑賞者の視野を再形成する感覚可能なものの再配分となる。それは、特定の事物を見せ、かつては隠され、曖昧にされていた特定の声に接近することによって行われる。しかしそれはまた肯定的な美的経験が抑圧と搾取を土台にした社会の内部では不可能であることを示すこと

にもなりうる。そのような社会では芸術の完全な商業化と日用品化が、あらゆる可能なユートピア的な美的経験は、両方とも同等に美的に享受することが可能になるには、鑑賞者は美学に関して教育されていなければならない。この教育は、鑑賞者が生まれ、住んでいる、社会文化的な環境を必然的に反映する。いいかえれば、美学に関する態度は芸術政策が芸術消費に従属していることを前提としており、同様に、芸術の理論と実践が社会学的な観点に従属していることを前提としている。

確かに美学的な視点からは、フラストレーションを与えたり、鑑賞者の美的感覚を変える目的で制作された経験も含めて、芸術家は美的経験の提供者である。美的態度の主体が主人であり、芸術家は使用人である。もちろん、ヘーゲルが『精神現象学』でもっともらしく示したように、使用人は主人を操作しうるし実際に操作し、決して使用人のままではいない。芸術家が、教会もしくは伝統的な独裁権力の庇護の体制のもとで奉仕する代わりに、一般の公衆の使用人になったときも、この状況は基本的には変わらなかった。かつての時代、芸術家は、宗教の信仰もしくは政治権力の利益によって決定されていた「内容」——主題、モチーフ、ナラティヴなど——を提示しなければならなかった。今日では、芸術家は公衆の利益というトピックを扱うことを要求される。かつての教会もしくは独裁権力が彼らの信仰と利益が芸術家によって表現されるのを望んだように、今日の民主主義的な公衆は芸術表現の中に、それによって公衆が日常的に動かされる社会の課題、トピック、社会的論争、社会への期待を見出すことを望む。芸術の政治化はしばしば、芸術に単に美しくある

ことを要求するような純粋な美的態度に対する解毒剤とみなされる。しかし実際は、どちらの場合の芸術も鑑賞者もしくは消費者の観点から見られる限り、芸術の政治化はたやすく美化と結びつく。

クレメント・グリーンバーグは遥か昔に、芸術作品の内容が外部の権威によって指示されるときでも、芸術家はできる限り自分の技能と趣味を示すことができるし、その自由があると述べた。「何をすべきか」という問いから自由な芸術家は、純粋に芸術の形式的側面――「それをいかになすべきか」という問い――に集中することができる。これは「特定の内容が、公衆の美的感覚に対して魅力的で心に訴えるようにするには（もしくは魅力がなく嫌悪感を起こさせるようにするには）どのようにすべきか」ということを意味する。常にあることだが、芸術の政治化が特定の政治的立場を公衆に対して魅力的に（もしくは魅力的でないものに）することとして理解される場合、芸術の政治化は完全に美的な態度に従属することになる。そして最終的には、目標は特定の政治的内容を美的に魅力的な形式で包装することとなる。だが当然、現実に政治に参加する行為を通して美的形式はその現実性を失い、直接的な政治実践の名の下に放棄される。ここで芸術は、その目的を達したときには表面的となる政治宣伝として機能する。

事実このことは、美学的な態度が芸術に適用された時になぜ問題になるのかということを示す多くの例の一つにすぎない。実際には美学的な態度は芸術を必要とせず、芸術がなければはるかにうまく機能する。過去の教えではあらゆる芸術の脅威は自然の脅威と比べて見劣りする。美的経験に関していえば、平凡な美しい夕焼けとさえ比較に耐える芸術作品はない。そして当然自然と政治に関する崇高な側面は、小説を読んだり絵画を見ることによってではなく、自然災害、革命もしくは

戦争を目撃することによってのみ完全に経験することができる。実際これは、カント、ロマン主義の詩人たち、最初の影響力のある美学の言説に着手した芸術家たちによって共有されていた意見だった。彼らが主張したように、現実の世界は、科学的な態度や倫理的な態度と同じように、美学的な態度の正当な対象であり、芸術の正当な対象ではない。カントによれば、芸術作品は天才の作品、つまり芸術家個人の中および芸術家個人を通して無意識にはたらく自然の力の表明であるときにのみ、美的観賞の正当な対象になりうる。専門家の芸術は趣味と美的判断における教育手段としての役に立つ。この教育が完成された後で、芸術はヴィトゲンシュタインの梯子のように放棄されることが可能であり、主体は生そのものの美的経験に直面する。美学的な観点から見ると、芸術は何か克服されなければならず、克服できるものとして現れる。全てのものは美学的な観点から見ることができる。全てのものは美的経験の源泉となり、美的判断の対象となりうる。美学的な観点から見ることができる。全てのものは美的経験の源泉となり、美的判断の対象となりうる。美学的な観点から

しかし成熟した大人は芸術による美学的な教育を必要とせず、個人の感覚と趣味に依拠することができる。美学的な言説は、もし芸術を正当化するために用いられるならば、事実上それを弱める。

では美学的な言説は近代の間にどのようにしてそのような重要な地位を獲得したのかを、どう説明すべきなのか？　もちろん主な理由は統計的なものである。一八世紀と一九世紀を通して芸術に対する美学的考察が始まり、発達したとき、芸術家は少数派であり、鑑賞者が多数派だった。なぜ正当性がないと思われるような芸術が制作されているのかという疑問がある。つまり芸術家は彼らの生活費を稼ぐために芸術を作ると考えられていたのである。これは芸術が存在することについて

の適切な説明であるように思われた。問題は、なぜ他の人々は芸術を見なければいけないのかということだった。その答えは、趣味を形成し、美的感覚を発達させるためだった。芸術は視覚や他の感覚の学校だった。芸術家と鑑賞者の区別ははっきりしていて、社会的に堅固に確立されたものだった。鑑賞者は美的態度の主体であり、芸術家によって制作される作品は美的思索の対象だった。

しかし二〇世紀の初頭から、この単純な二分法は壊れ始める。

フェイスブック、ユーチューブ、ツイッターのようなネットワークを含む現代のコミュニケーションの手段は、他のコンセプチュアリズム後の芸術作品と区別がつかないような方法で、今日自分の写真、ヴィデオ、文章を文化の中に置く場所を世界中の人々に与えている。ウェブサイトの視覚的文法はインスタレーション空間の文法とあまりに違ってはいない。今日コンセプチュアル・アートは、インターネットを通して大衆文化の実践となった。ヴァルター・ベンヤミンが、大衆はキュビストの絵画のコラージュを受容するのは難しくても、映画のモンタージュはたやすく受容すると述べたのは有名である。映画という新たなメディウムは、絵画という古いメディウムでは困難なままである芸術の仕組みに接近することを可能にする。同じことはコンセプチュアル・アートにも言える。コンセプチュアル・アートやコンセプチュアル・アート以降のインスタレーション・アートを受け入れることが困難な人々でも、自分のインスタレーションのためにインターネットを使うことに困難はない。

しかし、世界中の何十万もの人々を含む、インターネット上でのセルフ・プレゼンテーションを芸術実践として特徴づけるのは正しいのだろうか？

コンセプチュアル・アートはまた、永遠に「何が芸術なのか?」という問いを投げかける芸術として特徴づけることができる。アートと言語の協働、マルセル・ブロータース、ヨーゼフ・ボイス、今日「拡張された」コンセプチュアリズムの枠組みの中に位置付けられる傾向を持つその他の多くの芸術家たちは、極めて様々な方法でこの問いかけ、答えた。それは第一に美学的な視点から問うことができる。われわれは何を芸術として同定するつもりなのか。そしてそれはどのような条件のもとでなのか。どのような種類のものをわれわれは芸術作品として認識し、どのような種類の空間を芸術空間と認識するのか? しかしわれわれはまた、この思索的で受動的で美学的な態度を放棄し、異なった問いを投げかけることもできる。積極的に芸術に参加するようになることは何を意味するのか? いいかえれば、芸術家になるとは何を意味するのか?

ヘーゲルの用語で言えば、伝統的な美学的態度は意識のレベル——われわれが世界を美学的に眺め理解する能力のレベル——に位置している。しかしこの態度は自意識のレベルには届かない。

『精神現象学』においてヘーゲルは、自意識は受動的な自己観察の結果としては現れないと指摘する。死にも通じる実存的なリスクを引き受ける状況や、対立における闘争を通して、われわれが他の主体によって危険にさらされるとき、われわれは自分自身の存在、自分自身の主体性に自覚的になる。こうして「美的自意識」について比喩的に言うことができる。それは、他者が住む世界を美学的に見るときではなく、われわれ自身を他者の眼差しにさらし始めるときに現れる。芸術、詩、修辞の実践は他者の眼差しに対するセルフ・プレゼンテーションに他ならない。それは危機、対立、そして失敗のリスクを前提としている。

ほぼ絶え間なく他者の眼差しにさらされるという感覚は極めて近代的な感覚であり、ミシェル・フーコーが外部の権力によって一望式の監視のもとに置かれる効果として記述したのは有名である。

監視の対象になる人数は、二〇世紀を通じて、人類の歴史においてかつてのどの時代でもにはは考えられないほど絶えず増え続けてきた。このどこにでも存在する一望式の監視は、われわれの時代にははるかに早い速度で拡大しており、インターネットがこの監視の主要な手段となった。同時に視覚メディアのグローバルなネットワークが出現し、急速に発達したことで、セルフ・プレゼンテーションと政治議論および行動のための新しいグローバルなアゴラが作られている。

古代ギリシアのアゴラにおける政治の議論は、参加者が直接的に生身で存在していることと見えることを前提としていた。今日では皆が、グローバルな視覚メディアという文脈の中で、自分自身のイメージ、目に見えるペルソナを確立しなければならない。単にゲームの「セカンド・ライフ」について語っているのではない。われわれは皆、コミュニケーションし、活動を始めるためには、ヴァーチャルな「アバター」、つまり人工的な生き写しを作らなければならない。現代メディアにおける「ファースト・ライフ」も同じように機能する。公の場に行き、今日の国際的な政治のアゴラで活動を開始することを欲するものは誰でも、個別の公的なペルソナを作らなければならない。今日では、受動的にイメージを鑑賞することだけにたずさわるよりも、多くの人々が積極的なイメージづくり、ブランド展開、もしくこの要請は政治的文化的エリートのみに当てはまるのではない。今日では、受動的にイメージを鑑賞することだけにたずさわるよりも、多くの人々が積極的なイメージづくり、ブランド展開、もしくは個別の公的なイメージ制作にかかわっている。

もちろんこの「自己生成的」（オートポイエーシス）実践は、一種の商業的なイメージづくり、ブランド展開、もしくはトレンドセッティングとして容易に解釈することができる。公の人間もまた商品であり、公の場

に行くことに向けてのあらゆる身振りが、無数の利益享受者と潜在的な株主の利益に役立つことは疑いない。この議論の路線に従えば、あらゆる自己生成的身振りを自己商品化の身振りとみなすことは容易であり、したがって、社会的な野心とその主導者の経済的関心を隠すためにデザインされた秘密工作として自己生成の実践の批判を始めることも容易である。しかし私が示そうとしたように、美学的な自意識と自己生成的なセルフ・プレゼンテーションが出現するのは、そもそも他者、社会、権力がわれわれから作ったイメージに反対する反応、必然的に論争的で政治的な反応である。あらゆる公的な人間はまず政治論争の内部で作り上げられ、この論争、攻撃と防衛のために剣と盾として作り上げられる。明らかに、プロの芸術家は最初から自己開示のプロである。しかし今日では一般的な人々もまた、いっそう美的に自分に対して意識的になりつつあり、いっそうこの自己生成の実践に巻き込まれている。

われわれの現代の性質はしばしば「生活の美学化」という曖昧な見解で記述され、定義されている。この見解が常に適用されることは多くの点において問題である。それはわれわれの「スペクタクルの社会」に対する純粋に受動的で思索的で美的な態度を示唆している。しかし、誰がこの態度の主体なのか？　誰がこのスペクタクル社会の鑑賞者なのか？　それは芸術家ではない。なぜなら、芸術家は論争的なセルフ・プレゼンテーションを実践するからだ。それは大衆ではない。なぜならば、彼らもまた論争的にであれ無意識的にであれ、自己生成の実践に巻き込まれており、純粋な思索のための時間はないからだ。そのような主体は神でしかありえない。しかし美的な自意識の見解と、詩的、芸術的実践は、世俗化され、神学的含意を取り除かれなければならない。美学化のど

の行為にも作者がいる。われわれは常に「誰が何の目的で美学化するのか」という質問を問うことができるし、問うべきである。美学の分野は平和な思索の空間ではなく、異なった眼差しがぶつかり、戦う戦場である。「生活の美学化」の見解は生活が特定の形式のもとに従属していることを暗に意味する。しかし私がすでに示そうと試みたように、コンセプチュアル・アートはわれわれに鑑賞の対象としてよりも、コミュニケーションの詩的な道具として形式を見ることを教えた。

芸術作品において、そして芸術作品を通して、創設され、伝達されるものとは何なのか？ それは科学によって作られ、伝達されるような客観的で非人称的な何らかの知識ではない。それは芸術においては、自己提示を通じて自意識に達し、それ自身と意思疎通をする主体性である。芸術家の姿が、近代の主体化の内的矛盾を典型的な方法で示すのは、まさにこのためである。実際、神の眼差しから世俗の権力による監視への変化は、今日的主題の中心において一連の矛盾する欲望と希望を生み出してきた。近代社会は完全なコントロールと透明性の幻想──オーウェルのタイプのアンチ・ユートピア的ヴィジョン──にとらわれている。したがって、近代的主体は自分の身体を完全に透明化することから守ろうとし、プライヴァシーをこの全体主義的な監視の危険から守ろうとする。社会政治的空間で働く主体は、自分のプライヴァシーの権利、つまり自分の身体を隠したままにする権利のために絶え間なく戦っている。一方で、世俗の権力に対して強力な一望式の監視によって透明化されるとしても、神の眼差しに対して透明化されることよりも完全ではない。『ツァラトゥストラはかく語りき』におけるニーチェの神の死の宣言の後には、このわれわれの魂の観察者の喪失についての長い嘆きが続く。近代の自己の透明化が過剰に思われる一方で、他方ではそれは不

162

十分にも思われる。もちろん、われわれの文化は神という観察者の喪失を埋め合わせる多大な努力をしてきた。しかしこの埋め合わせは単に部分的なものにとどまっている。どの監視システムもあまりに選択的である。それは見るべきもののほとんどを見過ごしている。それ以上に、そのようなシステムの中に蓄積したイメージは実際にはほぼ見られていないし、分析されても解釈されてもいない。われわれのアイデンティティを登録する官僚的な形式は、興味深い主体性を生み出すにはあまりに素朴である。したがって、われわれは単に部分的に主体化されているだけにとどまっている。

この部分的な主体化の条件は、われわれの内部に二つの矛盾する期待を生み出す。つまり、われわれはプライヴァシーを保ち、監視を減らし、われわれの身体と欲望を曖昧にすることに興味を持つと同時に、われわれは徹底的に透明化することを、つまり社会のコントロールの限界を超えた透明化を切望する。現代美術によって実践されているのは、この徹底した自己透明化を通した徹底的な主体化であると主張したい。この方法によって透明化と主体化は社会によるコントロールの手段ではなくなる。その代わりに、自己透明化は、その人独自の主体化のプロセスに対して少なくともある程度の主権があることを前提としている。モダニティの芸術は、通常の監視の実践を超えた、様々な自己透明化の技術をわれわれに示す。そこには社会的に必要とされるよりも多くの自己規律（マレーヴィチ、モンドリアン、アメリカのミニマリズム）、公衆によって求められるよりも多くの、そして微妙な自己主題化の戦略にわれわれを直面させる。しかし現代美術は、いっそう多くの、そして微隠され、醜く、もしくは曖昧なものの告白がある。そこには現代の政治の領域の中にアーティストが自分を位置付けることも含まれる。これらの戦略は、様々な政治参加の形式だけでなく、あらゆる

私的なためらい、不確かさ、そして普段は権威ある政治主導者の公的な人格の下に隠されている失望をも表明する可能性を含んでいる。ここでは芸術家の社会的役割に対する信念は、その役割の有効性に対する深い疑いと結びついている。このように私的な不安から公的な関与を分離する線を消すことが、現代美術の実践の重要な要素となった。ここでふたたび、いかなる外からの圧力および（もしくは）強化された監視もなしに、私的なものは公的になる。

これはとりわけ、芸術は社会学的な用語で理論化されるべきではないということを意味している。芸術的実践が芸術家のアイデンティティの「脱構築」として理解されるとしても、自然に与えられ、隠された「見えない」芸術家の主体性を参照することを、社会的に構築された芸術家のアイデンティティを参照することで置き換えるべきではない。芸術家の主体性とアイデンティティは芸術実践に先行しない。それらは結果であり、この実践の成果である。もちろん自己主体化は完全に自律的なプロセスではない。むしろ、それは多くの要因に依拠しており、公衆の期待はその要因の一つである。公衆はまた、人間の身体を社会に対して透明化することは部分的でしかありえず、信用できないことを知っている。公衆が芸術家に徹底化された可視性と自己透明化を生み出すことを期待するのはこのためである。したがって、自己透明化という芸術的戦略はゼロ地点から始まらない。芸術家は最初から、すでに存在する公衆に対しての自分の透明化を考慮に入れなければならない。しかし身体が視覚化される特定の文化的文脈次第で、同じ人間の身体が、全く異なった社会的に決定される主体化のプロセスにしたがうことがある。現代の文化的移民は誰でも――国際的なアート・シーンは移住した芸術家、キュレーター、アート・ライターであふれてい

るのだが――、異なった文化的、民族的、政治的文脈において、あるいはそれらを通して、どのように自分の身体が位置し主体化されるのかを経験する機会を数え切れないほど持っている。

しかしもし世界中の多くの人々が自己生成的な活動に巻き込まれているのならば、どうしてまだ特定の実践としてアートが語られるのか？　すでに述べたように、セルフ・プレゼンテーションの主要なメディウムとしてのインターネットの出現は、われわれはもはや芸術を生み出す「リアルな」芸術空間を必要としないという結論へとわれわれを導くかもしれない。そして過去二〇年間以上、機関としての芸術空間と私的な芸術空間は猛烈な批判にさらされてきた。もちろん、この批判には完全に正当性がある。しかしインターネットもまた、（初期にはしばしばそのようなものとして賞賛されたのだが）個人の自由の空間ではなく、何よりも企業の利益によってコントロールされる空間であることを忘れるべきではない。概して標準的なインターネット・ユーザーはコンピューターのスクリーンに集中して、インターネットのハードウェア――すべての、モニター、端末、ケーブルといったインターネットを現代の工業文明へと登録するもの――を見過ごしている。インターネットが、ある理論的思考において、非物質的な作品という夢のような考え、ポスト・フォード主義の条件などを生み出してきたのはこのためである。これらの考え全てはソフトウェアに関する見解である。インターネットのリアリティはそのハードウェアの中にある。

伝統的なインスタレーションの空間は、普通にインターネットを使用している間はいつも見過ごされているハードウェアを見せるのにきわめて適切な舞台を提供する。人は、コンピューター・ユーザーとして媒体との単独のコミュニケーションに没頭する。自己忘却、自分自身の身体に対して

無自覚な状態へとおちいる。訪問者にコンピューターとインターネットを公の場で利用する機会を提供するインスタレーションが果たす目的はいまや明らかである。人はもはや一つのスクリーンに集中するのではなく、あるスクリーンから次のスクリーンへと、あるコンピューターのインスタレーションから別のものへとさまよう。展示空間の内部で鑑賞者によって遂行される旅程は、インターネット・ユーザーの伝統的な孤立を弱める。同時に、ウェブや他のデジタル・メディアを用いる展示は、それらのメディアの物質的、物理的な側面――それらのハードウェア、それらが作られる材料――を可視化させる。このようにして訪問者の視野に入る機械装置全てが、デジタルの領域ではあらゆる重要なことはスクリーン上でのみ生じるという幻想を破壊する。さらに重要なのは、他の訪問者が鑑賞者の視野に迷い込むことである。このようにして訪問者は自分もまた他人に観察されていることに自覚的になる。

したがって、インターネットも制度としてのアート・スペースも、自己生成的なセルフ・プレゼンテーションのための特権的な空間とみなすことはできないということができる。しかし同時に芸術家は、この目的を達成するためにそれらの空間を、多くの他者たちの中で用いることができる。

たしかに、現代のアーティストは特別な芸術の場や空間の内側ではなく、むしろ特定の政治的および社会的な目標を宣言し追求しながら、グローバルな政治および社会の舞台で実行することをますます望んでいる。同時に彼らはアーティストのままである。「アーティスト」というプロブレマティックな資格は、拡大しグローバル化した社会政治的文脈の内部では何を意味するのか？　政治的主張を疑わしいものにし、政治活動を不十分にするスティグマとして理解する者もいる。なぜなら

ば、アートのシステムによって必ず盗まれるからである。しかし、失敗、不確かさ、不満足はアーティストだけの権利ではない。プロの政治家と活動家も、より大きくはないにせよ同じ程度それらを経験する。唯一の違いは、プロの政治家とアクティビストは不満足と不確かさを自分の公的な人格の陰に隠すことである。したがって、失敗した政治行動は政治的現実そのものの中で、最終的なもの、回復できないものにとどまる。しかし失敗した政治行動はアートにとっては良い作品になりうる。なぜならば失敗は、成功した時よりもはるかによく行動の背後で遂行する主体を明らかにするからだ。この行為の主体は「アーティスト」という肩書きを引き受けることで、専門的な政治においては普通で、必要でさえある自己隠蔽ではなく、むしろ自己の透明化を最初から目的としているという信号を送っている。そのような自己開示は悪い政治であるが良い芸術である。ここに芸術家による実践のタイプと非芸術家による実践のタイプの間の究極の違いがある。

第9章　近代と同時代性——機械複製とデジタル複製

現在のわれわれの時代は、少なくとも一つの点に関して歴史的に知られたあらゆる他の時代とは異なっているように思われる。かつて人類は自分自身の同時代性にこれほど興味を持つことは決してなかった、という点である。中世は永遠性に興味を持ち、ルネサンスは過去に興味を持ち、近代(モダニティ)は未来に興味を持った。われわれの時代はまずそれ自体に興味を持つ。世界中で現代美術館が急増していることは、このように今ここに鋭い関心が持たれていることの唯一の、しかし極めて明確な兆候である。同時にそれはまた、われわれは自分自身の同時代性について知らないという、広く行き渡った感情の兆候でもある。そして実際、グローバリゼーションのプロセスと、世界のあらゆる場所で起こっている出来事をリアルタイムで知らせる情報網の発達は、異なったローカルな歴史のシンクロナイゼーションをもたらす。われわれの同時代性はこのシンクロナイゼーションの効果であり、その効果は繰り返し驚きの感情を引き起こす。われわれを驚かせるのは未来ではない。われわれは自分自身の時代にほとんど驚いている。それはいくらか異常で不可思議に感じられる。

それは、現代美術館の中に入り、極端に異質なメッセージ、形態、態度に直面するときに経験する驚きの感情と同じである。それらは、今ここで起こり、われわれと同時代であるというたった一つの共通するものしか持っていない。未知の異常なものとして現在を共有するという経験は、近代からわれわれの時代を特徴づける。近代ではおなじみの過去から馴染みのない未来へと移行する瞬間として現在が経験された。近代と現代の違いを記述し解釈するには様々な方法があるが、私はこの違いを二つの複製のモードの対比として分析したい。つまり、機械による複製とデジタルによる複製である。ヴァルター・ベンヤミンによると、オリジナルなものとは単に現在が存在していること――今ここで起こる何か――の別の名前に過ぎない。したがって、オリジナルを複製するわれわれの異なったモードを分析することは、現在つまり同時代性を経験するわれわれの異なったモード、時間の流れと共存する異なったモード、時代の中でオリジナルな時代の出来事と共存する異なったモードを分析すること、そしてこの共存を生み出すために用いる技術を分析することを意味する。

機械による複製

エッセイ『複製芸術時代の芸術作品』の中でベンヤミンが完璧な複製の可能性、オリジナルとそのコピーを視覚的に区別することをもはや不可能にする複製を想定しているのは有名である。ベンヤミンはその文章で何度も繰り返しこの完璧性について主張している。彼は機械による複製を「最も完璧な複製」として語る。それはオリジナルの芸術作品の視覚的価値を変えることはないかもしれない。たしかに、当時存在した複製技術が、あるいは今日でさえ、本当にそのような完璧なレ

ルに到達したのか、もしくは到達できるのかは疑問の余地がある。しかしベンヤミンにとっては完璧な複製能力という理想上の可能性は、彼の時代に実際に存在していた技術的可能性よりも重要だった。彼が提起した疑問は「オリジナルとコピーの視覚上の区別が消滅することは、この区別自体の消滅を意味するのではないか?」というものである。

知ってのとおり、ベンヤミンはこの疑問に対し否定的に答えている。オリジナルとコピーの間の視覚的な区別の消滅、もしくは少なくともその消滅の可能性は、目には見えないが同じくらいリアルなそれらの間の別の区別——オリジナルにはアウラがあるがコピーにはないということ——を消し去ることはない。ベンヤミンにとってアウラは芸術作品におけるその外部の文脈との関係性のことである。オリジナルなものは特定の場を持っており、この特定の場を通してオリジナルなものは特殊で唯一のものとして歴史の中に書き込まれる。それに対しコピーは、ヴァーチャルで、場を持たず、非歴史的である。それは最初から潜在的に多様なものとして現れる。何かを複製することはそこから場を取り除くことであり、それを脱領土化することである。複製は場が決定されない循環のネットワークのなかに芸術作品を移す。次のベンヤミンの記述はよく知られている。

───

（1）Walter Benjamin, "The Work of Art in the Age of Mechanical Reproduction," *Illuminations* (London: Fontana, 1992).〔ヴァルター・ベンヤミン「複製芸術時代の芸術作品」『ベンヤミン・コレクション1 近代の意味』浅井健二郎編訳、筑摩書房、一九九七年、五八三―六四〇頁。〕

（2）Ibid., p. 214.〔同書、五九〇頁。〕

どんなに完璧な複製においても、欠けているものがひとつある。芸術作品の持つ〈いま－ここ〉的性質——それが存在する場所に、一回的に在るという性質である。［…］オリジナルのもつ〈いま－ここ〉的性質が、オリジナルの真正さという概念を形づくる。そしてまた他方では、この対象を今日まで同一のものとして伝えてきたひとつの伝統、という考え方は、真正さを基盤として成り立っている。③

したがって、オリジナルと視覚的に異なっているからではなく、場を持たず、その結果歴史に書き込まれないがゆえにコピーは正当性を欠いている。それゆえにベンヤミンにとって写真そしてとりわけ映画は、最初から機械的に生産され、場が決定されない循環を運命づけられているものとして、もっとも近代的な芸術形式なのである。この見方に従えば、複製技術の時代は何かオリジナルなものを生み出すことはできない。それは過去の時代から受け継いだ、オリジナルなもののオリジナリティを消去することができるだけである。

もはや今日の歴史的距離からはこの近代における本質的な非オリジナル性の主張はやや奇妙に思える。なぜならばオリジナリティの概念は近代文化と近代芸術、とりわけアヴァンギャルド芸術のまさに中心であるように思えるからだ。たしかに、真面目なアヴァンギャルドの芸術家は誰でも自分の芸術のオリジナリティを主張した。芸術としてオリジナリティが欠如していることは、もっとも最近の過去を含めて過去の模倣と理解され、モダニストとアヴァンギャルドの文化環境では完全に嫌われた。しかし芸術のアヴァンギャルドはオリジナリティの概念をベンヤミンが使用したの

とは全く違った方法で用いた。

ベンヤミンのオリジナリティの概念は明らかに自然の概念に由来する。ベンヤミンが素晴らしいイタリアの風景の中にいる経験を、「いま、ここ」を失うことなく複製することができないアウラの経験のモデルとして使用するのは偶然ではない。ここではオリジナルであることとは真似ができず、複製不可能であり、事実自然であることを意味する。なぜならば自然は技術的手段では真似ができず複製不可能だと考えられるからだ。したがって、たとえベンヤミンが自然を技術的に複製することができ、物質性と視覚的形式のレベルでは完璧に模倣可能であることを受け入れるつもりであるとしても、彼はまだなお、自然のアウラを複製することの不可能性、「いま、ここ」に書き込まれた自然を複製することの不可能性、望むならば出来事を複製することの不可能性を主張する。そしてオリジナリティのアウラは、複製のための技術的手段によって自然を大量に侵食することに対する抵抗の契機として機能する。

この近代の商業的大衆文化に対する抵抗の源泉として自然を求めることは、たとえば「アヴァンギャルドとキッチュ⑤」のクレメント・グリーンバーグや、後期のアドルノや彼の「文化産業⑥」の分析のように、同時代の他の重要な作家たちにも特徴的である。グリーンバーグはアヴァンギャルド

（3） Ibid., pp. 214-215. 〔同書、五八八頁。〕
（4） Ibid., p. 217. 〔同書、五九二頁。〕

を究極的には模倣的であると定義している。つまり、もし古典的な芸術が自然の模倣ならば、アヴァンギャルド芸術はこの模倣の模倣であるからだ。グリーンバーグによれば、このようにしてアヴァンギャルドは、たとえ変則的で直接的ではない方法であっても、自然との内的なつながりを保ち、技術的に生み出された文化としてのキッチュの攻撃からこのつながりを救う。アドルノもまた、「破壊された自然」の中と、人間と自然との調和がとれた真のオリジナルな統合へのノスタルジーの中に正当な芸術の起源を見つけることができると信じている。もっとも彼は同時に、そのような統合は幻想的なものでしかありえず、統合へのノスタルジーは必然的に誤解を招くことを主張するのだが。さらにアドルノは、たとえ単に破壊された状態での自然のものでしかなくとも、自然のミメーシスについて語る。これらの記述もまた全て、マルティン・ハイデッガーが⑦『芸術作品の根源』の中で用いた、テクネーとして芸術を定義する記述とそれほど違ってはいない。テクネーとしての芸術はピュシス（隠された自然）を明らかにし、それ自体を提示する。もしくはアドルノの用語を使用すれば、もともとの破壊された形式でそれ自体を提示する。これらの著者たちによれば、いまやそれは、オリジナリティ、アウラ、自然の調和、もしくは自然のもともとの不伏蔵性の喪失を示す否定的な形で、モダニティはオリジナリティと、つまり自然と関係することができることを意味する。

しかし芸術のアヴァンギャルドにとっては、オリジナルであることは自然と関わることを意味しない。したがってそれは、将来において真似できず複製不可能だが、歴史的に新しいだけであることともまた意味しない。これに関してはオリジナルなものの概念は著作権の拡大された概念として機

能していた。事実、新しいものの生産は最初から、それがのちに複製されることを前提としている。
これが、とりわけアヴァンギャルドの歴史が、誰が最初か、誰が何かオリジナルなものを創造した
か、そして誰がただの模倣者かについての際限のない口論の歴史である理由である。マリネッティ
からマレーヴィチもしくはモンドリアンへと至るラディカルなアヴァンギャルドは、単に否定的な
だけならば（ベンヤミンによってアウラの喪失と解釈され、アドルノによって破壊された自然と解釈され、
ハイデッガーによっては存在の伏蔵と理解された）自然との新しい関係を再確立することを望まなか
った。むしろアヴァンギャルドは新しい工業の世界の名において完全に自然と決別すること、新し
い非自然的な芸術と生活の形式を発明するという名の下に自然のミメーシスと決別することを望ん
だ。これが、アヴァンギャルドの主要な芸術手段が還元の操作であることの理由である。還元はも

（5） Clement Greenberg, "Avant-Garde and Kitsch," in *Art and Culture* (New York, 1961). 〔クレメント・グリーンバーグ「アヴァンギャルドとキッチュ」『グリーンバーグ批評選集』藤枝晃雄訳、勁草書房、二〇〇五年、二一—二五頁〕。

（6） Theodor Adorno and Max Horkheimer, *Dialectic of Enlightenment: Philosophical Fragments* (Stanford: Stanford University Press, 2002). 〔マックス・ホルクハイマー、テオドール・W・アドルノ『啓蒙の弁証法』徳永恂訳、岩波文庫、二〇〇七年〕。

（7） Martin Heidegger, "The Origin of the Work of Art," *Off the Beaten Track* (Cambridge: Cambridge University Press, 2002). 〔マルティン・ハイデッガー『芸術作品の根源』関口浩訳、平凡社ライブラリー、二〇〇八年〕。

っとも効果的な再生産の展望を開く。

機械による複製によって定義される近代（モダニティ）のパラダイムの中では、現在の存在は、ある瞬間、つまり革命の瞬間、アウラ的な還元の瞬間にのみ経験することができる。この瞬間はこの還元の結果を革命後に複製する道を開く。これが、近代が永遠に革命を切望する時代である理由である。それは歴史的過去と反復する未来との間にある純粋な現在の革命的な瞬間を切望する。この切望が永続革命論——革命の瞬間そのものを機械的に複製するヴィジョン——にその究極の表現を持つこともまた偶然ではない。

デジタルによる複製

　一見するとデジタル化は、テキストおよびイメージの正確で文字通りの複製を保証し、単に機械複製の技術的な改良バージョンに過ぎない他のよく知られている技術よりも、効果的に情報網の中の循環を保証するように思える。しかし、その複製と普及の過程で同じであり続けるのは、デジタルのイメージやテキストそのものというよりも、むしろデジタルデータとしてのイメージやテキストファイルである。だがイメージファイルはイメージではない。イメージファイルは目に見えない。デジタルイメージは、見えないデジタルデータである見えないイメージファイルを可視化させた結果である。したがって、（アナログな「機械による複製可能な」イメージが展示もしくはコピー可能であるのに対し）デジタルイメージは単に展示もしくはコピーされるのではなく、常に上演され、演じられることだけが可能である。ここでは、イメージは音楽の楽曲のように機能し始める。楽曲の楽

176

譜は楽曲と同じではない。楽譜は聞くことができず沈黙している。聴かれることで音楽は演奏される。デジタル化は視覚芸術をパフォーミングアーツに変えるといえる。

しかしこのデジタルによる複製が持つ上演の性質は、オリジナルとコピーの間の視覚的な同一性は保証されないこと、もしくは異なるデジタルによるコピーの間の視覚的同一性は保証されないことを意味している。ちょうど音楽の演奏が同じ楽譜による以前の演奏とは常に異なっているように、特定のユーザーがデジタルデータをスクリーンに表示させる際に適用するフォーマットやソフトウェアによって、デジタル化されたイメージもしくはテキストは常に新しい形式で現れる。デジタルデータの視覚化は常にインターネット・ユーザーによる解釈の行為である。ここで私はこのデータの内容、つまり意味の解釈ではなく、その形式の解釈のことを言っているのだ。そして、そのような解釈はどんな批判を受けることもありえない。なぜならば、オリジナルは見えず、それはオリジナルと視覚的に比較されることは不可能だからだ。機械による複製の場合には、オリジナルは目に見え、コピーと比較できる。そしてコピーは修正され、オリジナルの形式を歪める可能性は減る。だがもしオリジナルが目に見えないならば、そのような比較は不確かである。デジタルデータを視覚化するあらゆる行為はオリジナルとの関係に関しては不確かである。そのようなパフォーマンス自体がどれもオリジナルになるとすら言うことができる。デジタル時代の条件のもとでは、インターネット・ユーザーは、デジタル化されたイメージとテキストがコンピューターのスクリーン上に現れること、もしくは消えることに関して責任を負っている。デジタル化されたイメージは、われわれユーザーがそれらに特定の「いまここ」を与えない限り存在しない。それは、あらゆるデジタル

コピーはそれ自身の「いまここ」、つまり機械によるコピーが持たないオリジナリティのアウラを持っていることを意味する。こうして、オリジナルとコピーの関係はデジタル化によって根本的に変化した。そしてこの変化は近代性と現代性の裂け目の契機として記述されうる。

コンピューターのキーボード上での手を使う仕事によって、われわれはデジタルデータを現前させる。この行為は自然を含んでいる。なぜならば、それはわれわれの自然な身体を含んでいるからだ。対照的に、機械によるコピーは手作業では生み出されない。様々なファイルやリンクの名をクリックすることによって、それ自体は見えないデータを呼び出し、このデータに特定の形式とスクリーン上の特定の場所を与える。ここではハイデッガーの意味でのテクネーについて語ることもできる。そうしなければ隠されたままであるもの（ピュシス）を出現させるため、ユーザーはテクネーを用いる。この意味では、デジタル化を通した自然回帰だと言うこともできるだろう。なぜなら、複製する操作は手動で行われるからである。そして手で作り出されたコピーは、他の全ての手で作り出されたコピーとは必然的に視覚的に異なったものになるが、機械による複製は差異を消去することを運命づけられている。ところで、デジタル時代は自然への回帰を引き起こすのみならず、超自然への回帰をも引き起こすと主張したい。われわれは名前をクリックすることでデジタルファイルを開くが、かつての時代には精霊の名前を呼ぶことで彼らを呼び出したのだ。

今やわれわれはこの方法で、悪い精霊であれ良い精霊であれ、神であれ悪魔であれ、精霊をわれわれに見えるようにするのみならず、またわれわれ自身を彼らに対して見えるようにしている。そしてこれはまさに今日インターネットを使用し、見えないデータを呼び出すときに起こっているこ

とである。われわれもまた、われわれが呼び出す精霊にとって、可視化され、追跡可能なものにな
る。デジタル時代とは、何よりもまずリアルタイムでのデジタル監視の時代である。あらゆるデジ
タルデータの提示も、あらゆるデジタルによってコピーされたイメージの生産も、同時にわれわれ
自身のイメージの創作であり自己ヴィジュアル化の行為なのである。デジタルによるコピーを作る
ことで、私は自分自身のコピーを作っているのであり、私の個人用のコンピューターのスクリーン
の背後に隠れた、目に見えない鑑賞者にこのコピーを提供している。そして、これが機械による複
製とデジタルによる複製の根本的な違いである。機械による複製もまた、それを個人で使用するこ
とに対しては一定のコントロールを前提としている。しかしこのコントロールは統計的なものであ
る。販売された物品のコピーの数をたどることができ、それによって特定の目当てのグループの行
動をたどることができる。この場合観察者は市場である。しかし、観察者としてのマーケットは、
他と比べてもあまりに不特定である。それはまさに、オリジナルとコピー、そして同じオリジナル
の他のコピーを区別することが難しいからである。

　今日われわれは自然もしくはピュシスの領域のみならず、形而上学の領域にもまた戻っている。
実際、われわれは神による全面的なコントロールという中世の状況にほぼ戻っている。自然と神学
の代わりにわれわれはインターネットと陰謀論を手にしている。ニーチェが有名な「神は死んだ」
の一節で書いたように、われわれはわれわれの魂の観察者を失っており、それゆえ魂そのものも失
った。ニーチェ後、機械による複製の時代全体を通して、われわれは山ほど主体性を譲り渡すこと
について耳にした。ハイデッガーからは言語を使用する個人よりも、むしろ「言語が語る」ことを

聞いた。マーシャル・マクルーハンからは、メディアのメッセージは、このメディアを通じて伝達されるあらゆる個人のメッセージを崩し、壊し、変えることを聞いた。のちにデリダの脱構築とドゥルーズの欲望機械は、個人のメッセージを安定させる可能性についての最後の幻想を取り払った。近代のメディア理論によってコミュニケーションを統御することは主観的な幻想であることが明らかにされた。このように、メディアを通じてメッセージを組み立て、安定したものにし、伝達する能力を主体が持たないことは、しばしば主体の死として特徴付けられる。しかし、今やわれわれはもう一度総合的な観察者を手にしている。なぜならば、「ヴァーチャルな亡霊」もしくは「デジタルの亡霊」は個人によって追跡可能であるからである。この「ヴァーチャルな亡霊」は、われわれが部分的にのみコントロールできる、オフラインでの振る舞いのデジタルによる複製である。われわれの現代性の経験は、観察者としてのわれわれに対して事物が現前することとして定義されるのではなく、むしろ隠された観察者の眼差しに対してわれわれ個人の亡霊が現前することとして定義されるのである。

第10章　グーグル——文法を超えた単語

人間の生は世界との引き延ばされた対話として記述することができる。人間は世界に問いかけ、世界から問いかけられる。この対話は、われわれが世界に向けて、もしくは世界がわれわれに向けて問いかける正当な問いをどう決定するかによって、そしてそれらの問いに対する答えをどう明らかにできるかによって規定されている。もしわれわれが世界は神によって創造されたと信じているならば、世界は創造されない「経験的な現実」であると信じている場合の問いと答えとは異なった問いを投げかけ、答えを求めるだろう。そして、もしわれわれが人間は理性ある動物だと信じているるならば、人間は欲望の身体であると信じているときとは異なった方法でこの対話を実践するだろう。こうして、われわれの世界との対話は、その媒体（メディウム）と修辞の形式を規定する特定の哲学的前提に常に基づいている。

今日われわれは第一にインターネットを通して世界との対話を実践する。もし世界に対して問いたければ、われわれはインターネット・ユーザーとして振る舞う。そしてもし世界がわれわれに問

う質問に答えたいならば、コンテンツの提供者として振る舞う。両方の場合においてわれわれの対話の振る舞いは、インターネットの枠組みの中で問いが投げかけられ回答される方法と特定のルールに規定されている。目下インターネットが機能する際には、それらのルールと方法はグーグルによって支配的に決定されている。このようにして今日グーグルは伝統的に哲学と信仰が担っていた役割を果たしている。グーグルは最初に知られた哲学機械であり、「曖昧な」形而上学的イデオロギー的前提を、厳密に形式化され普遍的に適用可能なアクセスのルールに代えることによって、われわれの世界との対話を規定する。それゆえに、グーグルのオペレーションのモードを分析することと、とりわけその構造と働きを決定する哲学的前提を分析することが、現代の哲学的探究の中心となる。私が示そうとするように、哲学機械としてのグーグルは、哲学の歴史、とりわけ最近の哲学の歴史の中にその系譜を持っている。

グーグルの世界との対話のルールを考察しよう。それらのルールによれば、どの問いも単語もしくは単語の組み合わせとして形成されなければならない。答えは、この単語もしくは単語の組み合わせが検索機械によって発見される一連の文脈として与えられる。これはグーグルが、個々の単語もしくは一連の単語の意味に関する問いとして、正当な問いを決定していることを意味する。そしてグーグルは、この単語が現れる全てのアクセス可能な文脈を表示することで、この問いに対する正当な回答を定義する。ここでは全ての表示された文脈の総計が、ユーザーによって問われた単語もしくは一連の単語の真の意味として理解される。個々の単語の意味についての問い以外に、グーグルによって形成されうる質問はないので、この真の意味は現代の主題にアクセスする唯一可能な

真実として現れる。したがって真の知識そのものは、人類が最近扱った、全ての言語、全ての単語が出現した総計として理解される。

このようにして、グーグルは言語を個別の一連の単語へと徹底的に分解することを前提とし、それを成文化する。グーグルは通常の言語のルールや、文法への従属から自由になった単語を通してオペレーションを行う。伝統的には（たとえば、宗教的法悦や性的欲望のためではなく）言語を世界との対話の媒体として選択するとき、質問が正当であるためには、「人生の意味とは何か？」や「世界は高度な知能によって創造されたのか？」というような文法的に正しい文章の形式をとらなければならないと考えられていた。明らかにこれらの質問は、哲学的な教えや科学理論、もしくは文学的な物語といった、文法的に正しい言説によってのみ回答可能であり、回答されなければならない。

グーグルは、文法を超えた単語の寄せ集めとして機能する単語の集合体と言説を変えることで、あらゆる言説を分解する。この単語の集合体は何も「言わない」。それらはあれこれの特定の単語を含んでいたり含んでいなかったりするだけである。したがってグーグルは、文法の鎖、文法的に規定された単語のヒエラルキーとして理解される言語への従属から、個々の単語を解放することを前提としている。グーグルは哲学機械として、脱文法的な自由、あらゆる単語の平等性、ローカルで特定の単語の集合体から他のものへと、どの可能な方向へも自由に移る権利という信念に基づいている。この移動の経路が、グーグルによって示される際の、個々の単語の事実なのである。そしてこれら全ての経路の総計が言語全体の事実であり、単語に対する文法上の力を失った言語の事実

なのである。文法は言語が伝統的に単語の間のヒエラルキーを作り出す手段である。そしてこのヒエラルキーは、知識と真実に関しての伝統的な哲学の問いが機能したのと同じ方法を伝達し、決定すらした。対照的に、グーグルを通して問うことは、脱文法的な一連の単語の集合体、検索された単語が現われる単語の集合体を回答として前提としている。

実際、個々の単語の真の意味として真実を理解することは、厳密には哲学的に新しいことではない。プラトンはすでに「正義」や「善」のような個々の単語の意味を問うことを始めていた。プラトンはこうして、神話的物語やソフィストの言説の文法へと従属することから単語を解放するプロセスを開始した。しかし彼は、この意味は、純粋なイデアの超越的な空にしか場所を持たない、唯一無二の単語の集合体の中にのみ見いだせると信じていた。のちに百科事典と辞書が個々の単語の特別で規範的な意味を定義することを試みた。これらの百科事典と辞書は単語を言語から自由にする、歴史における次のステップだった。しかしまだここでは単語の自由は規範に規定された文脈での単語の使用に限定されていた。二〇世紀の哲学はこの解放のプロセスを促進させた。ソシュールとヤコブソンに始まる構造主義は、単語の規範的な使用から、生きた現代の言語の枠組みでの単語の現実の使用へと注目を移した。それは単語の解放へと向かう大きな歩みだったが、使用の規範的な現実という発想は基本的に手付かずのままであった。現行の、生きた現代の言語は、典型的な規範的な文脈となった。「日用言語」を探求するアングロ・アメリカの伝統に関しても同じことが言える。そして真の変化は、とりわけデリダの脱構築に始まるポスト構造主義から始まった。ここでは個々の単語は、道筋に沿って永遠にその意味を変えながら、

一つの文脈から他の文脈への移行を始めた。かくして、規範的な文脈を確立するあらゆる試みは無駄であることが宣言された。しかしこの移動は脱構築派によって、無限の経路を伴った、潜在的には無限の移動として理解された。そのため、単語の意味に関する全ての問いは回答不可能であることが明言された。

したがってグーグルは少なくとも二つの方法に関して脱構築に対する答えとみなすことができる。一方では、グーグルはトポロジー空間としての言語という同じ理解に基づいている。そこでは個々の単語は独自の経路にしたがう。その経路は、固定した、特権的で規範的な文脈の中に単語を位置づけるどんな試みも、規範的な意味に登録しようとするどんな試みも妨害する。その一方で、グーグルはそれにもかかわらず、それらの経路は有限であるという信念に基づいている。もちろん、文脈の数は無限であり、したがって計算も提示されることも有限の単語の経路も無限であることは想像できる。しかしこの種類の想像は、あらゆる文脈は、「リアル」になるためには特定の物質的な運搬者、つまり媒体を持たなければならないという事実を無視している。そうでなければそのような文脈は単なるフィクションであり、したがって、われわれが知識や真実を検索するにはふさわしくない。グーグルは、可能性としては無限だが、想像上のものでしかない文脈の激増を有限のサーチエンジンに置き換えることで、徹底的に脱構築へと変える、と言うことができる。このサーチエンジンは、単語の意味の無限の可能性を検索するのではなく、それを通して意味が決定される、実際に利用しうる一連の文脈を検索する。事実、想像の無限の遊戯は、あらゆる単語があらゆる文脈において生じる状況の範囲内にそれ自身の限界を持つ。そのよ

うな状況においては、すべての単語は意味において同一となる。それらは皆意味を持たずに一つの漂うシニフィアンの中へと崩壊する。グーグルは、実際に存在しており、すでに表示された文脈に検索を限定することによって、このような結果を防ぐ。異なった単語の経路は有限のままであり、したがって異なっている。どの単語もその意味を収集すること、つまり言語を通って移動する間にこの単語が蓄積し、単語の象徴的な資本として特徴づけられる文脈を収集することによって特徴づけられると言うことができる。そしてこれらの収集されたものは、「リアル」、つまり素材であり、また多様なものである。

グーグル検索の文脈では、インターネット・ユーザーはメタ言語学的な場に自分自身を見出す。たしかに、単語の文脈としてのインターネット上には、ユーザーはユーザーとして示されない。もちろん、自分自身の名前をグーグル検索することができ、この名前が現れるすべての文脈を手に入れることができる。しかしこの検索結果は、ユーザーをユーザーとしてではなく、コンテンツプロバイダーとして示す。同時に、グーグルは個人ユーザーの検索の習慣を追跡し、彼らの検索の実践から文脈を作り出すことをわれわれは知っている。しかしこれらの文脈は、第一に広告のターゲットにするために使われ、通常ユーザーからは隠されている。

ハイデッガーは存在の家として、つまり人間が住まう家として言語を語っている。このメタファーは言語を文法による構造として理解していることを前提としている。たしかに、言語の文法は家の建築の文法と比較することができる。しかし、個別の単語をそれら統語論上の配置から解放することで、言語の家は単語の集合体に変わる。人間は言語学上のホームレスとなる。言語使用者は、

単語の解放を通して、必然的に脱言語学的となる経路へと送られる。ハイデッガーが示唆したよう

に、単語の羊飼いであるよりも、古い言語学上の文脈、場所、領土を使う、もしくは新しいものを

生み出す単語のキュレーターとなる。このようにしてわれわれは伝統的な意味での単語について語

るのをやめる。その代わりに、様々な文脈、完全に沈黙し、純粋に操作的な、脱言語学的もしくは

メタ言語学的な実践のモードで単語を出現させたり、消滅させたりする。

この言語使用の根本的な移行は、肯定的な文脈と否定的な文脈がますます等価になることによく

反映されている。文法の崩壊と個別の単語の解放は、イエスとノーとの間の違い、肯定的な立場と

批判的な立場の間の違いを取るに足らないものにする。重要なことは、特定の単語（もしくは名前、

理論、出来事）が一つもしくは多くの文脈において現れるかどうかだけである。グーグル検索に関

しては、肯定的な文脈に現われても、否定的な文脈に現われても、同じ量の象徴的資本を単語にも

たらす。こうして、肯定と否定の基本的な言語学的オペレーションは取るに足らないものとなり、

特定の語が特定の文脈に含まれるか含まれないかという脱言語学的なオペレーションに取って代わ

る。それはまさにキュレーターシップの定義である。「キュレーター」という単語は、単語の集合

体としてテキストを扱う者を表す。キュレーターは、これらのテキストが何を「言っているか」で

はなく、これらのテキストにおいてどんな単語が現れるのか、そしてどんな単語が現れないかに関

心を持つ。

実際、この発展は、二〇世紀初頭の先進展的な芸術運動によって予言されていた。とりわけ、一

九一二年にフィリッポ・トンマーゾ・マリネッティによって、彼の統語論の破壊についてのエッセ

ーの中で予言されていた。そこで彼は統語論の鎖からの単語の解放を明確に要求している。ほぼ同じ頃の一九一四年、彼はパローレ・イン・リベルタ（「解放された言葉」）と名付けた単語の集合体の初期のバージョンを提案した。同じ時に彼は、ブルジョワ文化のヨーロッパの環境に衝撃を与え、撹乱することを狙いとした芸術および政治を意識的に実践し始めた。マリネッティはこの方法で否定的な自己プロパガンダとも呼ぶことのできるものを発明した。彼は、解放された言葉の時代には、公衆の嫌悪や憎しみの対象となることで、公衆の共感の対象であるよりも頻繁にメディアの中に名前が現れることになると理解していた。われわれは皆、この戦略がいかにしてグーグル時代の自己宣伝の標準的な戦略となったかを知っている。

文法から単語が解放される初期の別の歩みを、フロイトの言語の使用に見出すことができる。ここでは個々の単語は、ほとんどインターネットのリンクのように機能する。それらは文法上の位置から自分自身を解放し、他の無意識の文脈との繋がりとして機能し始める。このフロイトの発明は、シュルレアリストの芸術と文学によって盛んに用いられた。一九六〇年代と一九七〇年代のコンセプチュアル・アートは、単語の文脈および単語の集合体としてインスタレーション空間を生み出した。アヴァンギャルドの芸術もまた、文法的に確立された言葉の形式に従属することから、音の断片と個別の文字を解放することを試みた。「リアルタイムで」グーグル検索をたどるときにこれらの芸術実践が思い出される。検索機械は、検索された単語の文法的に正しい形式が現れる前に動き始める。

こうして、グーグルは、言語に対するメタ言語的な演算や操作のアプローチによって、先進的な

188

哲学の伝統よりも、二〇世紀のアヴァンギャルド芸術の伝統の中に自分自身を確立しているということができる。しかし同時に、グーグルの実践に挑戦するのはまさにこの芸術の伝統なのである。

言葉を解放する努力はまた、言葉の平等性を求める努力でもある。文法によって規定される一種の完璧な言葉の民主主義として言語を表明する。実際、単語の解放とそれらの間の平等性は、単語を普遍的にアクセス可能にもする。二〇世紀のアヴァンギャルドの詩と芸術はユートピア的なグーグルのヴィジョン、社会空間における解放された言葉の自由な運動のヴィジョンを創造してきたということができる。実際現実に存在しているグーグルは明らかに、この言葉の解放のユートピア的な夢を政治的技術的に実現しているだけではなく、また裏切ってもいる。

実際に、言語の真実、つまり全ての個別の単語の経路の完全な総計を明らかにするためにグーグルを使うとき、グーグルはあらゆる現実に存在している文脈を実際に表示しているのかどうかと問うことはできる。明らかにこの問いに対する答えは否定でしかあり得ない。第一に、それらの文脈の多くは隠されている。それらが訪問可能であるためには特別なアクセスが必要である。加えて、個別の文脈はグーグルによって優先順位がつけられており、ユーザーは通常、表示された最初の数ページに注意を限定する。しかし、最も重要な問題はグーグルのサーチエンジンそのもののメタ言

（1） Filiipo Tommaso Marinetti, "Les mots en liberté futurists," L'Age d'homme, Paris, 1987, p. 13ff.
（2） Ibid. pp. 40ff

語学的な地位に関連している。すでに述べたように、インターネットで検索するユーザーはメタ言語学的な立場で操作する。ユーザーは喋らない代わりに、単語と文脈の選択と、価値付けを実践する。

しかし、グーグルそれ自体もまた言語学的な表象からは逃れる。グーグルは言葉のキュレーターシップの行為でもある、事前選択と優先順位付けを実践する。インターネット検索を行う人は、文脈に対する自分の選択と評価が、グーグルのサーチエンジンによってもたらされた事前の選択と事前の評価の手順に基づいていることを知っている。ユーザーはグーグルが示すものしか見ることができない。このようにして、世界監視のモードの中で操作を行う、隠された（そして危険な可能性のある）主体性としてユーザーがグーグルを経験することは避けられない。もしグーグルが無限だったらそのような監視の思考はあり得なかっただろう。しかしグーグルは有限であり、したがって操作が疑われる。実際次の質問は避けられない。「なぜ文脈を表示したのは他のものではなくこれらなのか？」「なぜ他のものではなくこれらが検索結果の上位なのか？」「個人のユーザーの検索の実践を観察することによってグーグルが生み出す隠された文脈とは何なのか？」

これらの問いは、近年の知的な雰囲気をいっそう定義する現象と結びつく。私はここで形而上学の歴史における、政治的転回と技術的転回のことを言っている。形而上学の終焉については かつて多くが語られ、そして現在でもまだ語られている。しかし事実としては逆が正しいと主張したい。どのインターネット・ユーザーも言語の中にいないがゆえに、「世界の中」にいない。そしてグーグルは、メタ言語学的で形而上学的な主体によって操作された形而上学的機械として現れる。このようにし

われわれは形而上学の終わりではなく、形而上学の民主化と激増を経験している。確かに、どのインターネット・ユーザーも言語の中にいないがゆえに、「世界の中」にいない。そしてグーグルは、メタ言語学的で形而上学的な主体によって操作された形而上学的機械として現れる。このようにし

190

て、グーグル検索を行う主体は真実を求める戦いに巻き込まれている。それは一方では形而上学的な戦いであり、他方では政治的、技術的な戦いである。それはあれこれの特定の「言葉の上での」真実を求める戦いではなく、いいかえれば特定の文脈を求める戦いではないがゆえに、形而上学的な戦いである。むしろそれは、物質的に存在する全ての文脈の総計として理解されるような真実へとアクセスするための戦いなのである。それは情報の自由な流れ、全体的な社会空間の中での解放された言葉の自由な移動というユートピア的理想を求める戦いである。

しかし、この戦いは技術・政治的な戦いとなる。なぜならもし全ての単語が「形而上学的に」自由で平等であるとすでに認識されているならば、それらの単語を含んだり含まなかったりする全ての特定の事例は、政治的、技術的、もしくは経済的な権力の行為と同じものとして認識されるはずであるからだ。完全に自由な言葉というユートピア的なヴィジョンなしには、グーグルは不可能であろう。そしてグーグルを批判することもまた不可能であろう。言語がすでに単語の集合体へと変化している限りにおいて、あらゆる個別の単語の象徴的資本に関する問いが投げかけられるだろう。なぜならばこの場合においてのみ個別の単語の象徴的資本は、〔単語を〕含んだり含まなかったりする脱言語的実践の結果となるからである。「現実に存在している」グーグルは、ユートピア的グーグル――全ての単語の平等性と自由の概念を実現するグーグル――と呼びうる詩的な観点からのみ批判することができる。解放された言葉というユートピア的なアヴァンギャルドの理想は、多くの読者にとっては手に負えないような「難解な詩」を生み出してきた。しかし、情報の自由な流れに普遍的にアクセスすることを求める、現代におけるわれわれの日常的な戦いを規定するのは、

まさにこのユートピア的な理想なのである。

第11章　ウィキリークス──知識人の抵抗、もしくは陰謀としての普遍性

われわれの時代には、特定のアイデンティティや利害の名の下に抗議し、抵抗することに慣れるようになった。自由主義や共産主義のような普遍的なプロジェクトの名の下での抵抗は過去のものであるように思われる。しかしウィキリークスの活動は特定のアイデンティティもしくは利害のためではない。むしろ彼らは、情報の自由な流れ〔フロー〕を保証するという一般的で普遍的な目標を持っている。こうしてウィキリークスという現象は、普遍主義の政治への再導入を示している。この事実のみがウィキリークスの出現を極めて重要なものにしている。われわれは、普遍主義的なプロジェクトのみが現実の政治的変化をもたらすことを歴史から知っている。しかしウィキリークスは普遍主義の回帰を示すのみならず、ここ数十年の間に普遍主義という観念が受けてきた重大な変化をも示している。ウィキリークスは政党ではない。それは、「精神的」もしくは政治的に人類を統合するようデザインされた、社会や政治のプログラムもしくはイデオロギーについての普遍主義的なヴィジョンを提供するわけではない。むしろウィキリークスは、どんな特定の具体的な内容にも普遍的

193

にアクセスすることを可能にする技術的手段の総体を提供している。ここでは理念の普遍性はアクセスの普遍性に取って代わる。ウィキリークスは普遍的な政治プロジェクトではなく、普遍的な情報サービスを提供している。ウィキリークスのエートスとは、グローバル化され普遍化された、市民の行政サービスのエートスである。

ジュリアン・バンダは有名なエッセイ『知識人の裏切り』（一九二七）の中で、このエートスによって定義される新しい普遍的な階級とともに、このエートスを巧みに記述した。彼はこの階級のメンバーをクラークと呼んだ。「クラーク」という単語はしばしば「知識人」と訳される。しかし、実際バンダにとっての知識人はクラークのエートスを裏切る者である。なぜならば、知識人は普遍的なサービスの義務よりも、自分の考えの普遍性を好むからである。真のクラークは、いかなる特定の世界観にも関与せず、最も普遍的なものにさえ関与しない。むしろクラークは、他者が他者自身の特定の理念と目的を実現することを助けることによって他者の役に立つ。バンダはクラークを第一に、役人として、法によって統治される啓蒙された民主的国家の枠組みにいる行政官とみなした。しかし今日では国家という概念は、バンダがその本を書いた時にはまだ存在していた普遍性のアウラを失った。たとえ最も普遍主義的な方法で内部が組織されるとしても、国家は国民の機関のままである。その機関のクラークは、普遍主義者のエートスにもかかわらず、必然的に特定の国民の利益を追求する権力の装置に組み込まれている。バンダが記述したように、このことは伝統的なクラークのエートスが何か疑わしいものとなる理由の一つである。

しかし私は、今日われわれはクラークとクラークのエートスの復活を目撃していることを論じた

194

い。インターネットのクラークが国家のクラークに取って代わったのだ。インターネットはもともと、国家の官僚制の権力を超越し、衰退させる契機として迎え入れられた。現代から見ればインターネットは、普遍的階級の機能とエートスを、国家のクラークからインターネット独自のクラークへとただ伝達しただけなのは明らかである。しかし、この移行はスムーズには進まなかった。そしてウィキリークスは現代のわれわれの世界の新たな普遍主義が直面した問題の最良の例である。

この新たな普遍主義は、主体の異なる文化的アイデンティティ、ジェンダーや階級による規定、個人の歴史によって決定される、複数の異種混交的な文化的視点の普遍的な表象を獲得することを、主要な政治文化的課題とみなしている。そのプロジェクトはそれらの視点のどんなものでも普遍的な透明化から除外することはしない。これは普遍的なものをある程度軽視することになると思われる。なぜならそれは、人類全体に対して開かれており、それを統合することができるような普遍主義的なプロジェクトや理念の可能性に対する信頼を欠いていることのしるしだからである。おそらく、新たなインターネット普遍主義は、情報および技術に関しては統合されたものになっても、精神、イデオロギー、文化、政治に関しては人類を分断されたままにしておく。しかし物事はそんなに単純ではない。歴史的に知られた普遍主義のプロジェクトは、個人の見方を超越し、誰にとっても開かれていて誰にとってもあてはまる、普遍的な見方に到達したいという伝統的な信仰と哲学的な欲望から生まれた。そのような超越的行為の可能性に対する深い不信のために、二〇世紀の間、普遍主義は信用されてこなかった。しかし、普遍的な視点を何も開かず、超越することなしに、自分特有の見方を拒絶することはいまだに可能である。超越の行為はラディカルな還元の行為に取っ

て代わられる。この還元は、何のアイデンティティもない、もしくはむしろゼロ・アイデンティ
ィの主体性を生み出すのである。

　われわれは主体性を、特定の個人やオリジナルのメッセージの担い手として、統合された世界観
の源として、特定の個人的で個別的な意味の産出者として理解しがちである。しかし、何の個人的
なメッセージも世界観も持たない主体性の可能性、オリジナルで個別的な意味や意見を全く生み出
さない中立的で匿名の主体性の可能性は存在する。事実、そのような主体性は単に理論的に可能な
のではなく、今日ではますます存在しうる現実のものとなっている。それは、自分自身の考えや洞
察、欲望を表明することを望まず、単に他の主体がアイディアや意見、世界観、欲望を表現するた
めの条件と可能性を創造することを望む主体の主体性である。それらを普遍的な主体と呼ぼう。そ
れらが普遍的な主体であるのは、普遍的な視点に対する自分の特定の視点を超越しているからでは
なく、ただ自己還元という特異な行為を通して、あらゆる私的で、個人的で、特異なものをただ消
滅させるからである。彼らは中立的で匿名の主体であって、古典的な神学もしくは形而上学のメタ
主体ではなく、むしろいわば、現代生活のインフラのインフラ主体なのである。

　バンダの言葉の意味で彼らはクラークである。彼らは、他の人々が自分の欲望を満たし、自分特
有のプロジェクトを実現することを可能にする、普遍的なインフラ、ネットワーキング、リゾーム
状の状況を作り出す。インターネットというインフラは、現役世代のクラークにとっては今日特権
的な場所である。彼らは、マイクロソフトやグーグル、フェイスブック、ウィキペディアのような
会社を経営している。そしてウィキリークスは同じタイプに属している。なぜならば、ウィキリー

クスは自身のメッセージを伝えることを目的とするのではなく、たとえメッセージを生み出した者の意思に反してはるかに遠くまでそれらのメッセージを運ぶとしても、他者のメッセージのみを伝えることを目的としているからである。クラークの主体性が脱構築されることはあり得ない。なぜならば、それはいかなる意味も構築しないからだ。それはそれ自身がメディウムなのであり、メッセージではない。クラークの主体は、腐敗のしるしと受け止められるいかなる意見もしくは意味から自分自身を切り離す。クラークは排他的であるがゆえに包括的である。彼らは純粋なサービス精神と倫理を持っている。彼らに秘密があるとしても、それらの秘密は、誰にでも再び開かれるコミュニケーションの新たな手段として明らかにされることを待っている。実際に彼らは、いかなる独自の理念や目標、普遍的な理念や目標すら持たない、現代の普遍的階級のようなものを築いている。しかし自分の見方を表明する代わりに、クラークは他者が自分の見方を表明する状況を作り出す。しかしながらこの行動は決して純粋ではない。

あらゆる既存の世界観と文化的視点を、普遍的な透明化が行われるグローバルなメディア・ネットワークへと組み入れる戦略が成功したとしよう。そして、それは長い間成功していられることを示すものがある。それはインターネットとその他の現代のコミュニケーション手段は、検閲と排除を避け、皆の個人のメッセージに普遍的にアクセスできる可能性を、少なくとも潜在的には提供する、ということである。しかしながら今日われわれは皆、一度コミュニケーションのメディアを通した循環の中へともたらされると、いかなる主観的なメッセージも、特定の視点も、もしくは個人の考えも必然的に主題となることに気づいている。われわれはすでにマーシャル・マクルーハンか

ら、メディアのメッセージは、このメディアを使用する個々の独立したメッセージを妨害し、覆し、変化させることを知っている。われわれはハイデッガーから、言語を使用する個人よりも、言語〔そのもの〕が語ること（die Sprache spricht）を知っている。たとえ聞き手、読み手、情報の受け手の解釈可能な主体性が相対的に手付かずのままに思われるとしても、これらの記述では、話し手つまりメッセージの送り手の主体性は弱められている。だがデリダの脱構築とドゥルーズの欲望機械は、この最後の主体性のアバターを取り除く。個人のテキストの読解もしくはイメージの解釈は無限の解釈の海に沈み、そして／あるいは非個人的な欲望の流れによって運び去られる。コミュニケーションを統御することは主観的な幻想であることが現代のメディア理論によって明らかにされている。この主体がメディアを通してメッセージを発し、安定したものにし、伝達することの不可能性は、しばしば「主体の死」として特徴づけられる。

このようにしてわれわれはいくらか逆説的な状況に直面している。一方では、われわれの時代には、すべての主体をそれら特有のすべてのメッセージとともに普遍的に透明化されたコミュニケーションのネットワークの中に含める必要性を信じている。しかしその一方で、この包摂の行為の後では、それらのメッセージの統合と安定性を保証することはできないことを知っている。インフォメーションの流れは、全ての個人のメッセージを多かれ少なかれ偶然的な漂うシニフィアンの集合体へと変えることによって、それらすべてを消滅させ、移行させ、覆す。われわれは包摂の政治を信じてはいるが、同じ包摂の行動を通して、包摂された主体が彼らの特定のメッセージとともに不可避的に死ぬことを同じ程度強く信じている。インターネットを現代の主要なメディアとみなすわ

れわれは、自分自身が潜在的に匿名の大量のテキストとイメージに直面していることを知った。そこでは特定のテキストとイメージの起源が、それらの作者の特定の意図とともに消されてきた。デジタル・メディアの機能を特徴付けるコピーアンドペーストの操作は、いかなる個人の表現をも、どのユーザーでも好きな時に利用できる、匿名で非個人的なレディメイドへと変える。「コンテンツ提供者」の主体性は必然的にこの流れの中に沈むことになる。この意味で、新たな普遍性、つまりインターネット・クラークの普遍性が、結局のところ普遍的なイメージを創造する。しかしこのイメージは普遍的な理念でも、プロジェクトでも参与でもなく、むしろ普遍的な出来事、つまり特定の瞬間に記号の流れが他のものではなくこの形式をとるという事実である。

ジュリアン・アサンジはこの新たなポストモダンでポスト歴史的な普遍主義者のヴィジョンを、最近のハンス゠ウルリヒ・オブリストのインタビューの中で雄弁に描き出した。

情報の宇宙があり、私たちには情報の有限の地平があるというプラトン主義的な理想のようなものを想像することができます。それはバベルの塔のコンセプトに似ています。政府のコンピューターの内部、人々が書いたもの、すでに出版されたもの、テレビからやってくる情報の流れ、この全面的な世界中の知識、一般にアクセス可能なものも不可能なものも、世界に存在するすべての情報から成る領域が私たちの前にあることを想像してみてください。私たちは世界をより適切にするよう世界に対して影響を及ぼす行為を生み出すために、情報を使いたいのかどうか？　どの情報がそれに役

立つのか？[1]

このヴィジョンはとりわけ印象的である。なぜならば極めて非プラトン的で、反プラトン的でさえあるからだ。プラトンは彼の「プラトン的」なイデアを情報の流れを超えて見出すことを望んだ。そして彼はそれらのイデアを、人々が書いたり成し遂げたものの中に見出そうとした。彼は、不変で永遠で、印象と思考の流れに立ち向かうことができ、そして同時に直接的で明確であり、輝き美しい何かを求めた。アサンジもまた不動で不変のままである情報が最も興味深いとみなしている。しかしそう考える彼の理由は極めて非プラトン的である。同じインタビューの中で彼は述べている。

この巨大な領域の中の情報のいくつかは、もしそれを注意深く見るならば、かすかに光を放っています。そして何がそれを光らせているかというと、それを抑圧するよう強制された仕事の総計なのです。［…］だから、もし抑圧の徴を探すならば、この解放されるべき情報としてしるしけるべき全ての情報を見つけることができます。だから、検閲のしるしは常に好機であるとみなすこと、様々な種類の組織もしくは政府が知識を蓄えそれを隠そうと試みるとき、知る必要のある最も重要な情報が与えられているとみなすことによってひらめきが生じます。つまり、透明化されるべきかどうか見分けるに値することがあり、検閲は強さではなく弱さを表明しているのです。[2]

いいかえれば、ここでのひらめきはプラトン的なひらめきではなく、証拠の喜びでもない。それはむしろ、囚われの状態から情報を解放して流通させるという倫理的義務をもたらすネガティヴなひらめきである。ここで情報の流れ（フロー）というコンセプトは、たとえ極めて非プラトン的なものであっても、明らかに規範的で規定するような普遍的な理念である。同時に、普遍性の基準は倫理的なものであるのと同じように、明らかに美学的なものでもある。記号の流れを人為的に中断する検閲は、普遍的な知識の風景という崇高なヴィジョンを歪める試みとして受け止められる。特定の利害関係者は自分たちが不適切で時代遅れだとみなされると、このヴィジョンを損なおうとする。

そして実際、すでに理論的に脱構築され、インターネット上に実質的に割り当てられなかった特定の主体は、「私的領域」——他者からは隠されているとされるプライベートなアクセスの領域——の所有者として人為的に再構築されるようになる。メディアによって動かされたわれわれの脱構築的な時代には、死んだ主体は秘密となった。今日では、その人のアクセスの領域を正確に区切るパスコードとパスワードによって個人が特定される。同時に、このアクセスの領域は他者からは隠され保護されると考えられる。こうして今日このアクセスのエリアは、個人のメッセージ、個人や著者の意図、考え感じる主体の行為の統合に取って代わる。技術による保護が形而上学的な核心

（1） "In Conversation with Julian Assange Part I", *e-flux*, no. 25, 23 May 2011. 〈https://www.e-flux.com/journal/25/67875/in-conversation-with-julian-assange-part-i/〉

（2） Ibid.

に取って代わる。極めて長い間、主体性は形而上学的にアクセス不可能であり、解釈はできるが直接経験できない何かとして理解されていた。今日ではわれわれはもはやこの主体の形而上学的な場を信じてはいない。こうして、解釈学はハッキングに取って代わられた。ハッカーは、特権的なアクセスの領域として理解される個人の主体性の境界を克服し、その秘密を発見し、メッセージを解釈する代わりに流用し、そしてこのメッセージを解放してメディア・ネットワークに分解させる。

この意味でウィキリークスの活動はデリダの脱構築の実践的継続である。それは主体によって捉えられコントロールされた記号を解放する実践である。違いは次の点だけである。インターネットの場合われわれは形而上学ではなく記号に対する純粋に技術的なコントロールを行わなければならない。したがって、ハッキングは哲学的批判の代わりに用いられる。ハッキングはしばしばプライベートな領域への侵入として批判されるが、事実、現代のあらゆるメディアの最終目的はプライベートな領域を完全に撤廃することである。伝統的なメディアは、セレブリティたちの最終目的を追跡して彼らの個人的な生活を暴露する以外は何も実践しない。ある意味においては、ウィキリークスはインターネットの枠組みの中で同じことを行う。ウィキリークスが、ニューヨーク・タイムズやデア・シュピーゲルのような国際的な報道機関と協力するのは偶然ではない。個人の領域の（しかし個人の財産ではない！）廃絶と没収がウィキリークスと伝統的なメディアを結びつけている。ウィキリークスはメディアの先兵のように見える。それはメディアに対する反乱ではない。むしろウィキリークスは、普遍的な階級の目標を実現すること、普遍的なサービスの手段を通して世界の新たな普遍化という目標を実現することにより、現代のメディア共通の最終目的に向かってより早くより大胆に

動いている。

　しかしここで別の疑問が生じる。どんな点において、そしてどの程度、この普遍的なサービスは現代の市場経済へと、現代の資本のグローバルなフローへと書き込まれているのか？　資本のフローもまた中立的で非イデオロギー的で、私的な目標を達成し私的な欲望を満足させるための普遍的にアクセス可能な手段であることを装っている。インターネットの様々な側面を扱う会社はグローバル資本主義の市場の中に全面的に書き込まれていることは明らかである。しかしウィキリークスに関しては何をいうべきなのか？　ウィキリークスの攻撃は資本のフローに対してよりも、むしろ国家による検閲に対して向けられている。資本主義に対するウィキリークスの態度に関して次の仮説を立てることができる。ウィキリークスにとって、資本は十分普遍的ではない。なぜならば、それは究極的には国民国家の後援に依存しており、それらの政治的軍事的、そして産業に関する権力に頼っているからである。これが、主要なインターネット企業が国家による検閲に協力し、様々な保護手段を通して自由な情報の流れを阻止している理由である。われわれは概して、国家、つまり民主的で普遍主義的な国民国家を堕落させる権力として資本主義を考える。しかしウィキリークスは間接的にこの批判をくつがえす。実際に状況を別の視点からみることもできる。つまり資本主義は、国民国家およびその防衛上の利害によって絶え間なく損なわれてきたために、そのグローバルな約束を果たすことができない。ここでウィキリークスは、資本主義の普遍性よりも優れ、グローバルな市場よりも根本的にグローバルである、普遍的なサービスの視点を提供している。述べたように、ウィキリークスの実践はしばしばプライヴァシーを侵犯し破ることを議論され、

批判されている。しかし実際はこの実践は個人のプライヴァシーにはそれほど影響しない。確かに、インターネット・クラウドの他の多くの人々と同様、アサンジは著作権を信じないし、一般的にインフォメーションの流れを阻止する個人の権利を信じない。しかし彼の活動は、われわれが国家のプライヴァシーと呼ぶものへと対抗することへとほぼ向かっている。なぜならば国家による検閲は、近代国家によってかつて与えられ、今なお与えられている普遍性の約束と矛盾するように思われるからである。この意味で国家のプライヴァシーを破ることは単に国家の元来の目標に回帰することを意味し、より偉大な普遍性に向かう進歩の機会を国家に与える。

したがってウィキリークスは、国民国家によって自分のエートスや普遍的な職業意識が裏切られることに対する、クラークの反乱の表明であると言うことができる。ウィキリークスの見方では、既存の国家機構には国家の利害を普遍的展望のもとで再定義することによって真に普遍的なものになるという能力がないがゆえに、この裏切りは引き起こされる。しかしここで疑問が生まれる。結局根本的な妥協なき普遍性は可能なのか？ 答えはある条件のもとではイエスである。それは普遍的なものは、孤立せねばならず、絶えずそれを破壊する個別のものの世界からは保護されているという条件である。

そして実際、真に普遍主義でいるには、どの普遍的なプロジェクトも損なわれることから、つまりその普遍性を衰退させうるプライベートな特定の利害から保護されていなければならない。しかし普遍的なプロジェクトが、開かれた公衆がアクセス可能なものとしてデザインされてきたとすれば、このプロジェクトの実現は必然的に既存の機関および私的な利害関係と妥協せざるを得ないが

ゆえに、それは必ず損なわれることになる。損なわれることを避け、普遍的なプロジェクトの普遍性を保ち、その実現が着手されないままにしておく唯一の方法は、このプロジェクトを可能な限り根本的に外部の世界から分けておくこと、プロジェクトを公衆にアクセス不可能にすることである。もしくは、いいかえれば、われわれの特殊性の世界においては、普遍性は陰謀という形でのみ、そして完璧なアクセス不可能性、不透明性、不明瞭さという条件のもとでのみ機能しうる。そうでなければそれはすぐさま裏切られ、汚されるであろう。

普遍性が持つ陰謀論的側面は歴史的によく知られている。陰謀論の政治は、普遍化の要求を持つあらゆる宗教のセクトや革命家のグループの特徴である。そしてこの陰謀の政治は、公開性、民主主義、普遍的な公衆のアクセスの名のもとに繰り返し批判されてきた。これら批判者たちは、陰謀と排除による厳格な政治の理由を、何よりも、個別の宗教セクトや革命家のグループが公言していたイデオロギーの偏狭で排他的な性質のためだとみなしている。あるいはいいかえれば、批判者たちはこの理由を普遍的な真理という概念に対して彼らが関与するためだとみなしている。それらのセクトやグループによって公言されたどの真理も普遍的であることを要求したが、それと同時に、普遍的であるという同じ要求を行うほかの真理と最初から対立していたがゆえに、特殊なものにとどまっていた。この普遍的真理の逆説は、イデオロギーによって動機付けられた陰謀と排除の政治が原因で生じた。したがって、普遍的な真理の概念そのものを拒絶する解決策がとられる。普遍的な真理は、アイデンティティの複数性と、いかなる根本的な対立も引き起こさないような視点に取って代わる。これらのアイデンティティと視点は、それらの間に現実の対立を引き起こしうる、普遍

的であれという要求をおこなわないからである。普遍的理念もしくは普遍的な真実が、普遍的なアクセスや普遍的なサービスに取って代わる背景にはそのような政治的な理由があるのだ。

しかし現在ウィキリークスの実践は、普遍的なアクセスもまた普遍的陰謀の形でのみ提供されることを示している。同じインタビューで、アサンジは述べている。

それは、暗号のようなコードを作ったり解いたりして人々を小説のような方法でつなぐ、ただの知的な挑戦ではありません。むしろわれわれの意志は権力についての極めて特別な考えから来ているのです。それはある巧妙な数学的処理によって極めて簡単に――抽象的には複雑に感じられますが、コンピューターによってできるという意味で簡単に――極めて強力な国家に対してある個人がノーと言うことを可能にするという考えです。だから、もし私とあなたが特定の暗号化コードに同意し、それが数学的処理として強力であれば、この国家に関係するようになるあらゆる超大国の力ではそれを解くことができない。すると国家は、単に国家がそれをするようになることができないという理由で、個人が何かをすることを望むことがあります。この意味で、数学的処理と個人は超大国よりも強いのです。

のちにアサンジは、通常の著作権による規制よりもはるかに効果的にコンテンツを保護することのできるＵＲＬのネームの可能性について書いている。

いいかえれば、公衆が普遍的にアクセスすることは、このアクセス可能性を保証する手段が、そ

206

れ自体は完全にアクセス不可能であるときにのみ可能になる。透明性は根本的な非透明性に基づいている。普遍的な公開性は最も完璧な閉鎖性に基づいている。ウィキリークスは真にポストモダンな普遍的陰謀の最初の例である。ウィキリークスは、普遍であれ特殊であれ、真理を求めるあらゆる要求を超えて実行する。同時にウィキリークスは、普遍的なアクセスは普遍的陰謀としてのみ可能であることを示す。アサンジが彼の著作やインタビューで主要な着想源としてソルジェニーツィンに繰り返し言及するのは偶然ではない。実際、ソルジェニーツィンが行ったあらゆることは陰謀と公開性の巧妙な組み合わせとして記述しうる。多くのほかのソヴィエトの異論派のように、国際報道はソヴィエト国家の権力に匹敵する権力の源であることを、ソルジェニーツィンは発見した。そしてほかのソヴィエトの異論派と同じように、少なくともソヴィエト時代の間は、彼はどんなイデオロギーも公言しなかった。彼は単に証言を提供することを望んだ。しかしそれを行うのを望んだだけである。彼は隠されたものへのアクセスを提供することを望んだ。しかしそれを行うのを可能にするためには、ほかの異論派と同じく、極めて陰謀めいていなければならなかった。

こうしてウィキリークスの道筋が理解可能になった。それは普遍的なサービスを陰謀として、そして陰謀を普遍的なサービスとして解釈し、体現する。そしてこの理解はウィキリークスそれ自体とそのメンバーをも危険にさらす。すでに一九三〇年代にアレクサンドル・コジェーヴは彼の有名なヘーゲルについての講義において、普遍的なヴィジョンの歴史は終わり、人間は真理の主体であることをやめ、特定の関心と欲望を備えた洗練された動物となったことを主張した。コジェーヴにとってそれは本質的な危機の可能性が排除された、歴史後の存在様態を意味した。なぜならばその

ような可能性は、主体が普遍的な真実に関与した結果としてのみ生じるからである。こうしてコジェーヴにとって歴史の終わりの後に哲学者でいることは、欧州委員会という形の普遍的サービスに参入することであった。コジェーヴは普遍的なサービスと管理運営の道を確実なものとして理解していた。ウィキリークスとアサンジ自身は、普遍的なサービスの道もまた重大なリスクを取るはめになりうることを証明した。彼らは普遍的なサービスの異論派となり、新たな形のリスクを発明した。もしくは、むしろ彼らは最初から陰謀という形で普遍的なサービスと管理運営に参与することで、このリスクを主題化し明確にした。それは真の歴史的イノベーションである。そしてこのイノベーションは興味深い結果になることが期待されることになる。

第12章　インターネット上のアート

ここ数十年でインターネットは、文学を含む文章、芸術実践、そしてより一般的には文化に関するアーカイヴを生産し配信する主要な場になった。

明らかに多くの文化に携わる人々が、このインターネットへの移行を自由化として経験している。なぜならばインターネットは選択的でないからである。少なくとも美術館や伝統的な出版社よりもはるかに選択的ではない。たしかに、過去の時代の芸術家と作家を悩ませていた疑問は「選択の基準は何か」というものだった。なぜある芸術作品が美術館に入り、その一方でほかの芸術作品は入らないのか。なぜあるテキストが出版され、他は出版されないのか。どの芸術作品が美術館もしくは出版社によって選ばれるに値したりしなかったりするのかに基づく、（いわゆる）カトリック的な〔普遍主義の〕選択の理論は知られている。作品は優れており、美しく、感性を触発し、オリジナルで、創造的で、力強く、表現豊かで、歴史的に重要でなければならない等、同様の基準を何百も挙げることができる。しかしこれらの理論は崩壊した。なぜならば、なぜある芸術作品が残りの

209

ものよりも美しくオリジナルであることを、誰も説得的に説明できないからだ。もしくは、なぜ特定のテキストがほかのテキストよりも巧みに書かれているか誰も説得的に説明できないからだ。そして、よりプロテスタント的であり、カルバン主義的でさえあるほかの理論も後に続く。これらの理論によれば、芸術作品は選ばれたがゆえに選ばれたのである。完璧な主権を持ち、何の正当化も必要としない神的権力という概念は、美術館とその他の伝統的な文化機関へと委譲された。この選択者の無条件の権力を強調する、選択に関するプロテスタント的な理論は、制度批判の前提条件である。事実美術館とそのほかの文化機関は、その疑わしい権力を使い、乱用するやり方を批判されてきた。

この種類の制度批判はインターネットの場合にはあまり意味をなさない。もちろん、政治によるインターネットの検閲はある国家では実践されているが、それは別の話である。しかしここで別の疑問が生じる。伝統的な文化制度からインターネットへと移住した結果、芸術と文学的な文章には何が生じるのか。

歴史的に、文学と芸術はフィクションの領域と考えられてきた。ここでは、芸術と文学の生産と分配の主要な媒体としてインターネットを用いることは、それらの非フィクション化をもたらすことを議論しよう。美術館や劇場や書籍といった伝統的な制度は、自己隠蔽の手段としてフィクションを提示した。劇場に座っている鑑賞者は自己忘却、つまり当人が座っている空間について何もかも忘れる状態に到達するとされた。その時のみ当人は精神的に日常の現実を離れ、ステージで上演されるフィクションの世界に没頭することができる。真に文学の語りをたどって楽しむためには、

読者は他のものと同じく、本が物質的なものであることを忘れてはならない。美術館の訪問者は、芸術鑑賞に精神的に没頭するためには美術館を忘れなければならない。いいかえれば、フィクションがフィクションとして機能するための前提とは、このフィクションを可能にする物質的、技術的、制度的なフィクションを隠すことなのだ。

今では少なくとも二〇世紀初頭から、歴史的アヴァンギャルドの芸術は、芸術の事実、物質、ノンフィクションの次元を明らかにし、主題化しようとした。歴史的アヴァンギャルドは、芸術の制度的および技術的な枠組みを主題化することによって——つまりこの枠組みに抗して活動することで、それを可視化し、鑑賞者、読者、訪問者にとって経験可能なものにすることによって——それを行った。ベルトルト・ブレヒトは演劇のイリュージョンを破壊することを試みた。未来派および構成主義の芸術運動は、たとえ現実の事物がフィクションを参照していると解釈されるとしても、芸術家を、現実の事物を生み出す工業労働者やエンジニアと比較した。同じことは文学にも言える。少なくともマラルメ、マリネッティ、ズダネヴィチ以来、文章の創作はものの生産として理解されている。ハイデッガーは、まさにフィクションに対する戦いとして芸術を理解した。後期の彼の文章では、技術的制度的枠組み (das Gestell) を世界のイメージ (Weltbild) の背後に隠されているものとして語った。世界のイメージをいわゆる主権的な態度で鑑賞する主体は、必然的にこのイメージの枠組みを見落とす。科学もまたそれに基づいているので、科学はこの枠組みを明らかにできない。それゆえハイデッガーは、芸術のみが隠された枠組みを明らかにすることができ、われわれの世界についてのイメージの、フィクション的でイリュージョン的な性質を示すことができると信じ

た。ここでハイデッガーは明らかにアヴァンギャルド芸術を念頭に置いている。しかし、アヴァンギャルドは決してリアルなものの探求に完全に成功したわけではなかった。なぜならば芸術の現実性、アヴァンギャルドが明らかにしようとした芸術の物質的な側面は、芸術表象の標準的な条件のもとに置かれることで、再フィクション化されたからである。

これがまさに、極めて根本的な方法でインターネットが変えたものである。インターネットは、オフラインの現実の中に参照点を持つという、ノンフィクション的な性質の前提のもとで機能する。インターネットは情報の媒体であるが、情報は常に何かについての情報である。そうでなければ、インターネット常にインターネットの外部、つまりオフラインに位置している。そうでなければ、インターネット上の全ての経済取引は不可能になり、軍事および防衛上の監視作戦も不可能になるだろう。たとえば仮想ユーザーのように、もちろんフィクションはインターネット上で創作される。しかしその場合、フィクションは明らかにされうる、あるいは明らかにされなければならない詐欺となる。

しかし最も重要なことは、インターネット上では芸術と文学は、アナログに支配された世界で働いていた、固定された制度的枠組みを持たないことである。ここには工場があり、そこには劇場がある。ここには株式市場があり、そこには美術館がある。インターネット上では、芸術と文学は軍事作戦、旅行ビジネス、資本のフローなどと同じ空間で実行される。中でもグーグルはインターネット上の空間には壁がないことを示している。もちろん、芸術のための特別なウェブサイトやブログはある。しかしそれらを呼び出すにはユーザーはそれらをクリックし、ユーザーのコンピューター、iPad、もしくは携帯電話の画面上にそれらのために枠を作らなければならない。このようにして、

フレーミングは脱制度化され、枠にはまったフィクション性は脱フィクション化される。本人がそれを作るので、ユーザーはフレーム〔フレーム〕を無視することはできない。フレーミングとフレーミングの操作は鑑賞と執筆の経験全体を通して明白なものになり、明白であり続ける。ここでは、何世紀もの間フィクションに関するわれわれの経験を決定してきた枠組みの隠蔽が終わりを迎える。芸術と文学はいまだに現実ではなくフィクションを参照することがある。しかし、ユーザーとしてのわれわれはこのフィクションに没頭することはなく、アリスのように姿見を通り抜けることはない。その代わりにわれわれは芸術の創作を現実のプロセスとして、芸術作品を現実のものとして知覚する。

インターネット上には芸術も文学もないが、人間の活動の他の分野についての他の情報と並んで、芸術と文学についての情報だけはある、と言うことができる。たとえば、人物の名前をグーグルで検索すると、ある作家もしくは芸術家による文学テキストや芸術作品がインターネット上で見つかり、それはその人物に関して見つけた他のあらゆる情報——経歴、他の作品、政治活動、批評、人物詳細——という文脈の中で示される。著者の「フィクションの」文章は現実の人物としての著者に関する情報の中に統合されることになる。二〇世紀初頭以来芸術と文学を動かしてきたアヴァンギャルドの衝動は、インターネットを通して実現され、最終目的を見出す。芸術はインターネット上では制作過程として、もしくはオフラインの世界の現実で生じる生の過程という特別な種類の現実として提示される。これはインターネット上でのデータの提示に関して美学的基準が何の役割も果たさないということを意味するわけではない。しかしながらこの場合には、われわれは芸術ではなくデータのデザインを扱っている。つまり現実のアート・イベントについてのドキュメンテーシ

ョンの美学的な提示を扱っているのであり、フィクションの生産を扱っているのではない。

ドキュメンテーションという言葉がここでは重要である。ここ数十年アート・ドキュメンテーションが伝統的な芸術作品と並んで美術展や美術館に急速に含まれるようになった。しかしこの近似性は常に極めて問題であるように思われる。芸術作品は芸術である。それらは、崇拝され、感情的に経験される芸術としてそのものを直接示す。芸術作品はまたフィクションである。それらは証拠として法廷で使用されることはあり得ない。それらはそれらが表象するものの真実を保証することはない。しかしアート・ドキュメンテーションはフィクションではない。それは私たちがすでに起こったと考えるプロジェクトやアート・イベント、展覧会、インスタレーションを示す。アート・ドキュメンテーションはアートを示すが、アートではない。これが、アート・ドキュメンテーションが再フォーマット化、上書き、拡張、短縮などを被る理由である。われわれは、芸術作品の形式を変えるという理由で芸術作品に対して用いることを禁じられたこれらのすべての操作を、アート・ドキュメンテーションに対しては行うことができる。そして芸術作品の形式は制度によって保証されている。なぜならば、形式のみが、これは芸術作品であるというフィクションのアイデンティティと複製可能性を保証するからである。対照的に、ドキュメンテーションは思うままに変えられる。なぜならばドキュメンテーションのアイデンティティと複製可能性は、それ自身の形式ではなく、その「現実」の形式、外部の指示対象によって保証されているからである。しかし、たとえアート・ドキュメンテーションの出現が芸術の媒体としてのインターネットに先んじているとしても、インターネットを導入することによってのみアート・ドキュメンテーションにその正当な場が

与えられたのである。

　一方、文化機関もそれ自身を表すための主要な場としてインターネットを用い始めた。美術館はコレクションをインターネットのディスプレイ上に置いている。そしてもちろん維持するには、美術館はコレクションをインターネットのディスプレイ上に置いている。そしてもちろん維持するには、アートイメージのヴァーチャルな保管庫の方が伝統的な美術館よりもはるかにコンパクトで安い。このようにして美術館は通常は保管庫に保存されているコレクションの一部を提示することができる。同様のことは、その出版計画の電子部門を永久に拡大させている出版社にも言える。そして個人の芸術家のウェブサイトに関しても同様のことが言える。そこではアーティストが行っていることについての最大限の提示を目にすることができる。それは今日、アーティストが彼らのスタジオへの訪問者にほとんど常に見せるものである。もしあるアーティストの作品を見るためにスタジオに行けば、アーティストはいつもラップトップコンピューターをテーブルの上に置いて、作品制作の記録だけでなく、自分の長期プロジェクトの参加、仮設のインスタレーション、都市への介入や政治活動などを含めた本人の活動の記録を見せる。インターネットは、作者が自分のアートを世界中のほとんど誰にでもアクセス可能にし、同時に個人のアートのアーカイヴを作ることを可能にする。

　このようにしてインターネットは作者、そして作者という個人のグローバリゼーションをもたらす。ここで私は、解釈学的に解読され、明らかにされるために、自分の意図と意味をもって芸術作品をそれらしく探求する、フィクションである作者としての主体のことをふたたび意味しているわけではない。この作者としての主体はすでに脱構築され何度も死を宣言された。私が意味しているのは、インターネットのデータが参照する、オフラインの現実の中に存在している者、現実の個人

である。この作者は小説を書き芸術作品を制作するだけでなく、チケットを買い、レストランの予約をし、仕事を管理するのにもインターネットを使う。これらの活動はすべて同じ統合された空間の中で起こり、それらの全ては他のインターネット・ユーザーにとっても潜在的にアクセス可能である。

　もちろん、他の個人や組織と同じように、作者や芸術家はパスワードやデータ保護の洗練されたシステムを構築することによって、この全面的な可視性を逃れようとする。今日では主体は技術的な構築物となった。この現代の主体は、本人が知っていて他の人々は知らない一連のパスワードの所有者として定義される。現代の主体は第一に秘密の保持者である。ある点ではこれは極めて伝統的な人間主体の定義である。自分自身についておそらく神しか知らず、他の人々は知り得ないことを知っている存在として、他者の思考を読むことを存在論的に妨げられている存在として、人間主体は常に記述されていた、しかし今日ではわれわれは存在論的にではなく、むしろ技術的に秘密を保護しなければならない。インターネットは透明で観察可能なものとして主体が元来構築される空間であり、後になって初めて本人は技術的に保護された状態へと進むことができ、もともと明るみになっていた秘密を隠す。さらに、あらゆる技術的な保護は破られうる。今日では解釈学者はハッカーである。現代のインターネットはサイバー戦争の場であり、そこでは秘密が戦利品である。秘密を知ることは、この秘密によって構築されている主体のコントロールを得ることを意味する。このうしてサイバー戦争は主体および非主体化の戦争となる。しかしそれらの戦争は、インターネットはそもそも透明で参照可能な場であるがゆえに生じる。

それにもかかわらず、いわゆるコンテンツ提供者はしばしば、自分の芸術制作が、インターネットを通して循環するデータの海の中で溺れることに不満を述べる。それゆえ彼らは不可視なままにとどまっている。たしかにインターネットは巨大なゴミ捨て場としても機能する。そこではあらゆるものが出現するよりもむしろ消失し、ほとんどのインターネットの制作物は（そして個人も）、作者が達成したいと望んだほど広い注目を得ることは決してない。結局、皆自分自身の友人や知り合いに何が起こったかという情報のためにインターネットを検索する。特定のブログ、情報サイト、電子雑誌、ウェブサイトをフォローするが、他のものは全て無視する。したがって現代の制作者の標準的な道筋は、ローカルからグローバルとなる。作家であれ芸術家であれ、伝統的には作者の名声はローカルなものからグローバルなものへと移行した。後に己グローバル化から始まる。自分自身の文章や芸術作品をインターネット上に置くことは、ローカルな仲介を避けて直接グローバルな観客に向かうことを意味する。ここでは、個人はグローバルになり、グローバルなものは個人的になる。同時に、インターネットは作者のグローバルな成功を数量化する手段を提供する。なぜならば、インターネットは読者も読書も等価にする巨大な機械だからである。ワンクリック、一読（もしくはビュー）というルールにしたがって成功を数量化する。

しかし、現代文化の中で生き延びるためには、ローカルなオフラインの観客の注意を自分のグローバルな可視化にひきつけなければならない。グローバルに存在感があるのみならず、ローカルにも親しみやすくならなければならない。

ここでより一般的な疑問が生じる。誰が読者なのか。もしくは誰がインターネットそれ自体の鑑賞者なのか。それは人間ではあり得ない。なぜならば人間の眼差しにはインターネット全体を把握する能力がないからだ。しかしまた神でもあり得ない。なぜならば神の眼差しは無限であり、インターネットは有限であるからだ。非常にしばしばわれわれはインターネットを個人のコントロールの限界を超越した無限のデータの流れとして考える。インターネットはデータの流れの場ではなく、データの流れを止め、遡る機械である。インターネットの媒体は電力であり、電力供給は有限である。それゆえインターネットは無限のデータの流れを支えることはできない。インターネットは数の限られたケーブル、端末、コンピューター、携帯電話や他の部品装置に基づいて稼働する。インターネットの能力はまさにその有限性、したがって監督可能性に基づいている。グーグルのような検索エンジンがこれを示している。今日、とりわけインターネットにとって監視の度合いが増していることをよく耳にする。しかし監視はインターネットにとって外部の何かでも、インターネットを何らかの特定の技術として用いることでもない。インターネットはその本質において監視の機械である。それはデータの流れを、小さく、追跡可能で遡ることのできる操作に分割し、そのようにして、全てのユーザーを実際にであれ潜在的にであれ、監視下に置く。インターネットの読者の眼差しはアルゴリズムの眼差しである。そして、少なくとも可能性としては、このアルゴリズムの眼差しはインターネットにかつて置かれたあらゆるものを見ること、読むことができる。

ではアーティストにとってこの元来の透明性は何を意味するのだろうか。それは私には、真の問

題はアートの普及と展示の場としてのインターネットではなく、仕事場としてのインターネットであるように思われる。伝統的、制度的な体制のもとでは、芸術は、芸術家のアトリエや作家の部屋というある場で生み出され、美術館やギャラリー、もしくは出版された本という別の場で公開される。インターネットの出現は芸術の制作と展示の間の違いを消去した。インターネットの使用を含むかぎり、最初から最後まですでに芸術制作の過程は透明化されている。かつては、工業労働者のみが他者の眼差しのもとで、ミシェル・フーコーがきわめて雄弁に記述したような絶え間ないコントロールのもとで仕事をさせられた。作家や芸術家は隔離されて働く。それはパノプティコンによる公開されたコントロールを超えている。しかし、もしいわゆるクリエイティブな労働者がインターネットを利用すれば、その人はフーコーの労働者と同じか、もしくははるかに強力な監視のもとに置かれる。

監視の結果はインターネットを支配する会社によって販売される。なぜならば会社は生産手段、つまりインターネットの物質的技術的な土台を所有しているからである。インターネットは私的に所有されていることを忘れるべきではない。そして所有者の利益はほとんどがターゲットを絞った宣伝からもたらされる。解釈学のマネタイズという面白い現象が存在している。作品の背後の作者を探究する古典的な解釈学は、構造主義やクロース・リーディングなどの理論家たちによって批判された。彼らは定義によって到達することのできない存在論的な秘密を探究することは意味がないと考えた。今日、この古い、伝統的な解釈学が、インターネットを操作する主体をいっそう経済的に搾取する手段、そのような主体が生み出す剰余価値の手段として復活させられている。そして

インターネット企業によって接収される剰余価値は解釈学的な価値なのである。つまり主体はインターネット上で何かを行い生産するのみならず、特定の関心、欲望、ニーズを持った人間として自分自身を明るみにだす。古典的な解釈学のマネタイズ化は過去数十年間の中でも私たちが直面する最も興味深い成り行きである。

今や一見したところ、この永遠の可視化は芸術家にとっては否定すべきよりも肯定すべきものであるように思われる。このインターネットを通した芸術制作と芸術展示の再シンクロニゼーションは、物事を悪くするのではなく良くするように思われる。確かにこの再シンクロニゼーションは、アーティストはいかなる最終的な制作物や完成された作品も制作する必要がないことを意味する。芸術を制作する過程のドキュメンテーションがすでに芸術作品である。このような新たな条件下であれば、傑作をついに提示することができなかったバルザックの〔小説の〕芸術家には問題はなかっただろう〔老画家が十年かけて打ち込んだ絵画が、結局何が描かれているか判別できないものになってしまった『知られざる傑作』のことを指している〕。傑作を創作しようとする彼の努力のドキュメンテーションが彼の傑作になっただろう。このようにして、インターネットは美術館よりも教会のように機能する。ニーチェは神の死とともにわれわれは観察者を失ったと書いた。インターネットの出現はわれわれに普遍的な観察者の回帰をもたらした。だからわれわれはパラダイスに戻ったように感じられ、神の眼差しのもとでわれわれは聖人のように純粋な存在に関する非物質的な仕事を行う。

事実、聖人の生活は神によって読まれるブログとして書かれ、聖人の死によってさえ途切れることはない。ではなぜわれわれはこれ以上何らかの秘密を必要とするのか。なぜわれわれは根本的な透

明性を拒否するのか。これらの問いに対する答えは、インターネットは神の回帰をもたらしたのか、それとも邪悪な眼とともに〔デカルトの〕邪悪な悪魔を回帰させたのかという、より根本的な問いに対する答えによる。

　私は、インターネットは天国ではなくむしろ地獄であり、もし望むならば同時に天国でも地獄でもあると言いたい。ジャン＝ポール・サルトルは地獄とは他者のことだと言った。これはつまり、人生は他者の眼差しのもとにあるということである。彼は他者の眼差しをわれわれを「対象化」し、したがってわれわれの主体性を規定する変化の可能性を否定すると論じている。サルトルは人間の主体を未来へと向けられた「投企」として、そしてこのようにして存在論的に保証された秘密として定義した。なぜならばそれは決して「今ここ」では明らかにされず、未来においてのみ明らかにされるからである。いいかえれば、サルトルは人間の主体を、社会から主体へと与えられてきたアイデンティティに対して戦うものとして理解した。これが、彼が他者の眼差しは地獄であると解釈したことの説明である。われわれは他者の眼差しの中に、われわれがその戦いに負けたこと、われわれが社会によって決められたアイデンティティの囚人のままであることを見て取る。

　このようにして、ある程度の期間の隔離ののちに「真の自己」を現すことができるよう、新しい姿と新しい形で公にふたたび現れるために、われわれはしばらくの間他者の眼差しを避けようと試みる。この一時的な欠席の状態は、われわれが創造的な過程と呼ぶものを助ける。事実、われわれが創造的な過程と呼ぶのはそれ自体なのである。アンドレ・ブルトンは、眠りたいときにドアに「静かにしてください。詩人は仕事中」と書かれたサインをかけるフランスの詩人につ

いての話を語っている。この小話は創造的な仕事についての伝統的な考え方を要約している。つまり、創造的な仕事は、公的なコントロールを超えた場所で、あるいは作者の意識のコントロールすら超えて行われるからこそ創造的なのである。この不在の期間は数日、数ヶ月、数年、もしくは生涯にわたって続くことがある。その終わりになって初めて作者は作品を公開することが期待される。（もし彼が生きているうちに公開されなくても、死後に彼の個人資産の中に見出される。）それはまさにほとんど無から出現したように思われるがゆえに、創造的とされるのだ。いいかえれば、創造的な仕事は、創造のための労働を、労働の結果の公開や創造されたものから時間的にずらすことを前提とする仕事である。創造的な仕事は隔離中の並行する時間に、隔離されて行われる。それゆえ、制作者の時間が鑑賞者の時間と再び同期する時に驚きの効果が生じる。これが、芸術実践者が伝統的に隠れ、不可視になることを望んだ理由である。芸術家は犯罪に関わっていたり、他者の眼差しから彼らは遠ざけておきたい汚れた秘密を隠しているからではない。他者の眼差しは、秘密を見通し、そ

れらを透明にしようとするときではなく（そのような見通す眼差しはむしろ楽しませ、興奮させる）、われわれが何らかの秘密を持っていることを否定するとき、そしてそれが見て書き留めるものへとわれわれを矮小化するときに、邪悪な目として経験される。

芸術実践はしばしば個別的で個人的であると考えられている。しかし個別的もしくは個人的であるとは何を意味するのか。個別的な主題は通常他者のものとは異なるとされる。しかし重要なのは、ある人が他者とは異なっていることではなく、当人が自分自身とは異なっていること、アイデンティフィケーションの一般的基準にしたがって区別されることを当人が拒絶することである。実際、

222

社会的に定められた名ばかりのわれわれのアイデンティティを定義するパラメーターは、われわれにとっては完全に異質である。われわれは自分の名前を選んだわけではなく、生まれた日、生まれた場所に意識的に存在していたわけではなく、われわれのほとんどは住んでいる町や通りを創設したり名付けたわけではなく、自分の両親、民族、国籍を選んだわけではない。存在に関するこれら全ての外部のパラメーターはわれわれにとっては意味がない。それらはいかなる主体に関する証拠とも関連していない。それらは他者がわれわれをどう見るかを示すが、われわれの内的で主観的な生とはまったく一致しない。

近代の芸術家は、主権的に自分でアイデンティティを決定するため、他者、つまり社会、国家、彼らの学校や両親によって強制されたアイデンティティに対して反乱を起こした。モダンアートは「真の自己」の探求だった。そして問いは真の自己は現実のものであるか、それとも単に形而上学的なフィクションであるかというものではない。アイデンティティに関する問いとなるのは、社会か私か、誰が私自身のアイデンティティに対して権力を及ぼしているのかという、真実ではなく権力についての問いである。そしてより一般的には、社会分類学やアイデンティフィケーションの社会的メカニズムに対して、誰がコントロールを行い、主権を及ぼしているのか、というものである。それは国家機関なのか、私なのか。それは、主権的な人格あるいは主権的なアイデンティティに抗する戦いもまた、公的、政治的なのものとでの、私の公的な人物像と名義上のアイデンティティを意味している。なぜならばそれは、アイデンティフィケーションの次元を持っているということを意味している。支配的なメカニズム、つまりあらゆる区分とヒエラルキーを伴った支配的な社会的分類学に反する

からである。これが、近代の芸術家が常に私を見るなと言った理由である。私がしていることを見ろ、それが真の自身である。あるいはそれは自分自身ではまったくないかもしれず、自分自身の不在かもしれない。のちに、芸術家は隠された真の自分自身を探すことをほぼ諦めた。その代わりに、彼らは自分の名義上のアイデンティティをレディメイドとして使い始め、それらで複雑なゲームを組み立て初めた。しかしこの戦略は相変わらず、芸術上の再アプロプリエーション、変形、操作という形での、社会によって整えられた名義上のアイデンティティとの非同一性を前提としている。

近代はユートピアを欲望する時代であった。ユートピア的な期待とは、真の自分自身を発見もしくは構築するプロジェクトが成功し、社会的に認められるであろうという希望である。いいかえれば、真の自分自身を探す個人のプロジェクトが政治的な次元を獲得するのである。その芸術プロジェクトは、この社会の機能を定義する分類をなくすことを通して全面的に社会を変える、革命的なプロジェクトとなる。

伝統的な文化機関とこのユートピア的欲望との関連は曖昧である。一方ではこれらの機関は、あらゆる分類と名義上のアイデンティティによって、芸術家や作家に彼ら自身の時間を超越する機会を提供する。美術館や他の文化のアーカイヴは芸術家の作品を未来へと運ぶことを約束する。しかしそれらのアーカイヴは、達成した瞬間に彼らの約束を裏切る。芸術作品は未来へと運ばれるが、芸術家の名義上のアイデンティティが本人の作品に再び課される。われわれはふたたび美術館のカタログで、名前、生まれた日付と場所、国籍といった、芸術家たちが逃れようとした分類上の印を読む。これは、モダンアートが美術館を破壊することを目指し、国境と管理を超えて循環し始めた

理由である。

　いわゆるポストモダニティと呼ばれる現在においては、真の自分自身、そして真の自分自身が明らかになる真の社会を探すことは時代遅れだとされた。それゆえ、われわれはポストモダニティをポストユートピアの時代として語る傾向にある。しかしそれは全く正しくない。ポストモダニティは主体の名義上のアイデンティティに抗して戦うことを諦めなかった。事実、この闘争は過激化すらした。ポストモダニティは独自のユートピアを持った。それは無限で匿名の、エネルギー、欲望もしくはシニフィアンの戯れの流れの中へと、主体を自分自身で溶解させるユートピアである。芸術制作を通して真の自己を見つけることで、名義上の社会的自己を消滅させる代わりに、ポストモダンの芸術理論は、再生産の過程を通して完全にアイデンティティをなくすことに希望を託した。再生産という考えによって掻き立てられたポストモダンのユートピア的多幸症は、一九九三年にダグラス・クリンプによって出版された『美術館の廃墟に』の次の一節によって巧みに描かれている。このよく知られた本において、クリンプはヴァルター・ベンヤミンを参照して主張している。

　複製技術によって、ポストモダニズムの芸術はそのアウラを取り除かれている。創造する主体という神話は、既存のイメージをそのまま取りあげ、引用し、抜粋し、積み重ね、競合させる活動に道をゆずることになる。独自性や正当性や現前性といった、美術館の秩序づけられた言説にとって基本的な概念は、葬り去られるのである。

複製の流れは美術館から溢れ出し、個人のアイデンティティはこの流れのなかで溺れる。インターネットはときおり、全てのアイデンティティがシニフィアンの無限のゲームの中へと溶解するという、このポストモダンのユートピア的な夢が投影されるスクリーンとなる。グローバル化したリゾームが共産主義的人間にとって代わる。

しかし、まさに美術館が近代の夢の墓場となったように、インターネットはポストモダンのユートピアにとって実現の場というよりもむしろ墓場となった。

インターネット上では、あらゆる自由に漂うシニフィアンがアドレスを取得する。さらに、あらゆるインターネットのイメージやテキストは特別な個別の場所を持つのみならず、個別な出現の時をも持つ。

インターネットは特定のデータの一つがクリックされ、「いいね」が押され、「よくないね」が押され、送られ、変換されるそれぞれの瞬間を記録する。したがって、デジタルイメージは（アナログの機械による複製可能なイメージがそうであるように）単にコピーされるだけではなく、常に新たに上演され、実行される。そして各データファイルの実行は日付が記されアーカイヴされる。さらには、インターネット上でイメージを見てテキストを読むそれぞれの行為も記録され、追跡可能になる。オフラインの現実では、思索という行為は痕跡を残さない。実際それは、物質世界には属さずその一部ではない伝統的な存在論的主体の構築と、経験的に関連している。しかしインターネット上では、思索の行為は痕跡を残す。ユーザーもしくはコンテンツ提供者はインターネットの文脈での人間であり、行為撃なのである。

226

し、「非物質的な」主体ではなく経験的な人物として知覚される。

もちろん、われわれはわれわれが知っているインターネットを論じている。しかし私は現在のインターネットの状況が差し迫ったサイバー戦争によって根本的に変わると予想している。それらの戦争はすでに予告されており、コミュニケーション手段としての、そして主要な市場としてのインターネットを破壊し、少なくとも深刻なダメージを与えるだろう。現代の世界は、開かれた市場の政治、成長する資本主義、セレブリティの文化、信仰の回帰、テロリズム、そしてカウンター・テロリズムによって定義される一九世紀の世界に極めてよく似ている。第一次世界大戦は世界を破壊し、開かれた市場の政治を不可能にした。その終わりには、個々の民族国家の地政学的な軍事上の利益が、それらの国家の経済的利益よりもはるかに強力であることが明らかにされた。そして戦争と革命の長い時代が続いた。近い将来に何がわれわれを待っているのか見てみようではないか。

しかし私は、アーカイヴとユートピアの関係についてのより一般的な考察で、この最後の章を締めくくりたい。私が示そうとしたように、ユートピアへの衝動は、歴史的に定義される自分自身のアイデンティティから脱したいという主体の欲望、歴史の分類の中にその場を残したいという主体の欲望と常に結びついている。アーカイヴはある方法で自分の現代性を生き延びさせ、将来におい

（1）Douglas Crimp, *On the Museum's Ruins* (Cambridge, MA: MIT Press, 1993), p. 58. ［ダグラス・クリンプ「美術館の廃墟に」『反美学　ポストモダンの諸相』ハル・フォスター編、室井尚、吉岡洋訳、勁草書房、二〇〇七年、九七頁。］

て真の自己を明らかにする望みを主体に与える。なぜならばアーカイヴはその主体の文章と芸術作品を死後も保ちアクセス可能にすることを約束するからである。アーカイヴのユートピア的約束も、しくは、フーコーの用語を用いれば、ヘテロトピア的約束が重要である。なぜならば、それは主体が自分自身の時代と眼前の鑑賞者からは距離を取り、それらに対して批判的態度を展開するのを可能にするからである。

アーカイヴは単に過去を保存し、現在において過去を展示する手段としてしばしば解釈されてきた。しかし実際アーカイヴは、同時にそして第一に、現在を未来へと移行させる機械である。芸術家は自分の作品を自分の時代のためだけでなく、芸術アーカイヴのため、つまり芸術家の作品が現在のままである未来のために作る。それは政治と芸術の間の違いを生み出す。芸術家と政治家は公共の場の共通の「いまここ」を共有し、両者とも未来を形作ることを欲する。これが芸術家と政治を結びつけるものである。しかし政治と芸術は未来を二つの異なった方法で形作る。政治は、いまここで起こった行為の結果として未来を理解する。政治的な行為は影響力があり、結果をもたらし、その未来において、そして未来を通して消滅する。それはそれ自身の結果と帰結によって全面的に使い尽くされる。現在の政治の目的は廃れること、そして未来の政治へと場所をゆずることである。

しかし芸術家は自分の時代の公共の場内部のみでなく、芸術アーカイヴの異質な場のためにもまた制作する。そこでは彼らの作品は過去と未来両方の作品の中に場所を得るだろう。芸術は、近代において機能し、そして未だわれわれの時代でも機能しているものとして、その作品が完成した後

228

も消えない。むしろ、芸術作品は未来においても現在のままである。そしてまさに未来に対する芸術の影響や、未来を形作るチャンスを保証するのは、この芸術が未来において存在するという期待なのである。政治は消滅することによって未来を形作る。芸術は延長された現在によって未来を形作る。それは芸術と政治の間の隔たりを生み出す。その隔たりはあまりにしばしば二〇世紀における左翼芸術と左翼政治の関係の悲劇的な歴史を通して示されてきた。

たしかにわれわれのアーカイヴは歴史的に構築されている。そしてそれらのアーカイヴの使用はまだ一九世紀の歴史主義の伝統によって規定されている。それゆえわれわれは芸術家を、彼らが逃れようと努力した歴史の文脈の中に死後に再び刻むのである。この意味で一九世紀の歴史主義に先立つ美術コレクションは、たとえば一見したときのみナイーヴに見えるコレクションのように、純粋な美の実例のコレクションであることを望んだ。実際それらは、より洗練された歴史主義の対抗相手よりも、元来のユートピアへの衝動に対してより忠実である。今や私には、今日われわれはいっそう過去に対する非歴史主義的アプローチに興味を抱くようになっていると思われる。個別の事象の歴史的な再文脈化よりも、それらの過去からの脱文脈化と再活性化に、より興味が持たれている。芸術家自身の文脈よりも、芸術家を彼らの歴史的文脈の外へと導くユートピア的な望みにより興味が保たれている。おそらくアーカイヴとしてのインターネットの最も興味深い側面は、まさに、インターネットがユーザーへと提供するカットアンドペーストの操作を通した、脱文脈化と再文脈化の可能性にある。そしてこれは肯定すべき発展だと私には思われる。なぜならば、それはアーカイヴのユートピアの可能性を強化し、ユートピアの約束を裏切る可能性を弱めるからだ。その可能

性は、どのような方法で構築されていようと、どのアーカイヴにも継承されている。

訳者解題

本書 *In the Flow* (2016, Verso) は、二〇一一年から二〇一三年にかけて雑誌や展覧会のカタログなどで発表された論文を収めたものである。これらの論文の多くに通底するテーマをごく簡単に表すとすれば、インターネット時代のアートとなるだろう。本書でグロイスは、伝統的な美術館と現代美術館の違い、そして絵画や彫刻といった従来の芸術作品と、インスタレーションや映像といった現代美術でしばしば用いられる芸術作品との形式の違いについて斬新な見解を提示している。

その要点は以下のようになるだろう。

グロイスは、芸術作品もまた、事物一般あるいは肉体を持った人間と同じく、時間の経過によって破壊にさらされる運命にあるとする。そして、そのような時間の流れから作品を救済し、永久に保存しようと務めるのが従来の美術館の役割であった。だがインスタレーションや、パフォーマンス、映像作品を見ればわかるように、現代美術の作品においては素材や支持体といった物質的な基盤は脆弱であり、それらは「流動的」な形態へと変化したとみなすことができる。そのような作品

231

を展示する美術館もまた必然的に役割を変えざるを得ない。美術館にとっては、もはや保管庫としてのかつての役割は重要ではなくなり、現代美術館は一時的な特別展やパフォーマンス、レクチャーや上映会が開催される場となっている。新しい展示やイベントが絶え間なく企画され、観客は常に何か目新しい催しを美術館に対して求めている。こうして現代美術館や現代美術の作品は、時間の流れに抵抗するというかつての役割とは真逆に、時間の流れの中に入り、その一部となる。また、美術館がそのようなイベントや展覧会をサイトで告知し、アーカイヴ化し、アーティストは自分の作品をサーバーに保存して自分のサイトでさかんに公開する。このような事象が示しているように、インターネットと現代美術は極めて相性がいい。

このような状況のもとでは、何が重要でアクチュアルな作品かを決定するキュレーターの役割がますます重要になる。グロイスは芸術作品をそもそも不条理なものとして捉えている。かつて芸術は、聖書のエピソードやキリストの逸話を物語るためのものとして教会によって保護された。あるいは権力を誇示する富の一つとして王侯貴族に愛好されていた（このような何らかの外部の目的に役立つ芸術をグロイスは「デザイン」と捉えている）。だがフランス革命以降、かつての宮廷の富は美術館に収められ、公衆のために一般公開されるようになった。このように世間とは切り離され、美術館の中で芸術作品として観賞されるようになると、芸術作品は他の目的のためには役に立たないものとなった。だが逆説的にも、他の目的には役に立たないがゆえに、芸術作品はそれ自体価値を帯びるのである。そしてこの価値を保証し、芸術作品としての成立を支えているのが美術館を中心とする美術を取り巻く制度であると、グロイスは考える。美術館（ミュージアム）の実体とは、人間の生から引き離さ

れた芸術作品が実際的な役に立たない死んだ事物として展示される、霊廟である。

そしてこの芸術作品の不条理さは二〇世紀にさらに強化される。ダダイストやシュルレアリストといったアヴァンギャルドや、一九六〇年代のポップアートの芸術家は、日用品を作品として美術館の中に持ち込んだ。彼らは事物を創造するのではなく、既存の物を変形し、移動し、その文脈を変更することを創作と考えた。このような状況においては、マルセル・デュシャンの便器と普通に使用される便器を区別するものは、それが美術館に存在するかどうかという文脈の問題でしかない。そして、その場に展示するものを決定する主権を持っているという点でキュレーターは芸術家に匹敵する役割を果たす。

さらに、芸術作品と非芸術作品を区別する基準が判然としなくなるのみならず、インターネット時代には誰が芸術家であるのかも、もはや明確ではなくなる。フェイスブックやインスタグラム、ユーチューブに投稿されたコンテンツの中にはコンセプチュアル・アートの作品ともはや区別がつかないものも多くある。かつては特別な技術や知識を持つ専門家として芸術家が作品を制作し、鑑賞者はそれを余暇の時間に受動的に享受していた。だが、インターネット時代においては、世界中の人々が自分の制作物をアクティヴに発信する。芸術家と鑑賞者の区別のみならず、余暇と労働の区別さえ曖昧になっているとグロイスは考える。以上が、グロイスが考える現代美術館と伝統的な美術館の違い、そして新たなインターネット時代のアートをめぐる状況である。

*

グロイスのこれまでの著作を見てみると、彼の関心は、（1）思想および哲学、（2）近現代を中心とした美術および美術に関わる制度、そして（3）ソヴィエトの文化およびポスト冷戦期の社会体制の三つに分けられる。彼の著作ではこれらの三つの関心が重なり合い、ときにはシニカルで逆説的な展開を見せながら、刺激的で深い洞察が導かれる。以下ではグロイスの著述活動をたどりながら彼の問題意識を考察し、本書『流れの中で』が彼の仕事の中でどのように位置付けられるのか考えてみたい。

ソヴィエトではスターリンの時代から社会主義リアリズムが公的で正当な芸術様式とされてきたが、そのような芸術に飽き足らず、密かに独自の制作を行う非公式芸術が一九五〇年代末から展開されていた。レニングラード大学で数学を専攻したグロイスは、これらアンダーグラウンドで制作活動を続ける非公式芸術家たちと親交を結んだ。一九七九年にはこれらの非公式芸術家やその作品を紹介する目的で、英露二か国語表記の美術雑誌『A-Ya』が国外で出版され、グロイスも幾度か寄稿している。論文「モスクワ・ロマンティック・コンセプチュアリズム」では、美的であることを目的とした物質としての作品制作ではなく、鑑賞者の作品受容、作品が作者によって生み出されるプロセス、環境との相互関係といった芸術の条件を試すような、西側の現代美術に共通する芸術活動が行われているとして、モスクワの地下芸術の動向を紹介した。

その後グロイスは一九八一年に西ドイツに亡命し、一九九〇年代には芸術批評をドイツ語で多数発表する（これらの論考はロシア語に翻訳され、一九九三年の『ユートピアと交換』および一九九七年の『芸術へのコメンタリー』に収められている。）これらグロイスの初期の批評では既存の芸術をめぐる

体制への見直しがさかんに行われている。グロイスや非公式芸術家たちは、地下といういわばソヴィエト社会の余白でかろうじて創作の自由を保っていた。しかし西側に出てみると、彼らの思い描いたような自由があるわけではなく、現代美術は、マーケットやそれに直接間接に影響を受けた芸術機関や諸制度の支配のもとにあった。グロイスの現代美術に対する相対的な見方、根本的な批判はこのような経験に依るところが大きいだろう。

ところで、ソヴィエトの非公式芸術家たちは、作品をめぐる仲間の芸術家や批評家との対話を作品と同等に重要なものとみなし、それらを記録、保存した。またコマル&メラミドやエリク・ブラートフらは、ソヴィエトにあふれていたプロパガンダを流用し、ポップ・アートに倣ったソッツ・アートと呼ばれる作品を展開した。グロイスや非公式芸術家たちは、ソヴィエトの地下芸術では作品の一部として言語が重要な役割を果たしていることをしばしば指摘している。それはソヴィエトという社会において言語が果たした役割の歪んだ反映でもある。二〇〇六年に初版がドイツで出版された『共産主義のポストスクリプト』においてグロイスは、スローガンや政治的綱領があふれた社会主義社会においては、言葉が資本主義社会における貨幣に匹敵するメディウム=媒介の役割を果たしているという主張を展開する。『共産主義のポストスクリプト』は冷戦後から眺めた共産主義論であるが、グロイスはしばしば、現代美術作品においては、文法に従って単語を組み合わせ、文章を構築するかのように既存の事物やイメージが組み合わされていることを指摘し、現代美術においては「言語論的転換」が生じていることを論じている。グロイスにとっては、メディウムとしての言葉および言語のシステムが、芸術および社会体制の両方を論じるための共通のテーマとなっ

ている。

グロイスの美術批評において重要な役割を果たしたのは、モスクワの非公式芸術出身で、世界的に活躍するアーティストとなったイリヤ・カバコフである。グロイスには多数のカバコフ論があり、二〇一六年ロシアで出版された『イリヤ・カバコフについての論文』にはその多くが翻訳されて掲載されている。また、カバコフとの対談は書籍にもなっている（『ダイアローグ』、ヴォログダ、二〇一〇年）。本書でも度々言及されるカバコフは、ソヴィエトの人々が日常生活を送っていた室内をギャラリーに再現した「トータル・インスタレーション」の手法で一躍有名になった。「トータル」という語はソヴィエトの公的な芸術様式であった社会主義リアリズムの生成を論じた『全体芸術様式スターリン』（現代思潮新社、二〇〇〇年、原著は一九八八年にドイツで出版）で、社会主義という新たな世界を建設し、新しい人間へと変容させようとする点でスターリンは創造者＝芸術家であるという見方を提示した。本書でもソヴィエト連邦は一つのインスタレーションだったという指摘がなされているが、インスタレーション空間や特別展にどのような作品やオブジェを導入し、それらをどう配置し、どのような意味を持たせるか決定する権利を持っている点で、芸術家やキュレーターは全体主義的な権力者ということになる。

ここで注意すべきことは、グロイスが「全体性」をある種人間的であるとも考えている点である。なぜならば、「全体性」は矛盾や非論理をも包摂するものであり、人間の発話や世俗的な生は本質的に矛盾に満ちているからだ。『共産主義のポストスクリプト』においてグロイスは、そもそも共

236

産主義の理論的基盤である弁証法的唯物論は、アンチテーゼを保ちながら同時にテーゼを形成するものであり、したがって内部に矛盾を抱えた生を肯定するとする。ソヴィエトの社会主義は、矛盾を否定するのではなく、受け入れ、包摂し、結果として矛盾を存在しないかのように扱うがゆえに全体主義的なのである。

そして、グロイスはこの点で「全体性」は「普遍性」とは対立関係にあるとする。矛盾を孕んだ「全体性」とは逆に、普遍的であることとは、論理が一貫しており、一般的に該当することを意味する。『反哲学入門』（初出ドイツ語、二〇〇九年）では、哲学は伝統的に、ローカルな文化の限界を超え、普遍的な自明性や普遍的なメタ言説を追求してきたが、日常的な実践の中に普遍的で哲学的な価値を見出そうとする、「反哲学」の系譜が存在することを論じている。このような「反哲学」として、マルクスやニーチェ、キルケゴールやハイデッガーを論じるのだが、グロイスはこれらの「反哲学」を「レディメイド哲学」とも呼んでいる。レディメイドの芸術作品は日用品のオブジェを選択して展示することにより、それらを芸術作品へと格上げする。さらにこのような芸術行為を通して既存の芸術作品のあり方を批判する「反芸術」ともなる。グロイスは日常的な実践や経験の中に普遍的価値を見出し、かつての哲学が提示した概念の捉え直しや組み合わせ、一般的な普及を実践し、それによって既存の哲学を覆す点で、「反哲学」の実践とレディメイドの芸術実践とが平行関係にあることを見出している。

『全体芸術様式スターリン』『共産主義のポストスクリプト』『反哲学入門』といった著作に現れた「貨幣あるいはメディウムとしての言語」「全体性」「レディメイド」といった概念は、芸術およ

び社会の分析に有効な概念として、『アート・パワー』(現代企画室、二〇一七年、原著は英語、二〇〇八年)および本書『流れの中で』の中でも用いられている。両者はそれぞれ独立した論考から成り立っているという点でよく似ているが、『アート・パワー』では後半の論考が社会主義体制および社会主義の芸術に関する考察であったのに対し、本書ではインターネットの興隆と現代美術作品の変化の相互関係と、デジタル化がわれわれの鑑賞態度に与えた影響に焦点が当てられている。グロイスは「流れ」——本書ではこの言葉は抽象的・比喩的に用いられているが、具体的には時間および時代の経過、情報の循環、市場における経済のフロー等を指している——の全貌を把握することは不可能だが、「流れ」にわれわれがアクセスする過程を記述することは可能であると主張する。グロイスの論考は、ポスト冷戦期から情報技術の興隆という時代の流れにわれわれが必然的に巻き込まれてゆくさまを、芸術を通して見定めているように思われる。

本書に収められている次の論文の初出は以下の通りである。

「共産主義を設置する」*Utopia and Reality: El Lissitzky /Ilya and Emilia Kabakov.* Eindhoven: Van Abbe Museum, 2012.

「クレメント・グリーンバーグ」*The Books That Shaped Art History.* London: Thames & Hudson, 2013.

「グローバル・コンセプチュアリズム再訪」*Moscow Symposium: Conceptualism Revisited.*

Berlin: Sternberg Press, 2012.

「グーグル——文法を超えた単語」100 Notes — Thoughts, No. 046, Kassel: DOKUMENTA 13, 2012.

「ウィキリークス——知識人の抵抗、もしくは陰謀としての普遍性」OPEN: Cahier on Art and the Public Domain, Vol. 10, No. 22, Rotterdam: Nai Publishers, 2011.

原著には注の誤りが散見されたために、本書の翻訳にあたってはアンドレイ・フォメンコによるロシア語訳（В потоке. М. Ад Маринем Пресс, 2016）も参照した。イタリア未来派の研究者である横田さやかさんには、未来派の諸宣言について貴重なアドバイスをいただいた。

本書を翻訳していた二〇二〇年から二一年にかけては世界的なコロナ禍にみまわれ、国際学会や海外での研究活動が全て中止となり、自宅に蟄居することになった。そのような憂鬱な状況の中で、翻訳を通してグロイスの思想に深く向き合えたことは、芸術研究者としてとても幸運であった。このような機会を与えてくださった編集者の松岡隆浩さんにもこの場を借りてお礼を申し上げたい。

人名索引

著者略歴

ボリス・グロイス（Boris Groys）

1947年、東ドイツ生まれ。美術批評家。現在、ニューヨーク大学特別
教授。レニングラード大学に学んだ後、批評活動を開始。1981年に西
ドイツへ亡命。ロシア、ヨーロッパ、米国をまたぐ旺盛な活動で知ら
れる。著書に、『全体芸術様式スターリン』（亀山郁夫、古賀義顕訳、
現代思潮新社、2000年）、『アート・パワー』（石田圭子ほか訳、現代企
画室、2017年）など。

訳者略歴

河村　彩（かわむら　あや）

1979年、東京都生まれ。東京大学大学院総合文化研究科博士課程修了
（博士）。現在、東京工業大学リベラルアーツ研究教育院助教。専攻は、
ロシア・ソヴィエト文化、近現代美術、表象文化論。著書に、『ロトチ
ェンコとソヴィエト文化の建設』（水声社、2014年）、『ロシア構成主義
生活と造形の組織学』（共和国、2019年）、『革命の印刷術　ロシア構
成主義、生産主義のグラフィック論』（編訳、水声社、2021年）など。

IN THE FLOW by Boris Groys
Copyright © Boris Groys 2016
Japanese translation published by arrangement with Verso Books
through The English Agnecy (Japan) Ltd.

© Jimbunshoin 2021
Printed in Japan
ISBN 978-4-409-10045-5 C3070

流れの中で
――インターネット時代のアート

二〇二一年　一〇月二〇日　初版第一刷印刷
二〇二一年　一〇月三〇日　初版第一刷発行

著　者　ボリス・グロイス
訳　者　河村　彩
発行者　渡辺博史
発行所　人文書院
　　　〒六一二-八四四七
　　　京都市伏見区竹田西内畑町九
　　　電話〇七五（六〇三）一三四四
　　　振替〇一〇〇〇-八-一一〇三
装　丁　村上真里奈
印　刷　創栄図書印刷株式会社

北野圭介著

ポスト・アートセオリーズ

現代芸術の語り方　二五三〇円（本体＋税10％）

拡散する現代アートに対峙する理論とは何か。芸術の終焉、ポストモダニズム、ポストセオリーの時代を越えて、来るべき理論を探る野心作。

アーサー・C・ダントー著／佐藤一進訳

アートとは何か

芸術の存在論と目的論　二八六〇円（本体＋税10％）

何が作品をアートにするのか？　ポップアート以降の芸術論を牽引し、現代美学に多大な影響を与えた著者の遺作。